THE

BEAUTY

OF

BOOK

POSTERS

心灵之饵

2018—2023

上海最美书海报

获奖精品集

上海教育出版社

目录

Contents

序

出版界一件有意义的小事

缪宏才

出版界的大事，当然很多。但有些小事，坚持做下来，价值彰显，为大家所认可，也很有意义。

这里所说的小事，指 2018 年由汪耀华先生发起，至今已扩展到长三角三省一市，乃至在香港、在全国书业界都小有影响的"书海报"活动。这个活动包含两部分内容：每年举办的优秀书海报征集、评优，以及年度优秀书海报结集出版。

书海报对于图书传播、促进发行销售的作用，以及这项活动的意义，6 年来，已有十多篇文章开展了很有水平的讨论（见年度优秀书海报作品集的序和后记），但还可以有一点补充。

有不少出版界的同道在对这项活动表示肯定的同时，也提出了疑问：

数字时代了，书海报还有必要吗？

AI（人工智能）取代美术设计指日可待，图书封面、插图即将大规模由 AI 设计，人工的书海报设计还有必要吗？与之相关的作品比赛还有价值吗？

大数据来了，网络上还有什么是查不到的？出版纸质的书海报集还有意义吗？

毫无疑问，AI、大数据、数字网络已全面进入我们的工作和生活，受到影响的岂止书海报。上面的问题，去问出版业乃至诸多行业、产业，都成立。据我个人的观察和思考，这个活动仍有其存在的价值。因为，人工智能时代的到来，只是技术能力的一次飞跃，会促进人类文化的升级，但绝不是人类文化的中断，它只是丰富、加深了人类文化，加快了文化的传播。

出版进入数字时代，纸质的书海报会越来越少，事实上现在已经很少了，但它会以数字的方式存在，

而且会越来越丰富多彩。现在大大小小网店为销售一本书做的"详情页"，不就是书海报的一种吗？

至于美术设计，人工让位于 AI，应该是一个趋势。但我有一个偏见：大凡艺术性、创意性、决断性强，更多依赖人类直觉而理性、逻辑成分较少的事，人类会更有优势、更起决定性作用。这是因为：（1）AI有很大的不可知性、不确定性；（2）人更懂人；（3）这本来就是人的事——正如工厂流水线只生产工艺品，艺术瑰宝必出自大师之手一样，AI 的艺术设计，只有匠意的作品，都可以被复制出来。

关于"大数据"和"作品集"，十几年前就有争议，我一度也很疑惑，直到有一天，我开始策划出版几个学者的文集，才发现"大数据"，至少在目前，还很不靠谱：很多东西，网上根本找不到。而且，从使用的角度看，出版一本专门的作品集，既是出版的责任，也有其价值。出版的本质，即文化的积淀和传播。积淀，首先要披沙拣金，把有价值的作品挑选出来，比如，从海量的书海报中选取优秀作品。结集出版，则有利于读者使用，也有利于图书馆保存，流传下去。充其量，将来不再以纸质方式呈现，但作品集永远都会有。

我认为，书海报永远会有，但要把这项工作做好，除了在出版艺术设计上下功夫，还需要有更多的关心。

比如，得到学界的关心。目前，还很少看到（几乎没有）关于书海报的历史梳理、理论研究、艺术探讨。和书海报类似的电影海报，这方面的成果已很丰硕了。任何工作，实践到了一定阶段，必须且必定产生理论，理论反过来又指导实践，将会取得更大的成就。国家倡导出版产学研一体化，希望有关学者能关注书海报，做出高水平的研究。

再比如，得到艺术大家的介入。图书封面，已有不少大家关注，也出了不少大家，但书海报设计还有待于大艺术家的参与。一则可以引起更多人的重视，二则可以提高整个书海报的设计水平，三则或许会有意想不到的结果：大家、名家的书海报作品，其收藏价值是否会引发书海报的收藏？这一点其实很重要。任何艺术品，其价值往往都要由市场来体现、来推涨，反过来，又反哺回馈艺术。同样的，电影海报在这方面太让书海报羡慕了。

我们希望书海报做得越来越好，为图书传播增值，也同增自身的艺术价值。我们充分相信这是可能的，本书所收 181 幅（组）作品，以及 6 年来 12 种"书海报作品集"可以证明这一点。

2024 年 2 月 5 日

（作者为上海教育出版社社长、总编辑）

2018

上海书业海报评选

获奖作品

8折
再享满**100**送夏日特调

购买文汇出版社主题区域图书享8折优惠
再享满100元免费赠蓝柑气泡水壹杯

文汇出版社：大文化、大艺术、大社科

海报名称 上海书展闵行区分会场系列

选送单位 光的空间·新华书店

设 计 者 祁祺　林志君

发布时间 2018 年 8 月

设计心语

2018 上海书展在 8 月举行，书店作为分会场，将整个 8 月的主力选题定为"书展月"。书店将主题陈列台与出版社结合，每一张海报都有相应出版社的办社理念。书店和出版社共同让利，在购书 8 折的同时，用讲座活动、饮品、托特包、笔记本、文件夹回馈读者。共有包括文汇出版社、99 读书人、上海文艺出版社、上海译文出版社、广西师范大学出版社、果麦、夏洛书屋等多家出版社和相关机构参与，让读者在购书的同时，更多地了解书背后的出版社。该活动持续了整个 8 月，有 95000 多位读者浏览了这些出版和文化机构的主题图书，销售亦远超预期。

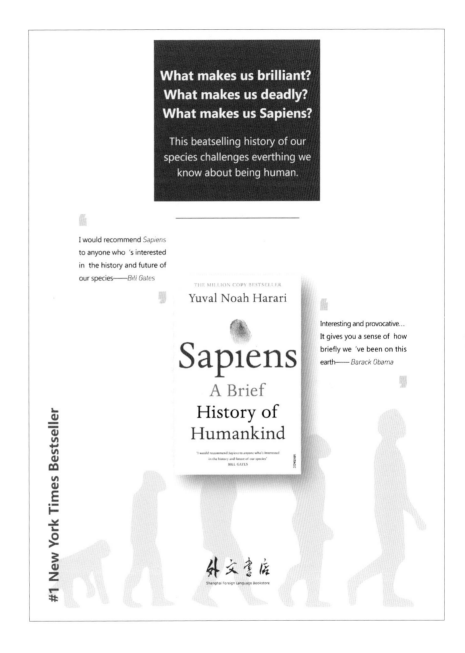

海报名称 《人类简史——从动物到上帝》

选送单位 上海外文图书有限公司

（上海外文书店）

设 计 者 韩丽颖

发布时间 2018 年 4 月

设计心语

《Sapiens》（《人类简史》）这本书讲
的是整个人类的历史，人类从低级动物到
现代智人，经过数百万年的进化。以人类
进化图为背景，直接明了地阐述书的内容。

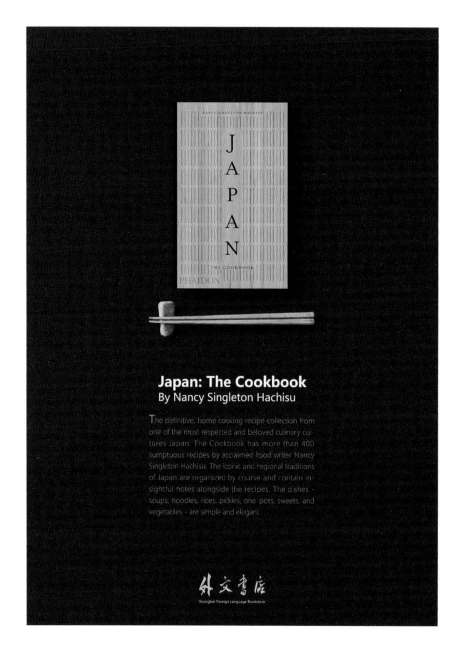

海报名称 简单 · 优雅

选送单位 上海外文图书有限公司

（上海外文书店）

设 计 者 韩丽颖

发布时间 2018 年 5 月

设计心语

《JAPAN》这本书的装帧设计本身就极具日本特色，仿佛一个精致的食盒。为了体现日本传统和食摆设的极端讲求精致，海报设计只是简单规整地加上具有日本料理特色的餐具，便能点明题意。

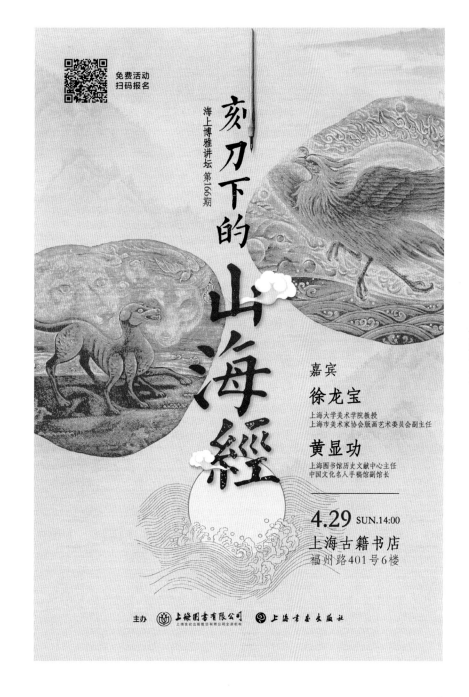

海报名称 刻刀下的山海经

　　　　　——海上博雅讲坛

选送单位 上海图书有限公司

设 计 者 刘翔宇

发布时间 2018 年 4 月

设计心语

以《山海经》木刻版画图案为主体，以刻刀、云朵等元素对主标题进行变形修饰，营造视觉氛围，贴合主题，画面感强。

思南经典诵读会

莎士比亚

作品专场

William Shakespeare

嘉宾:
谈瀛洲
印海蓉
王幸
包慧怡

时间:
4月27日(星期五)
19: 30—21: 00

地点:
思南书局三楼(复兴中路517号)

SINAN
BOOKS
Shanghai

海报名称　莎士比亚作品专场诵读会

选送单位　思南书局

设 计 者　刘禹

发布时间　2018 年 4 月

设计心语

文字即本人。

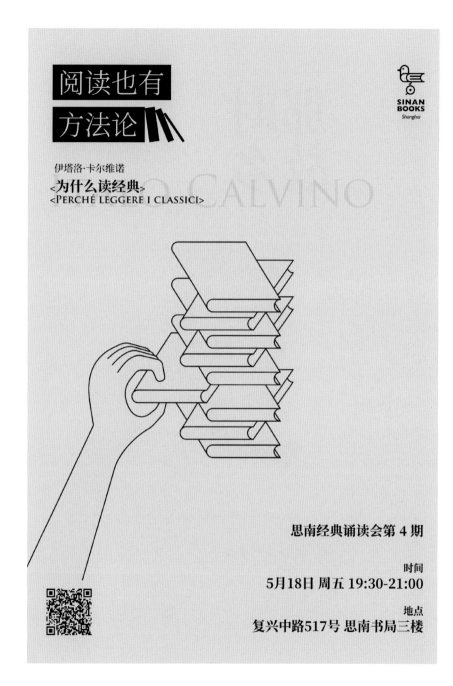

海报名称　阅读也有方法论

　　　　　——《为什么读经典》诵读会

选送单位　思南书局

设 计 者　刘禹

发布时间　2018 年 5 月

设计心语

思想之塔，排除一本都会是大损失。

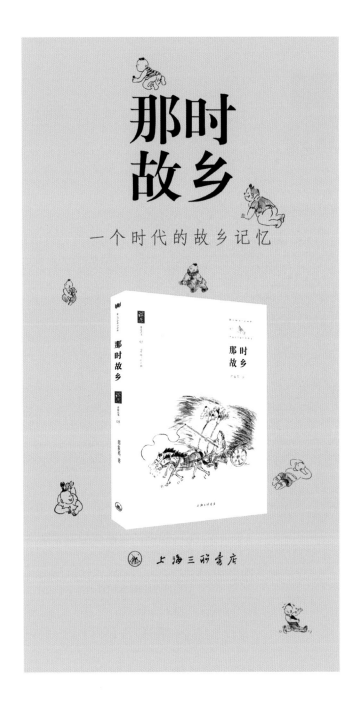

海报名称	《那时故乡》海报
选送单位	上海三联书店
设 计 者	微言视觉工坊·乔东
发布时间	2017 年 7 月

设计心语

满地爬的孩童，那时的光阴比较慢，所以那么温暖。

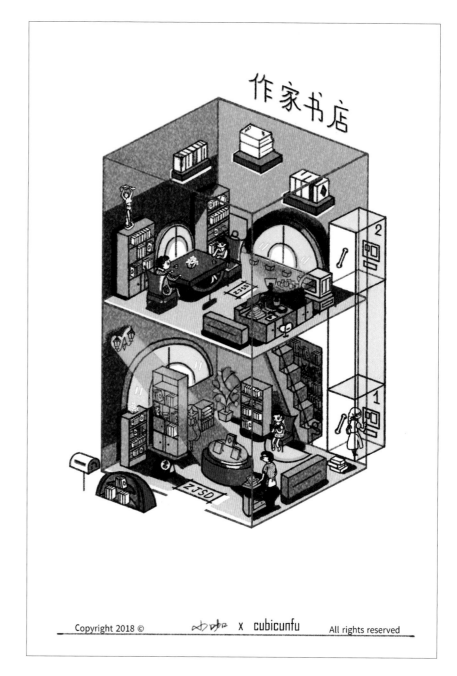

海报名称　作家书店·晴午

选送单位　作家书店

设 计 者　马劼

发布时间　2018 年 8 月

设计心语

文学，感受生活之美。

兔子小史

IL CONIGLIO D'ORO
CONIGLIO

Daniyle Trasatti　　　　Luigi Serafini

一本老少皆宜的书，可送礼，可自娱；

走进超现实主义幻想世界，看兔子在人类历史中带来的巨大影响；

塞拉芬尼亲绘插画+

21 例兔子食谱；

I LOVE YOU，兔！

这本书会让你知道，**兔子已经改变了世界。**

天书《塞拉菲尼抄本》作者
亲笔手绘

独创"兔文"
颠覆想象极限

忌：睡觉

宜：买书

�\? 你竟然没有一个熟人属兔\? 太值得同情了！

快 **买本《兔子小史》**压压惊！

以下朋友买《兔子小史》，**送兔兔礼品：**

1、你属兔；
2、你老婆（老公）属兔；
3、你爸妈属兔；
4、你娃属兔；
5、你老板属兔；
6、你死党属兔！

扫描进入书局微店，
开启你的书香之旅。

扫描关注书局公众号，
好书好活动抢先知。

大众书局

海报名称　《兔子小史》海报

选送单位　江苏大众书局图书文化
　　　　　有限公司

设 计 者　魏琪

发布时间　2017 年 10 月

设计心语

用海报表达书籍的风格，延伸书籍的内涵。

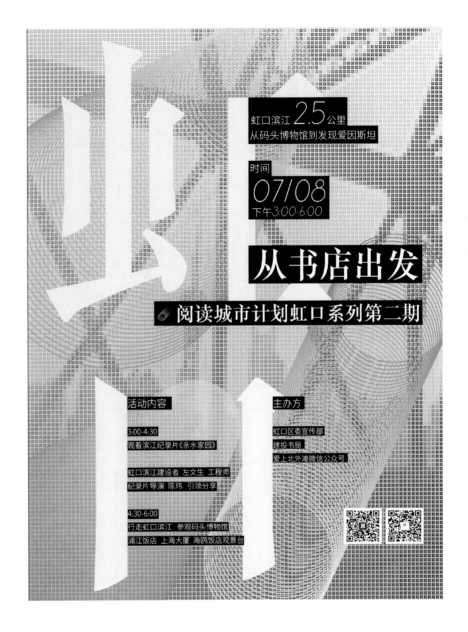

海报名称 从书店出发

　　　　——阅读城市计划虹口系列

　　　　第二期

选送单位 建投书店投资有限公司

设 计 者 潘皓南

发布时间 2018 年 7 月

设计心语

将虹口的标志性建筑外白渡桥用新颖的
视觉手段呈现，时间、日程、嘉宾信息
穿插其中，将读者带进一场北外滩滨江
寻路之旅。

2018.4.23 MON
世界讀書日
《書店里的貓》系列發佈

書籍是全世界的營養品。
生活里沒有書籍，就好像沒有陽光；
智慧里沒有書籍，就好像貓兒沒有了魚。

插画：Lilian

23 April

WORLD BOOK AND COPYRIGHT DAY

地 址：上海市衡山路880號，衡山·和集 Dr.White.3F

海报名称　世界读书日
　　　　　——《书店里的猫》系列发布

选送单位　上海例方文化发展有限公司

设 计 者　张怡媛

发布时间　2018 年 4 月

设计心语

世界读书日，也是莎士比亚的辞世日，将用猫做拟人化设计的插画置于主画面，围绕颈脖一圈褶皱花边的"拉夫领"猫，正是代表莎士比亚书店的明星猫。海报以纯粹的黑、白色为基调，中英文的"世界读书日"字样分列海报上部和下部，海报字号大小各异，有序又不失视觉节奏感，左下方的活动日期为黑色方形墨块，可视为视觉上的短暂落脚点和中国书画印章在虚实留白之间的调和之美。

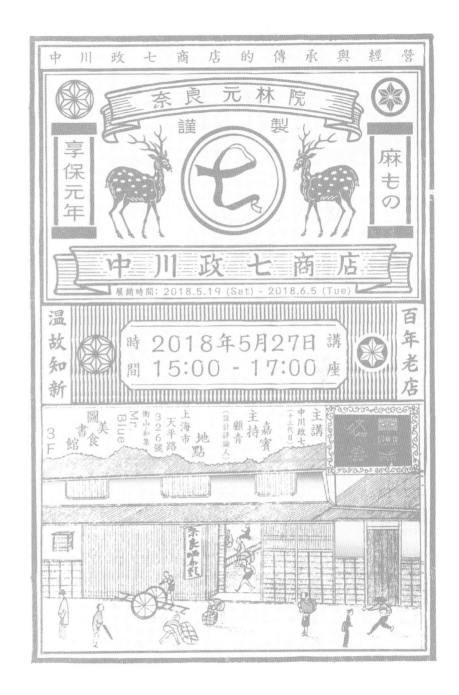

海报名称 百年老店，温故知新

选送单位 上海例方文化发展有限公司

设 计 者 张怡媛

发布时间 2018 年 5 月

设计心语

中川政七是日本有三百多年历史的杂货老铺，海报用复古骄矜的金色做主色，彰显了老铺细腻又不失品质的特色。海报上半部分保留了中川政七店铺主视觉，中部以海报信息作巧妙连接，下半部分以流畅线条勾勒出的浮世绘图景，既生活气息浓郁，又呼应了这家诞生于 1716 年的老店所处的时代。整张海报将活动信息精心融合在了勾线图案里，整体感强烈，别致地传达出海报信息和关注品质生活的老铺的百年优雅。

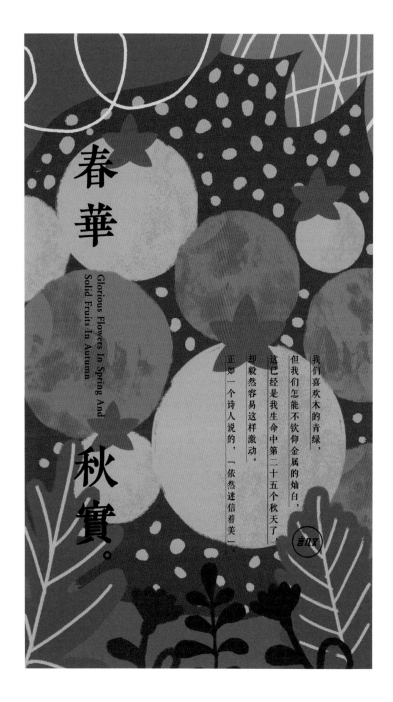

春華

Glorious Flowers In Spring And
Solid Fruits In Autumn

秋實。

我们喜欢木的青绿，
但我们怎能不钦仰金属的灿白，
这已经是我生命中第二十五个秋天了，
却毅然容易这样激动。
正如一个诗人说的，「依然迷信着美」

海报名称 春华秋实

选送单位 上海言几又品牌管理有限公司

设 计 者 小言

发布时间 2018 年 8 月

设计心语

秋天意味着丰盛的收获，《三国志·魏志·邢颙传》曰："采庶子之春华，忘家丞之秋实。"采用低饱和度墨绿的植物背景与浓郁的橘黄搭配，令人有沉稳、清新之感，经过炎热躁动的夏天，使人沉浸在秋的无限魅力之中。

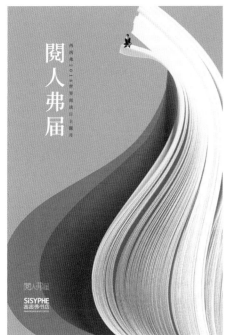

海报名称　世界阅读日"阅人弗届"海报

　　　　　　A/B/C 款

选送单位　重庆西西弗文化传播有限公司

设 计 者　西西弗

发布时间　2018 年 4 月

设计心语

阅人弗届，无数无远。

THE
BEAUTY
OF
BOOK
POSTERS

海报名称 《中国书写——二十四节气》
海报

选送单位 上海申活馆文化创意有限
公司

设 计 者 徐艺

发布时间 2018 年 9 月

设计心语

将中国汉字与二十四节气元素融合，配以书本同色系的莫兰迪背景色，在现代流行元素中融入古风，将主体的书与背景既融为一体又做到主次分明，体现书本同时表现节气的内容。

海报名称 阅读滋润心灵

　　　　　——儿童文学作品浅谈

选送单位 上海市杨浦区图书馆

设 计 者 沈诗宜

发布时间 2018 年 6 月

设计心语

以生动活泼的字体设计和明快简约的几
何感元素排版，突出儿童文学的主题气
质，以视觉冲击力强化活动主题信息。

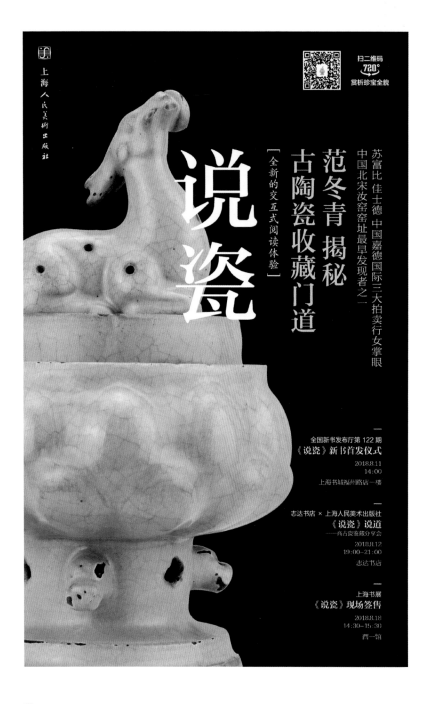

THE
BEAUTY
OF
BOOK
POSTERS

扫二维码
720°
赏析珍宝全貌

上海人民美术出版社

说瓷

【全新的交互式阅读体验】

范冬青 揭秘
古陶瓷收藏门道

中国北宋汝窑窑址最早发现者之一
苏富比 佳士德 中国嘉德国际三大拍卖行女掌眼

——
全国新书发布厅第 122 期
《说瓷》新书首发仪式
2018.8.11
14:00
上海书城福州路店一楼

志达书店 × 上海人民美术出版社
《说瓷》说道
——鉴古瓷鉴藏分享会
2018.8.12
19:00—21:00
志达书店

——
上海书展
《说瓷》现场签售
2018.8.18
14:30—15:30
西一馆

海报名称　《说瓷》海报

选送单位　上海人民美术出版社

设 计 者　孙吉明

发布时间　2018 年 8 月

设计心语

以中国传统文化的主流色彩为底色，通过传世汝窑器物的特写图片，充分体现中国瓷器的历史底蕴。

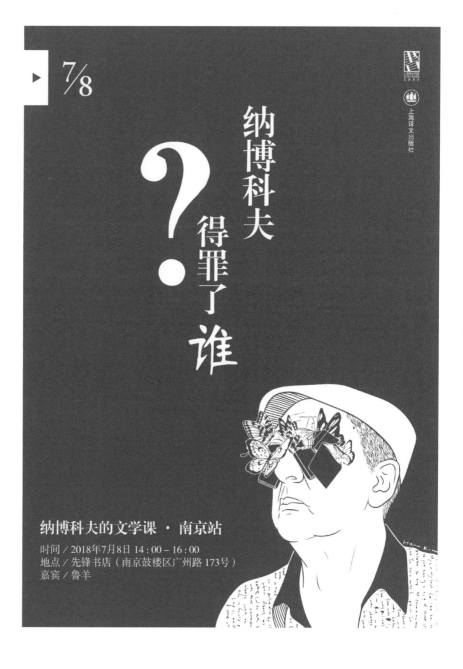

海报名称 纳博科夫得罪了谁？

选送单位 上海译文出版社

设 计 者 徐小英

发布时间 2018 年 7 月

设计心语

作者以心与眼探究世界，我愿以思与美
为读者追问。

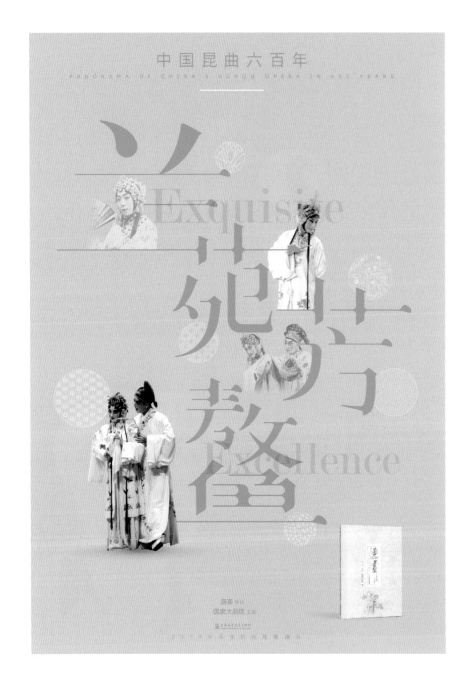

海报名称　《兰苑芳鳌——中国昆曲六百年》海报

选送单位　上海音乐学院出版社

设 计 者　周丹　上海福莱达艺术机构

发布时间　2018 年 9 月

设计心语

于天然素雅中见蕙质兰心，于古朴归真中传六百年昆曲。

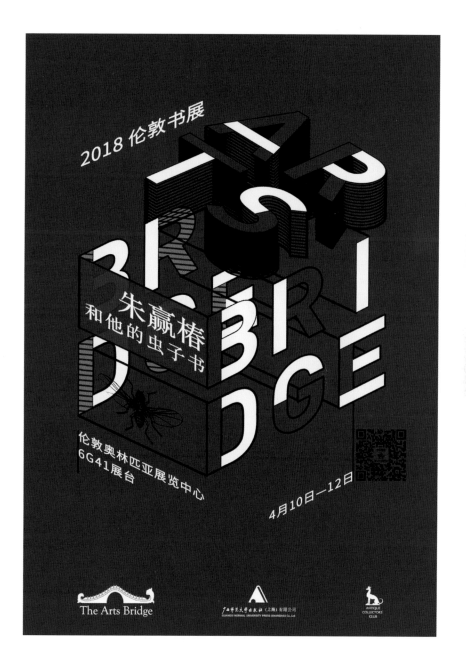

海报名称 朱赢椿和他的虫子书

　　　　　 ——伦敦书展艺术之桥 2018

　　　　　 年度艺术家特展

选送单位 广西师范大学出版社（上海）

　　　　　 有限公司

设 计 者 陈茹婕

发布时间 2018 年 4 月

设计心语

将《虫子书》在书展有限的活动场里用
多元方式呈现。

2019
上海书业海报评选
获奖作品

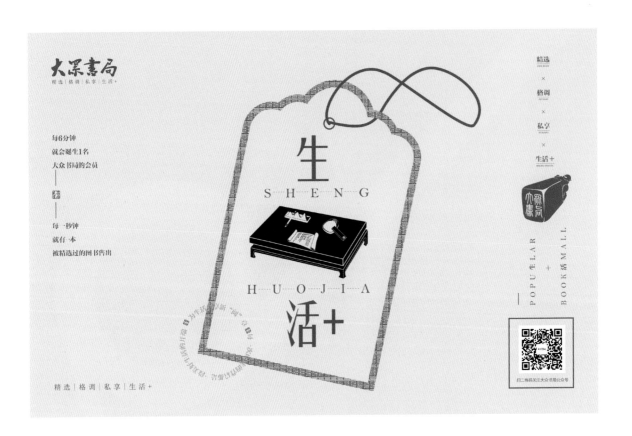

最佳创意奖

海报名称	2019 南京书展大画面——生活 +
选送单位	江苏大众书局图书文化有限公司
设 计 者	王若曼
发布时间	2019 年 3 月

设计心语

"精选""格调""私享""生活 +"是公司的 slogan，中国风很适合表现历史感，同时不想过于传统，所以用插画形式表现得更加轻松、亲切。这是一个系列的设计，每个 slogan 都做了对应的插画。

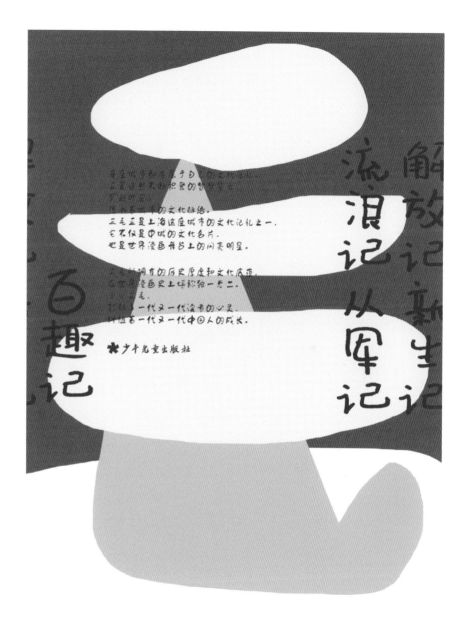

最佳创意奖

海报名称 三毛漫画

选送单位 少年儿童出版社

设 计 者 张婷婷

发布时间 2019 年 9 月

设计心语

简单、深刻。

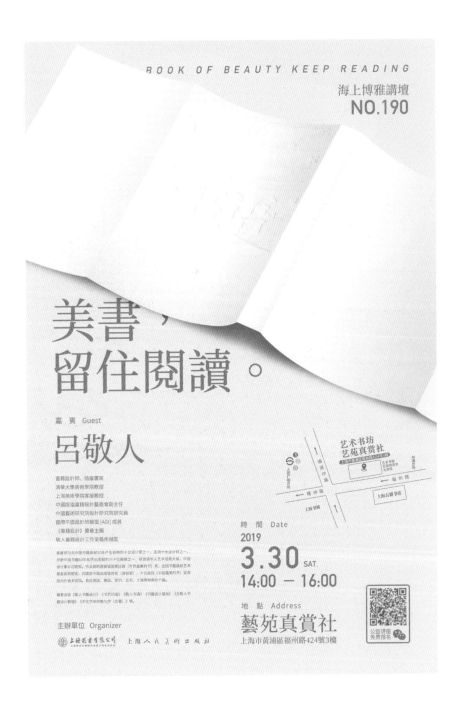

最佳视觉奖

海报名称 美书，留住阅读

选送单位 上海图书有限公司

设 计 者 刘翔宇

发布时间 2019 年 3 月

设计心语

吕敬人先生《敬人书语》书封隐现，文字信息配色干净不突兀，流露设计的简约之美。

最佳视觉奖

海报名称 建投书局艺术季
　　　　　 ——《自述》展览
选送单位 建投书店投资有限公司
设 计 者 韩晓鑫
发布时间 2019 年 7 月

设计心语

少即是多。

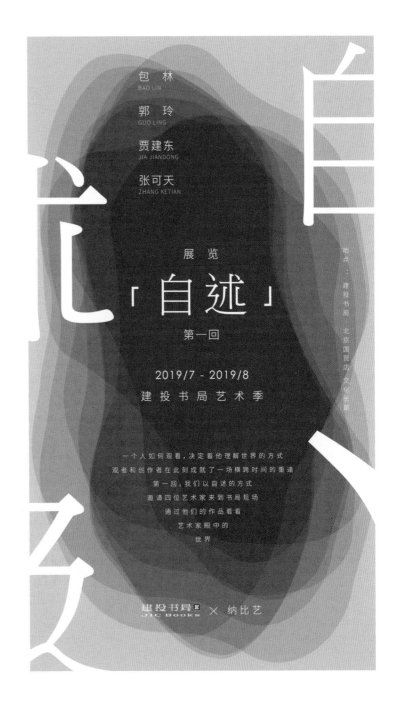

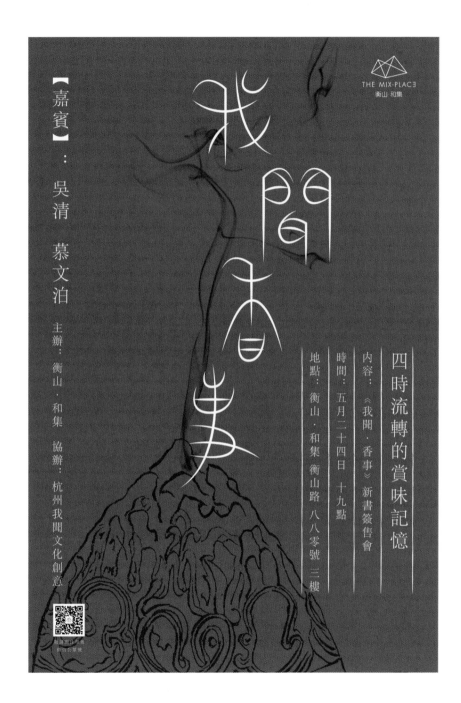

一等奖

海报名称 我闻香事

选送单位 上海例方文化发展有限公司

设 计 者 林惠云

发布时间 2019 年 5 月

设计心语

我闻香事，在四时流转的赏味记忆里寻
拾那一剂，余香袅袅，笔尖下留下墨印。

一等奖

海报名称 思南书局 & 朱敬一跨年主题展

选送单位 上海世纪朵云文化发展有限
公司

设 计 者 宋立

发布时间 2019 年 1 月

设计心语

以书入画,以墨生韵,还原一个人,还原
一家书店。

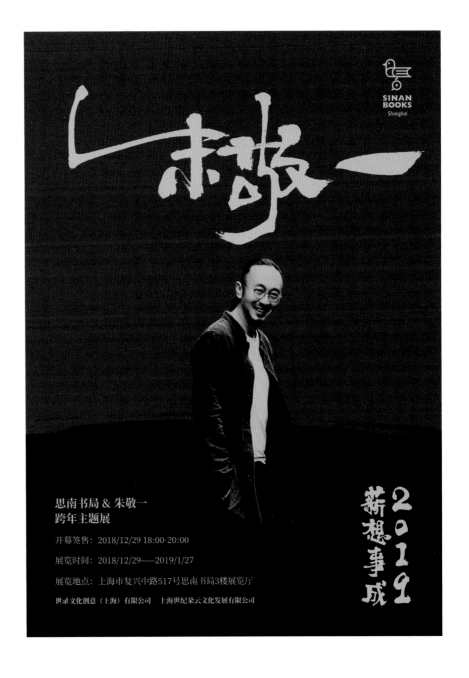

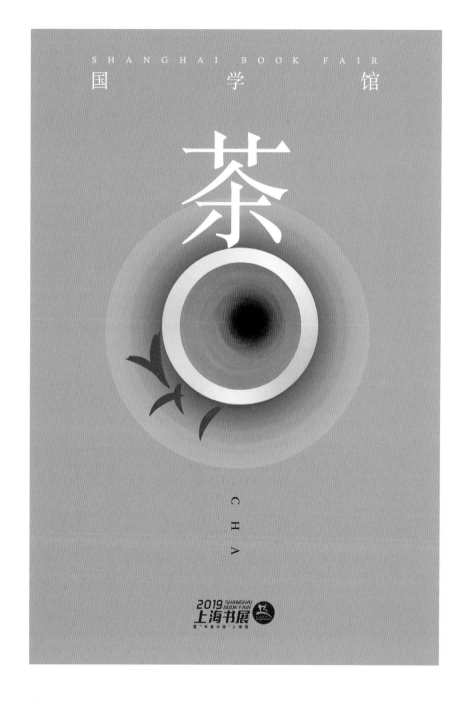

一等奖

海报名称 茶

选送单位 上海图书有限公司

设 计 者 刘翔宇

发布时间 2019 年 8 月

设计心语

设计源自"人生八大雅事"之茶，雅致地传递传统国学内涵。

一等奖

海报名称 轻科学 · 垃圾分类与可再生

资源

选送单位 上海外文图书有限公司

设 计 者 韩丽颖

发布时间 2019 年 3 月

设计心语

自然分解一个玻璃瓶居然需要 100 万年！结合实际生活中的环保问题，在玩乐中学会垃圾分类，争做环保小卫士。

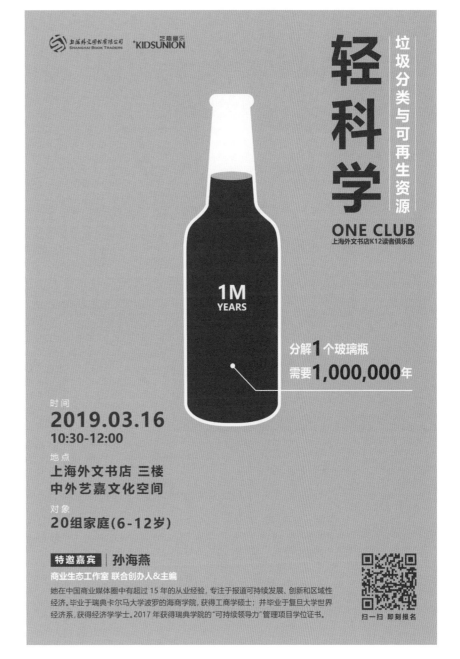

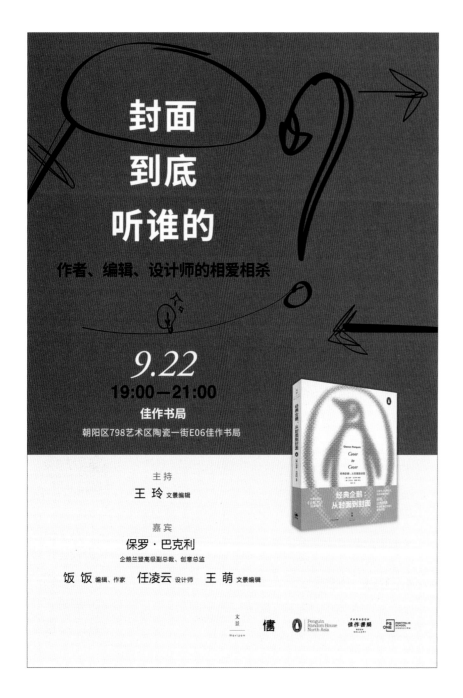

一等奖

海报名称 封面到底听谁的？

选送单位 上海人民出版社·文景

设 计 者 陈阳

发布时间 2019 年 9 月

设计心语

穿梭在无尽的修改与意见中，闪耀的灵感就此诞生。

一等奖

海报名称 外滩万国建筑肖像

选送单位 上海例方文化发展有限公司

设 计 者 韩心怡

发布时间 2019 年 6 月

设计心语

这是外滩，对岸是浦东。我们知道，但
我们更想触摸。看这些"微雕"——ta 们，
很斑驳。

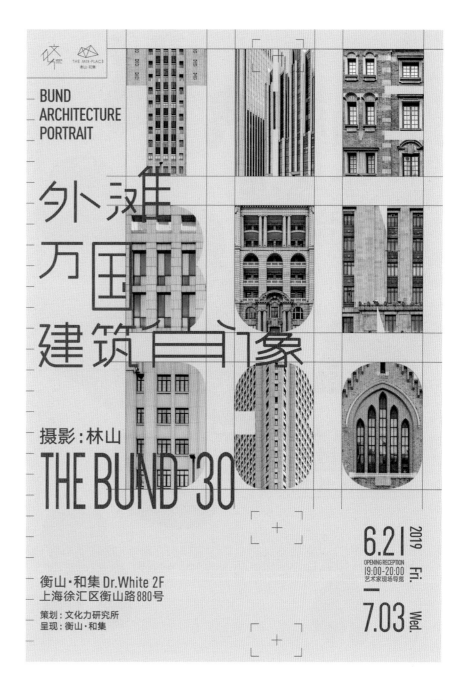

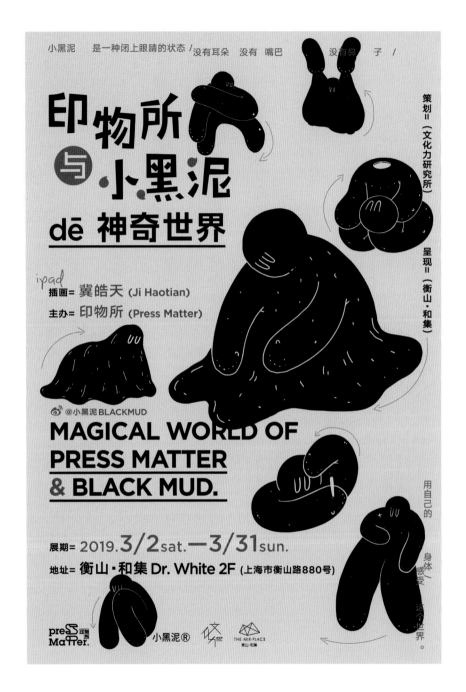

一等奖

海报名称 印物所与小黑泥 dē 神奇世界

选送单位 上海例方文化发展有限公司

设 计 者 韩心怡

发布时间 2019 年 3 月

设计心语

捏泥巴是我儿时的爱好，但我不愿把 ta
丢掉。你愿意和我玩小黑泥吗？说不定
能发现什么不一样的！

一等奖

海报名称 和梁 sir 一起看电影
——苔丝姑娘

选送单位 志达书店

设 计 者 李双珏

发布时间 2019 年 8 月

设计心语

被命运摧残的美丽。

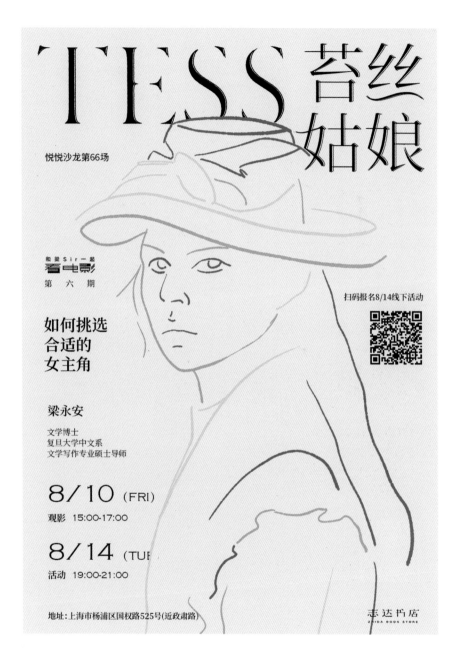

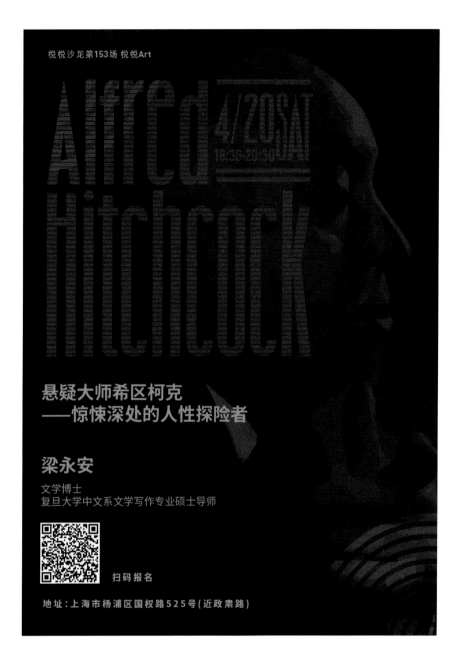

悦悦沙龙第153场 悦悦Art

悬疑大师希区柯克
——惊悚深处的人性探险者

梁永安

文学博士
复旦大学中文系文学写作专业硕士导师

扫码报名

地址：上海市杨浦区国权路525号(近政肃路)

一等奖

海报名称 悬疑大师希区柯克

——惊悚深处的人性探险者

选送单位 志达书店

设 计 者 李双珏

发布时间 2019年4月

设计心语

与人性游戏，和恐惧相伴。

二等奖

海报名称 维也纳原始版本乐谱宣传海报

选送单位 上海教育出版社

设 计 者 郑艺

发布时间 2019 年 10 月

设计心语

维也纳原始版本乐谱是一套为享誉国际的
演奏家、著名音乐教育家提供教学、研习
和音乐会练习之用的乐谱。在古典的色调
中，作曲家的手稿、个性签名，以及作曲
家铜版画像的精心组合，体现出专业、经
典的特性和气质。

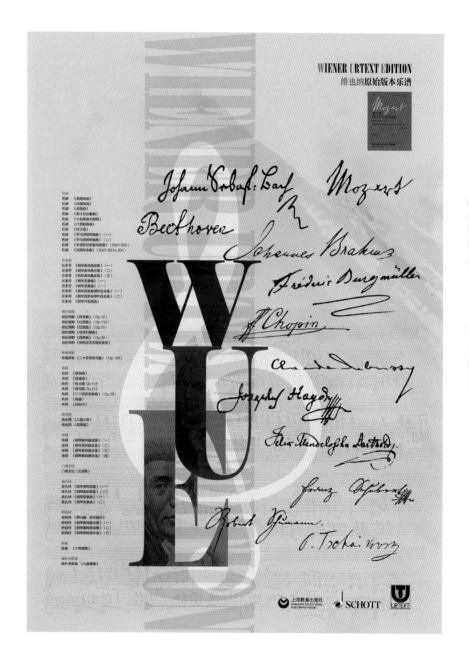

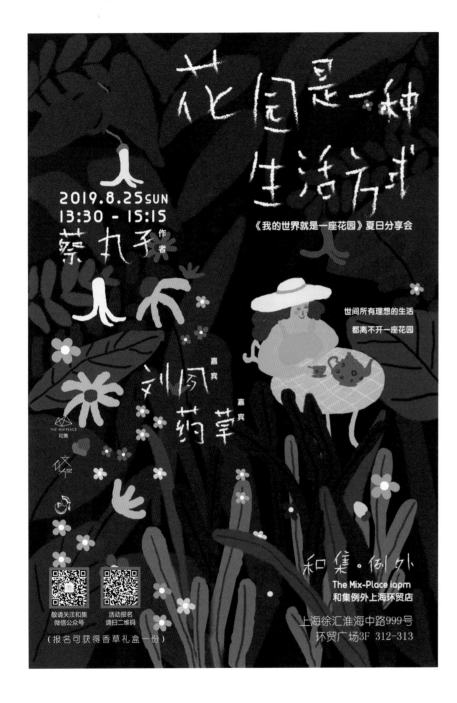

二等奖

海报名称 花园是一种生活方式

选送单位 上海例方文化发展有限公司

设 计 者 林惠云

发布时间 2019 年 8 月

设计心语

在花园，我们不只知道了虫虫和花草的故事，还听到了碎叶的间隙，有清风拂面一缕。

二等奖

海报名称 后来我们交换了青春

选送单位 江苏大众书局图书文化有限
公司

设 计 者 王若曼

发布时间 2019 年 5 月

设计心语

说到青春，我脑海里首先浮现出的是蔚蓝的天空。青春是美好的，同时也有很多不真实、遗憾缺失，所以她应该是那种雾蒙蒙的蓝，有一点点天真，有一点点无力感。大标题的一些笔画在不影响识别的基础上也做了省略，呼应这种缺失的遗憾。

大众书局
精选 | 格调 | 私享 | 生活+

央视80后导演
青年作家
——
李光凯

5月15日——13:30
上海市松江区荣乐西路860号
新理想广场4楼

后来 我们交换了青春

"悦读青春" 交通青年汇

主办单位
共青团松江区委会、松江区青年中心

承办单位
共青团上海市松江区交通委员会委员会
共青团上海市松江区永丰街道工作委员会

协办单位
大众书局松江店

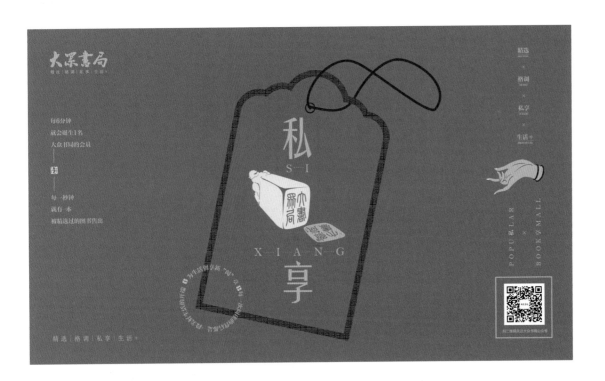

二等奖

海报名称 2019 南京书展大画面

 ——私享

选送单位 江苏大众书局图书文化有限

 公司

设 计 者 王若曼

发布时间 2019 年 8 月

设计心语

"精选""格调""私享""生活＋"
是公司的 slogan，怎么表现"私享"，
我最先想到的是印章，私人性、文化感
都有了。同样用插画表现了中国风。

二等奖

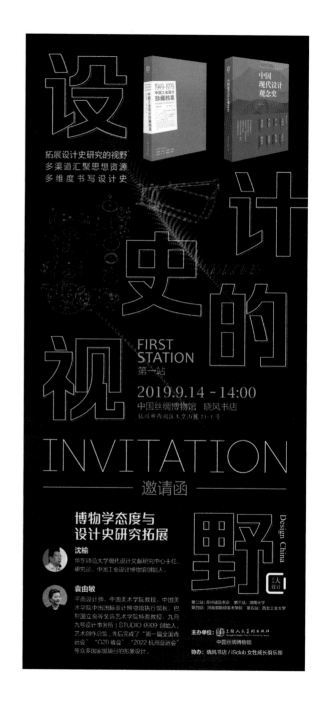

海报名称　《设计史的视野》活动邀请函

选送单位　上海人民美术出版社

设 计 者　孙吉明

发布时间　2019 年 9 月

设计心语

带有设计感的曲线渐变色底图、装饰性线
稿图案和字符框线处理，使海报更能体现
书籍所传达的设计理念。

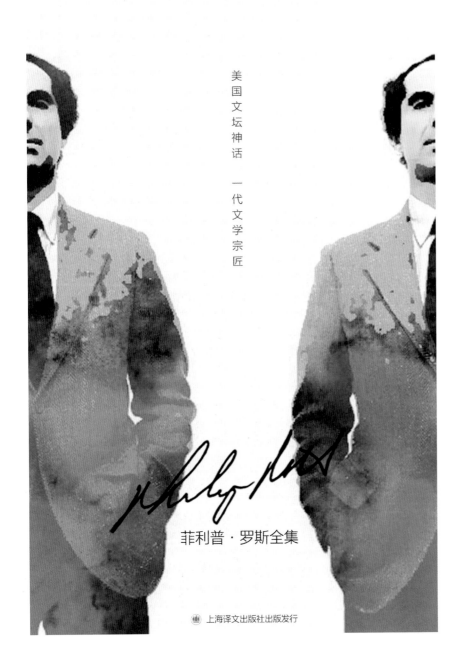

美国文坛神话　一代文学宗匠

菲利普·罗斯全集

上海译文出版社出版发行

二等奖

海报名称　美国文坛神话　一代文学宗匠
选送单位　上海译文出版社
设 计 者　胡枫
发布时间　2019 年 1 月

设计心语

纯粹以作家的肖像为视觉语言，呈现作家
与其作品的风格特征，将严肃糅合于荒谬
之中，一个亦真亦幻的存在。

二等奖

海报名称 宋代女性的日常生活

选送单位 上海图书有限公司

设 计 者 刘翔宇

发布时间 2019 年 6 月

设计心语

以书籍封面元素为画面主体，版面配色
与书籍融合，整体画面协调。

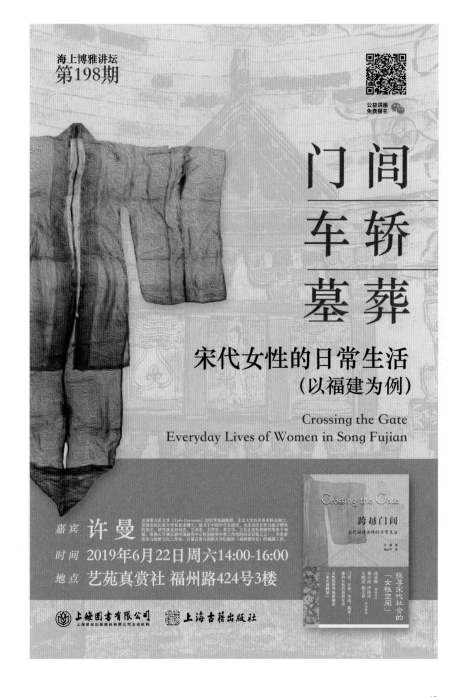

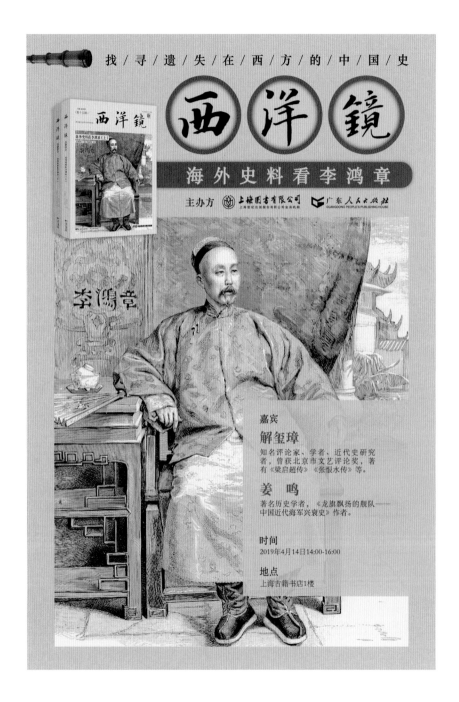

二等奖

海报名称　西洋镜
　　　　　——海外史料看李鸿章

选送单位　上海图书有限公司

设 计 者　刘翔宇

发布时间　2019 年 4 月

设计心语

海报融入书籍封面元素及配色，顶部以望
远镜作为视线，引出书籍宣传语。

二等奖

海报名称 童话背后的真实人生

　　　　　——思南诵读会《安徒生自传》

选送单位 思南书局

设 计 者 刘禹

发布时间 2019 年 4 月

设计心语

滤镜层层叠叠，究竟哪一层才能代表安徒生？

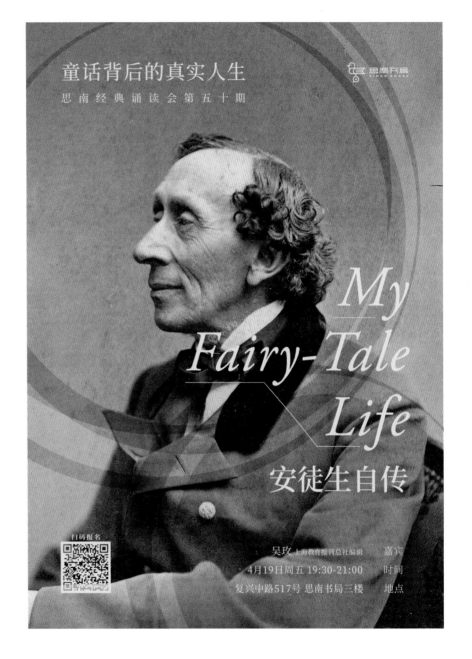

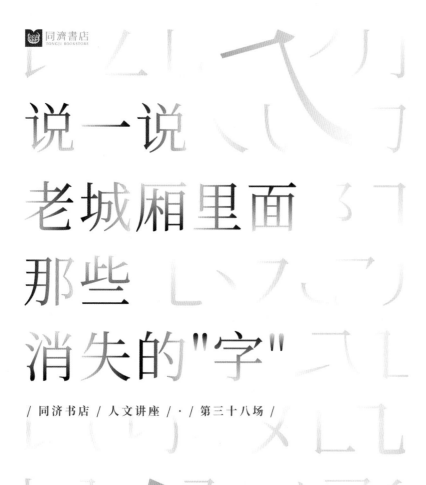

THE
BEAUTY
OF
BOOK
POSTERS

说一说
老城厢里面
那些
消失的"字"

/ 同济书店 / 人文讲座 / · / 第三十八场 /

嘉宾：周力
时间：2019年4月14日 14:00-15:30
地点：同济书店　赤峰路2号

二等奖

海报名称　说一说老城厢里面那些消失
　　　　　的"字"
选送单位　同济书店
设　计　者　白尚易
发布时间　2019年4月

设计心语

用若隐若现的字体传达文字本身的存在
感与力量。

2020

上海书业海报评选

获奖作品

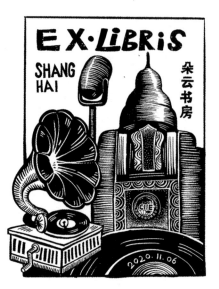

最佳创意奖

海报名称　"城市可阅读"系列藏书票

选送单位　上海世纪朵云文化发展有限

　　　　　公司

设 计 者　黄玉洁

发布时间　2020 年 11 月

设计心语

一半是现代摩登都市的美丽，一半是现

代与传统的归一交错。

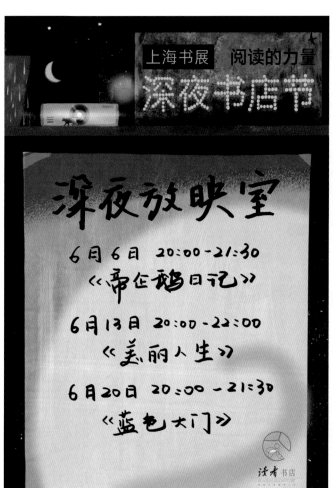

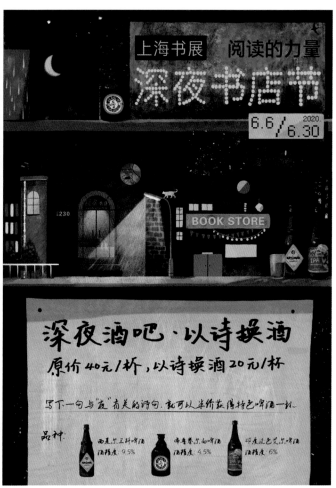

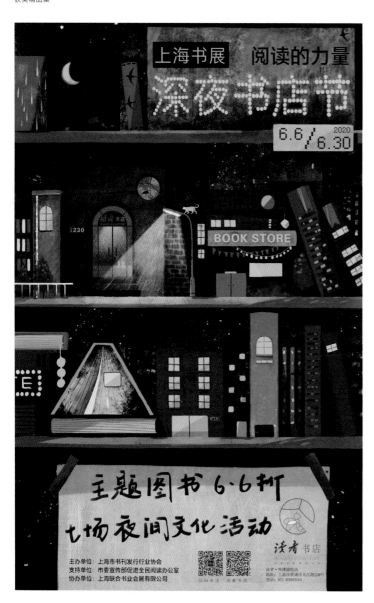

最佳创意奖

海报名称 阅读的力量 - 深夜书店节

选送单位 读者（上海）文化创意有限

公司

设 计 者 王倩

发布时间 2020 年 6 月

设计心语

书架上的神秘书店，只在夜幕来临时开启。

51

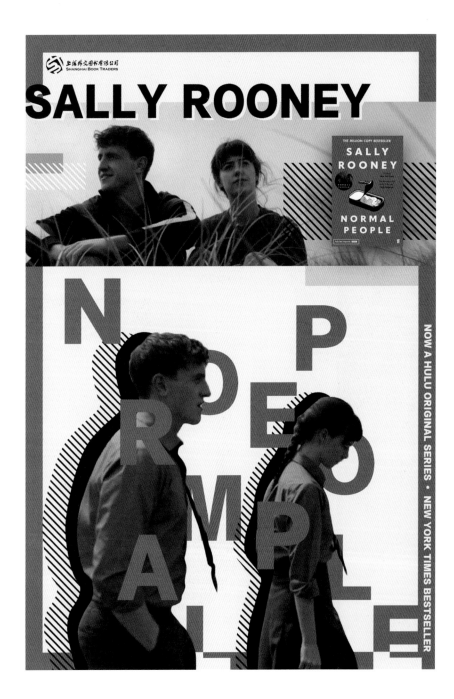

最佳视觉奖

海报名称 正常人

选送单位 上海外文图书有限公司

设 计 者 韩丽颖

发布时间 2020 年 9 月

设计心语

只有在你身边，我才像是个正常人。

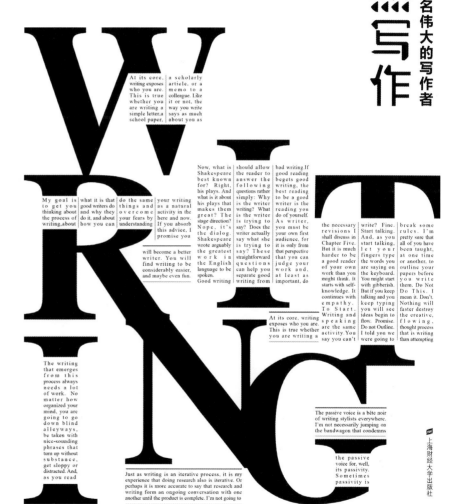

8.22
13:15—14:15
上海展览中心
第二活动区

嘉宾 **米罗**
Ezra Wasserman Mitchell

自然写作

如何成为一名伟大的写作者

上海财经大学出版社

最佳视觉奖

海报名称 自然写作

选送单位 上海财经大学出版社

设 计 者 张克瑶

发布时间 2020 年 8 月

设计心语

打散的英文单词 writing 与书内文字内容
组合，整体呈现自然、轻松的画面感。

53

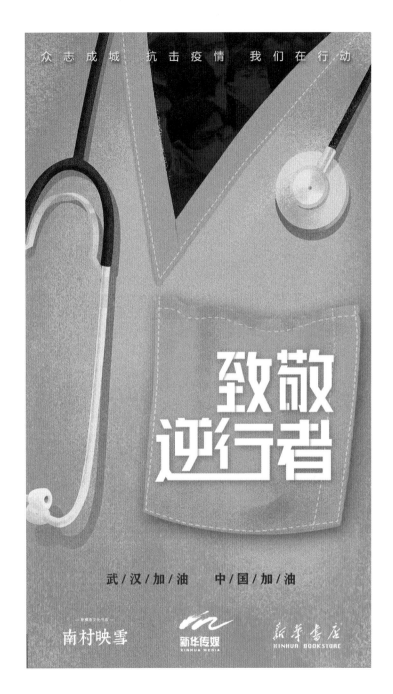

一等奖

海报名称 致敬逆行者

选送单位 上海新华传媒连锁有限公司
南村映雪店

设 计 者 庄捷

发布时间 2020 年 6 月

设计心语

面对疫情，是你们迎难而上、勠力前行、
默默守护。致敬最美的逆行者！

一等奖

海报名称 和梁 Sir 一起看电影

　　　　 ——90 年代的电影大师昆汀

选送单位 志达书店

设 计 者 李双珏

发布时间 2020 年 9 月

设计心语

解读暴力美学，体会影像魅力。

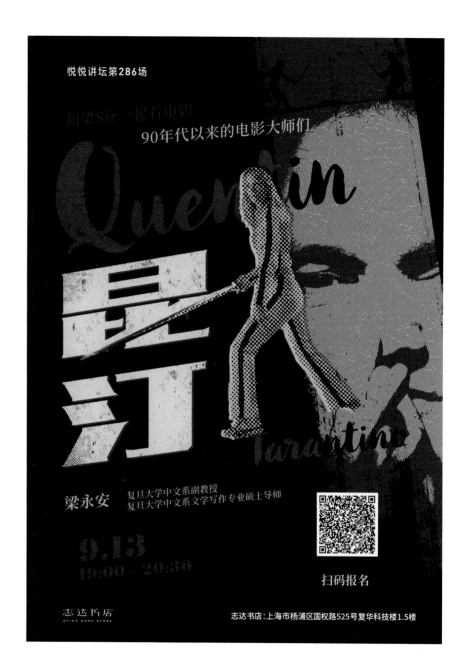

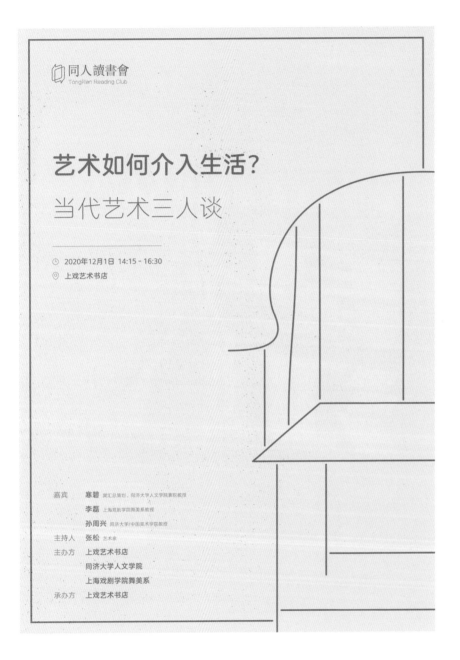

艺术如何介入生活？

当代艺术三人谈

🕐 2020年12月1日 14:15 ～ 16:30
📍 上戏艺术书店

嘉宾　　寨碧 策汇总策划，同济大学人文学院兼职教授
　　　　李磊 上海戏影学院舞美系教授
　　　　孙周兴 同济大学/中国美术学院教授
主持人　张松 艺术家
主办方　上戏艺术书店
　　　　同济大学人文学院
　　　　上海戏剧学院舞美系
承办方　上戏艺术书店

一等奖

海报名称　当代艺术三人谈
选送单位　上戏艺术书店
设 计 者　白尚易
发布时间　2020 年 12 月

设计心语

海报以太师椅为主意象，以联想配色与
元素为设计手法，与书店开业气氛统一
且契合。

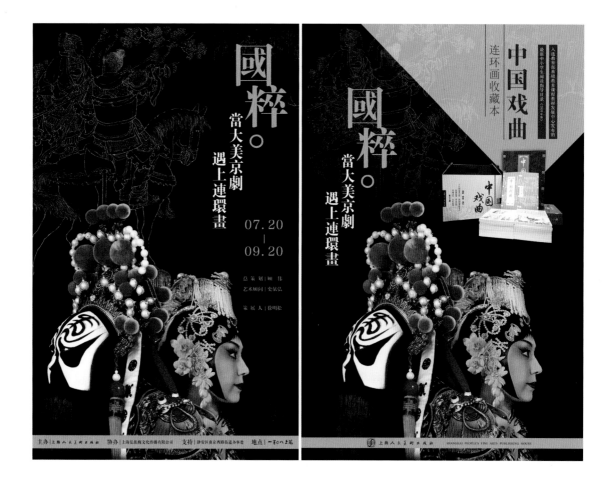

一等奖

海报名称 国粹

　　　　　——当大美京剧遇上连环画

选送单位 上海人民美术出版社

设 计 者 胡彦杰　陈劼

发布时间 2020 年 7—8 月

设计心语

主体凸显了绚丽多彩的京剧艺术，背景衬以黑白线描的连环画艺术，巧妙融合了两种国粹，彰显了传统文化。

街頭。

永遠開放的畫廊

艺术家：
陆元敏
沈浩鹏
朱浩
曾力
「鸟头」小组

城市摄影展

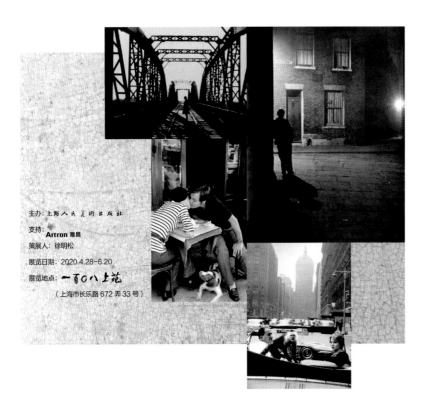

主办：上海人民美术出版社
支持：**Artron** 雅昌
策展人：徐明松
展览日期：2020.4.28-6.20
展览地点：一百0八上苑
（上海市长乐路 672 弄 33 号）

4.28-6.20

一等奖

海报名称 街头

　　　　——永远开放的画廊

选送单位 上海人民美术出版社

设 计 者 胡彦杰

发布时间 2020 年 4 月

设计心语

黑白营造出强烈的视觉效果，烘托了 20 世纪伟大的摄影艺术，更体现了满满的时代感。

一等奖

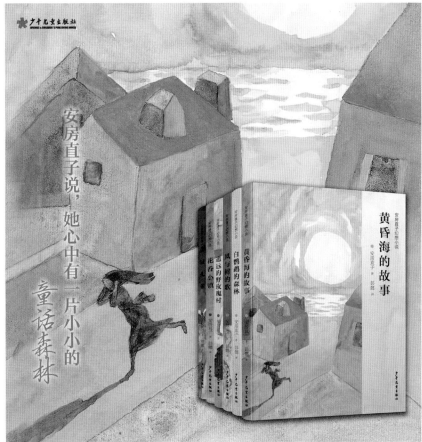

海报名称 安房直子幻想小说书系

选送单位 少年儿童出版社

设 计 者 施喆菁

发布时间 2020 年 6 月

设计心语

走进安房直子的童话森林，你才懂得什么是至美文字、至纯情感、至真想象。在这里，你能看到一个立体的安房直子。

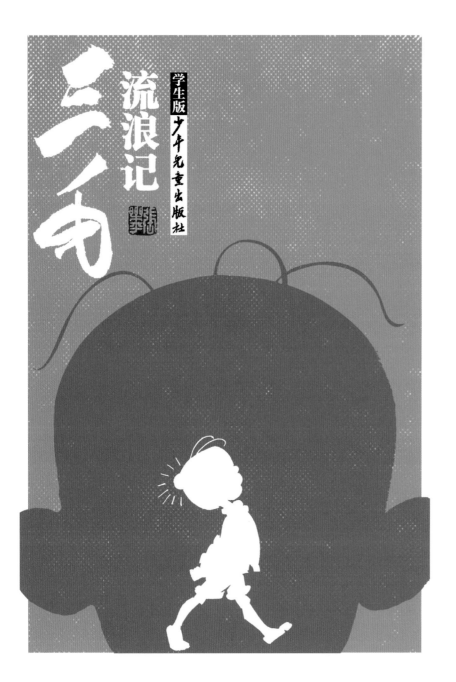

一等奖

海报名称　三毛流浪记 - 学生版
选送单位　少年儿童出版社
设 计 者　张婷婷
发布时间　2020 年 8 月

设计心语

多看多听多感受。

一等奖

海报名称　《红楼梦》里的"她力量"

选送单位　复旦大学出版社

设 计 者　叶霜红

发布时间　2020 年 11 月

设计心语

深色背景凸显出淡色书影，纹路底图增
强了整体质感。

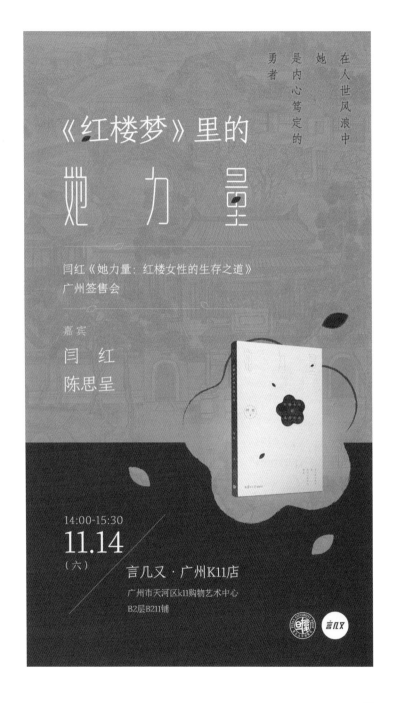

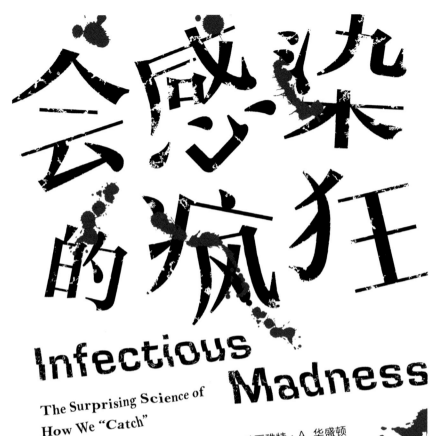

会感染的疯狂

Infectious Madness

The Surprising Science of
How We "Catch"
Mental Illness

哈丽雅特·A. 华盛顿
Harriet A. Washington

揭开人类为何会得
精神疾病的惊人秘密

上海财经大学出版社　复旦大学出版社

一等奖

海报名称　《会感染的疯狂》

选送单位　上海财经大学出版社

设 计 者　张克瑶

发布时间　2020 年 8 月

设计心语

斑驳、扭曲的文字加上飞溅的血点，表现出疯狂的精神状态。

二等奖

海报名称 《一年四季读新书》

选送单位 上海新华传媒连锁有限公司

　　　　　上海书城五角场店

设 计 者 杭旭峰

发布时间 2020 年 12 月

设计心语

每一家书店都有自己的故事，疫情之下的书香与温暖，为您带来一年四季读不完的新书。

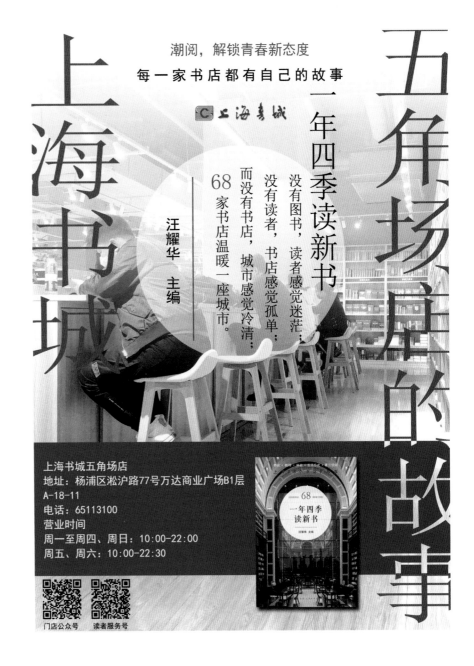

近100万字，1500张图片
从史前到20世纪的后现代主义艺术
涉及绘画、雕塑、建筑、设计、摄影及工艺美术等多个艺术门类

上海图书有限公司
上海世纪出版股份有限公司全资机构

全球畅销90余年最新修订版

哈佛、耶鲁、斯坦福等900多所
美国高校指定艺术史教科书

GARDNER'S
ART
THROUGH
THE AGES

加德纳

TAA（美国教科书与高等院校作者协会）教材奖、麦加菲图书奖双料权威大奖获得者

¥**398**元
艺术书坊 有售

经典版 艺术史

二等奖

海报名称　《加德纳艺术史》

选送单位　上海图书有限公司

设 计 者　刘翔宇

发布时间　2020 年 7 月

设计心语

海报排版及配色参照了图书本身的风格，
视觉上整体一致。文字信息的重要性通
过不同字重表现，主次明确。

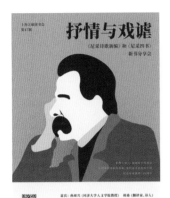

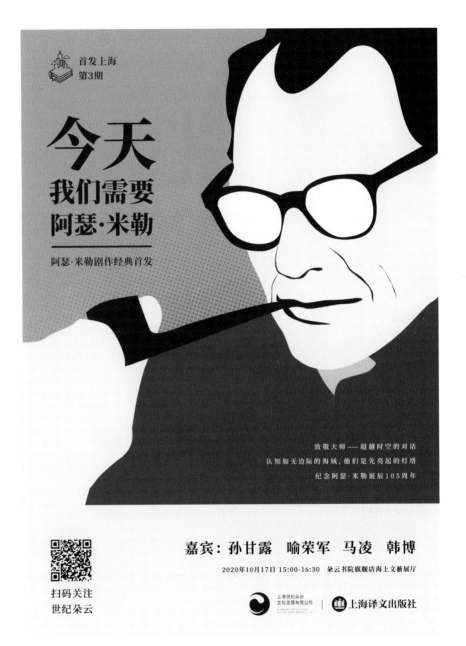

二等奖

海报名称 致敬大师系列活动海报

选送单位 上海世纪朵云文化发展有限

公司

设 计 者 宋立

发布时间 2020 年 10 月

设计心语

刻画大师的轮廓，留下想象的空间。

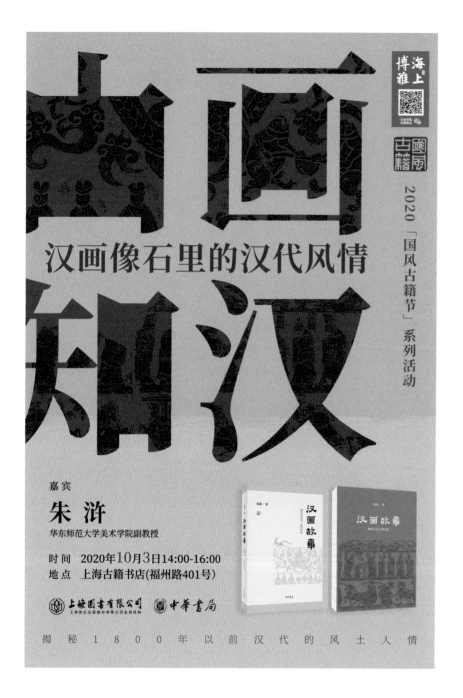

二等奖

海报名称　由画知汉
　　　　　——汉画像石里的汉代风情
选送单位　上海图书有限公司
设 计 者　刘翔宇
发布时间　2020 年 10 月

设计心语

海报主题汉字"由画知汉"用汉画石刻图案填充，视觉冲击强烈。

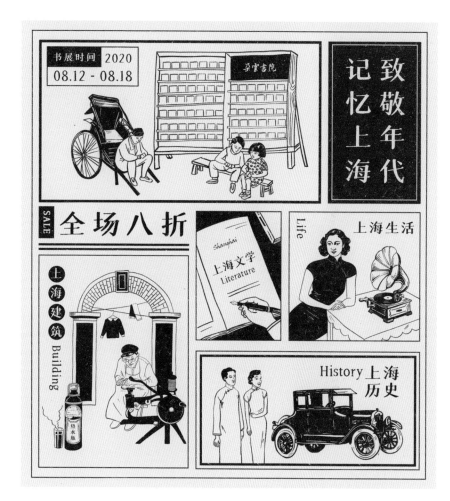

二等奖

海报名称 致敬年代 记忆上海

选送单位 上海世纪朵云文化发展有限

　　　　　　公司

设 计 者 黄玉洁

发布时间 2020 年 8 月

设计心语

凝聚上海历史、文化、生活、文学的记忆。

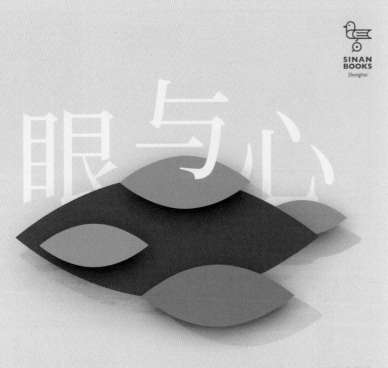

诗与艺术的互文

主讲嘉宾
朱朱
诗人、策展人、艺术评论家

对谈嘉宾
倪有鱼
艺术家、策展人

光哲
译者、"眼与心"书系策划者

2020.1.10
周五 19:00-21:00

思南书局·诗歌店

上海 | 皋兰路16号

扫码报名

二等奖

海报名称	眼与心 ——诗与艺术的互文
选送单位	上海世纪朵云文化发展有限公司
设 计 者	宋立
发布时间	2020 年 1 月

设计心语

眼与心就像海洋与鲸，海给了鲸自由，鲸给了海歌声。

二等奖

海报名称 《呼吸》

选送单位 上海世纪朵云文化发展有限

公司

设 计 者 唐文俊

发布时间 2020 年 5 月

设计心语

探索和描绘人与宇宙、生存与毁灭的关系。

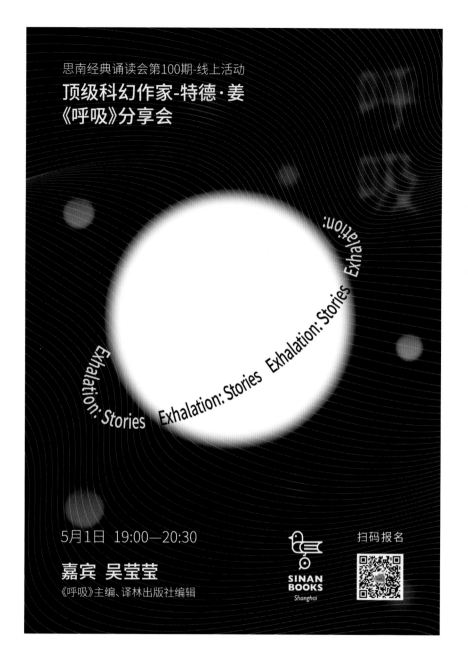

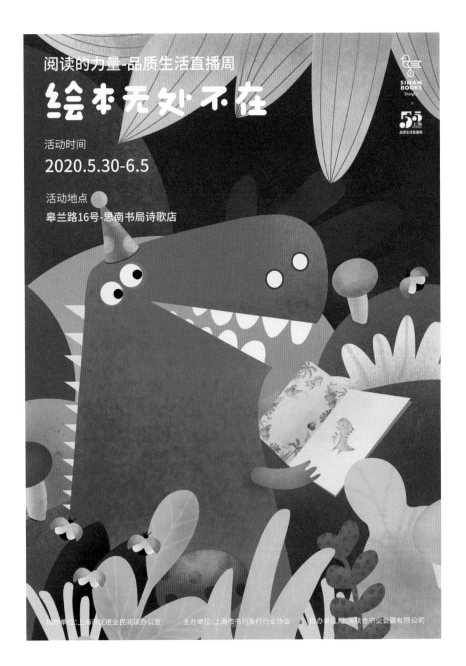

二等奖

海报名称 绘本无处不在

选送单位 上海世纪朵云文化发展有限公司

设 计 者 唐文俊

发布时间 2020 年 5 月

设计心语

在孩子的世界里找寻纯粹的欢乐。

二等奖

海报名称 探寻理想生活 AB 面（A）

选送单位 上海例方文化发展有限公司

设 计 者 金晶

发布时间 2020 年 11 月

设计心语

五周年庆生，艺术家世界，来和集，一起
造就理想生活的多维可能。

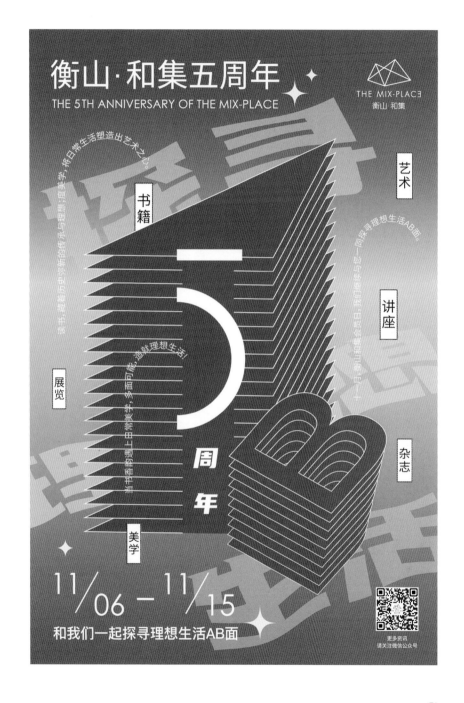

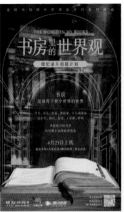

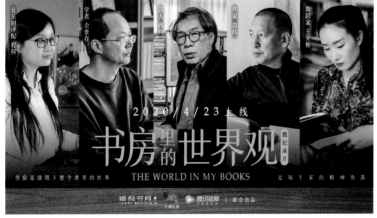

二等奖

海报名称 "书房里的世界观"微纪录

片系列海报

选送单位 建投书店投资有限公司

设 计 者 韩晓鑫

发布时间 2020年4月

设计心语

书房是放得下整个世界的世界，是属于
家的精神角落。

二等奖

海报名称　我和敦煌的故事

选送单位　读者（上海）文化创意有限
　　　　　　公司

设 计 者　王倩

发布时间　2020 年 1 月

设计心语

画面上几何图形拼接的天宫栏墙是古人
对西方理想世界的表达，简约的几何图
形亦象征我们便利快捷的现代生活方式，
它连接着一个跨越时空的故事，是我和
敦煌的故事。

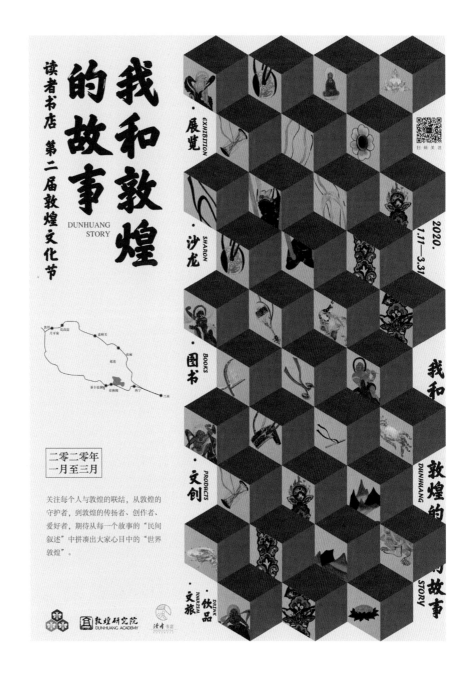

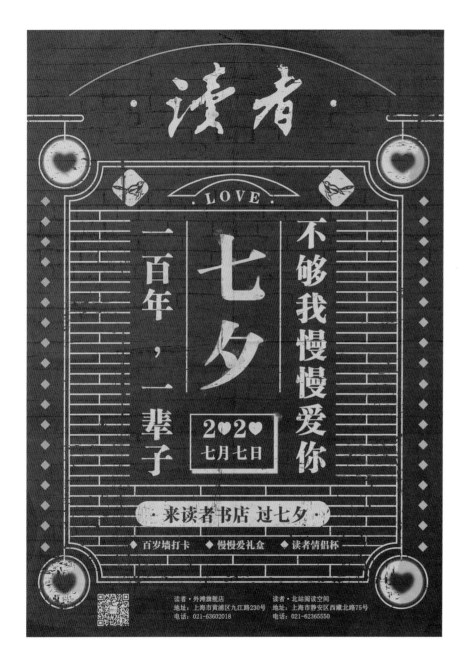

THE
BEAUTY
OF
BOOK
POSTERS

二等奖

海报名称	读者书店－七夕节
选送单位	读者（上海）文化创意有限公司
设 计 者	王倩
发布时间	2020 年 7 月

设计心语

将读者书店内百年墙与民国广告元素结合。

二等奖

海报名称 沙仑的玫瑰

——英法德三语文学中的

"迷宫"意象

选送单位 志达书店

设 计 者 李双珏

发布时间 2020 年 11 月

设计心语

在文学迷宫中寻找方向。

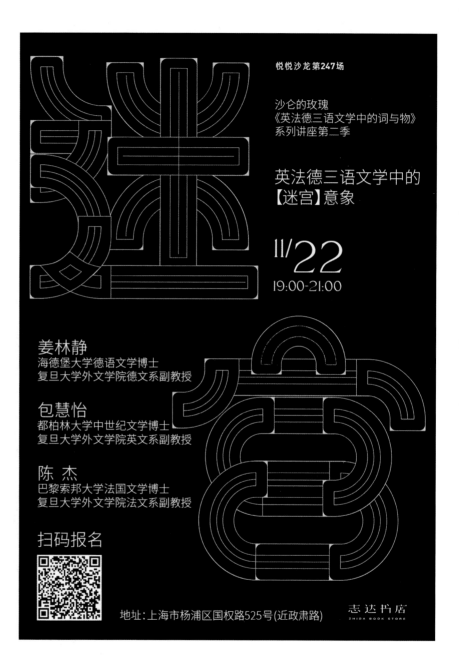

悦悦沙龙第247场

沙仑的玫瑰
《英法德三语文学中的词与物》
系列讲座第二季

英法德三语文学中的
【迷宫】意象

II/22
19:00-21:00

姜林静
海德堡大学德语文学博士
复旦大学外文学院德文系副教授

包慧怡
都柏林大学中世纪文学博士
复旦大学外文学院英文系副教授

陈 杰
巴黎索邦大学法国文学博士
复旦大学外文学院法文系副教授

扫码报名

地址：上海市杨浦区国权路525号(近政肃路)

志达书店
ZHIDA BOOK STORE

二等奖

海报名称 西西弗北京颐堤港店开业海
报"喜阅生活"

选送单位 重庆西西弗文化传播有限
公司

设 计 者 郑宇鹏

发布时间 2020 年 9 月

设计心语

生活如同一本书，在翻阅中我们尝遍喜
怒哀乐，学会坚强勇敢。同时，我们也
用自己的笔来书写生活，用心体会，才
能感悟其中的无穷乐趣。

二等奖

海报名称 西西弗推石文化《加缪作品》
定制书宣传海报"荒诞之中
以爱拯救"

选送单位 重庆西西弗文化传播有限
公司

设 计 者 邱俊杰　郑宇鹏

发布时间 2020 年 12 月

设计心语

局中月光、山顶太阳、医生侧影便是一个
困局、一场试炼、一座疫城中那直面一切
的勇气，是理想与希望的缩影。在荒诞中
奋起反抗，在绝望中坚持真理和正义。

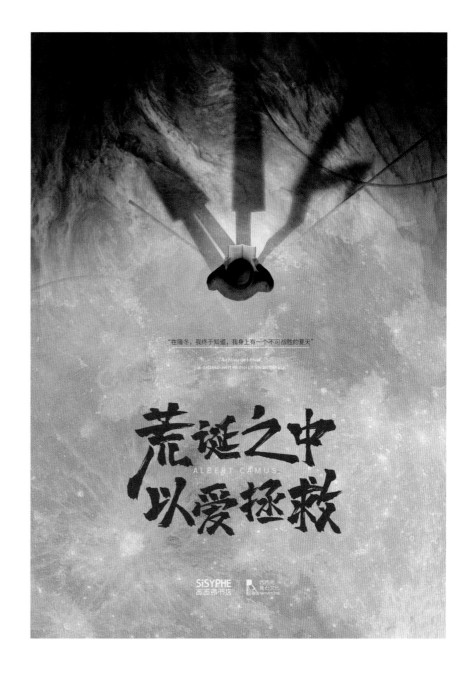

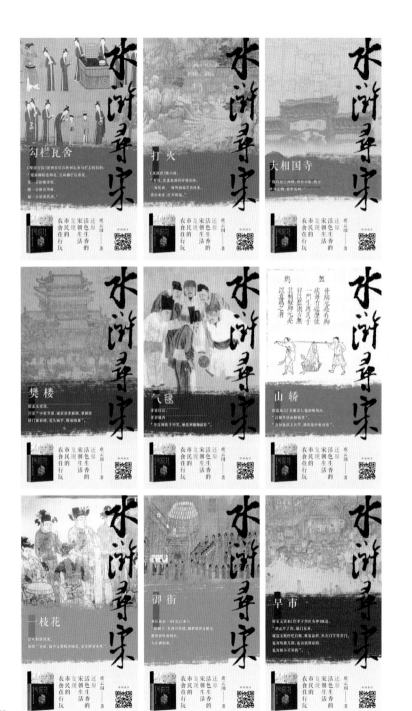

二等奖

海报名称　《水浒寻宋》系列海报

选送单位　上海人民出版社·文景

设 计 者　施雅文

发布时间　2020 年 4 月

设计心语

整套海报采用传统中国色与中国书画的结合，体现活色生香的宋朝生活。

二等奖

海报名称 露易丝·格丽克金句选摘图

选送单位 上海人民出版社·文景

设 计 者 陈阳

发布时间 2020 年 10 月

设计心语

诗句搭配不同情绪的色调，让文字在画
面上更真实。

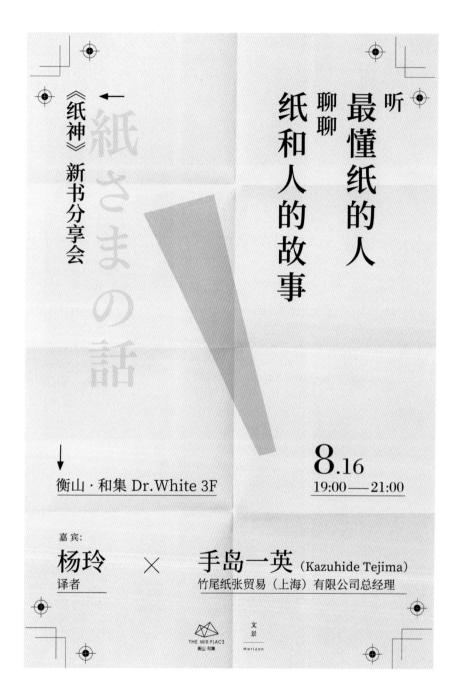

二等奖

海报名称 《纸神》活动海报

选送单位 上海人民出版社·文景

设 计 者 施雅文

发布时间 2020 年 8 月

设计心语

纸上折痕与符号烙下岁月痕迹，都是懂纸的人和纸一次次交谈的证明。

二等奖

海报名称 《大宋楼台——图说宋人建筑》

选送单位 上海古籍出版社

设 计 者 黄琛

发布时间 2020 年 12 月

设计心语

文字＝建筑之美，线条＝建筑之美，图案＝建筑之美。乱中有序，宁静致远。

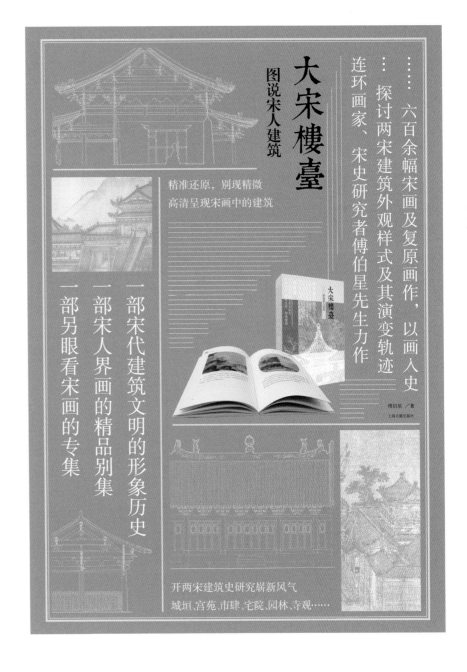

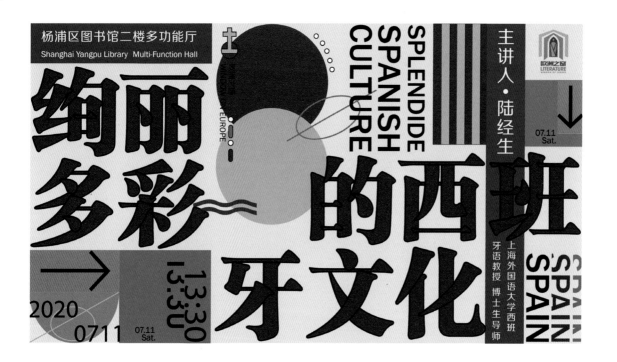

二等奖

海报名称　绚丽多彩的西班牙文化

选送单位　上海市杨浦区图书馆

设 计 者　沈诗宜

发布时间　2020 年 7 月

设计心语

用现代感的设计语言，构筑出一幅高度
提炼的西班牙文化图景。

2021
上海书业海报评选
获奖作品

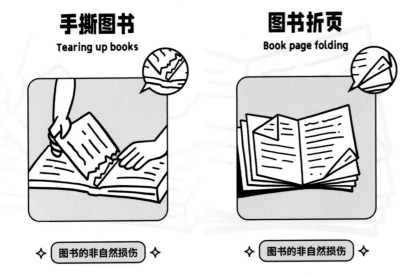

手撕图书
Tearing up books

图书的非自然损伤

图书折页
Book page folding

图书的非自然损伤

用力压书脊书脊断裂
Press hard to break the spine

图书的非自然损伤

咖啡洒在书上
Coffee spilled on the book

图书的非自然损伤

在书上图画
Doodle on the book

图书的非自然损伤

吃东西的脏手翻书
Flip the book with dirty hands

图书的非自然损伤

最佳创意奖

尖锐物划书
Use sharp things

图书的非自然损伤

冰激凌滴落在书上
Melting ice cream

图书的非自然损伤

海报名称 图书的非自然损伤

选送单位 上海世纪朵云文化发展有限
公司

设 计 者 黄玉洁

发布时间 2021 年 8 月

设计心语

保护书籍，我们在行动。

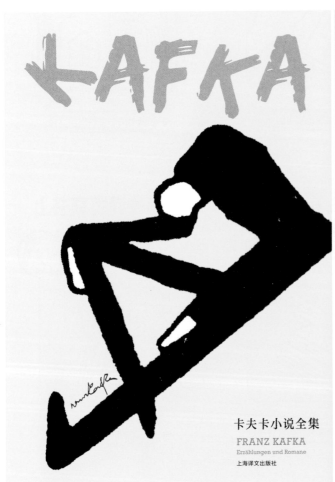

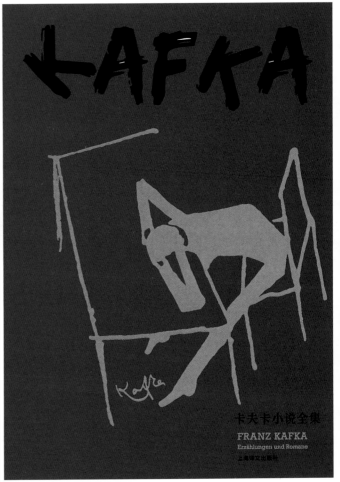

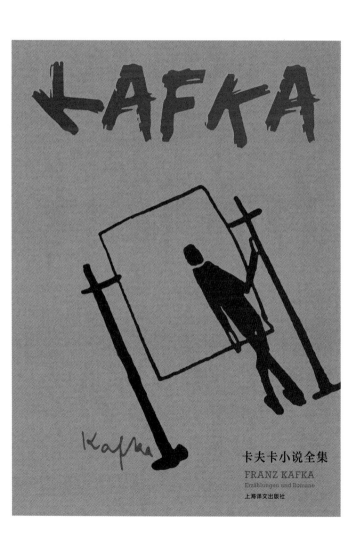

最佳创意奖

海报名称 《卡夫卡小说全集》

选送单位 上海译文出版社

设 计 者 胡枫

发布时间 2021 年 1 月

设计心语

海报画面呈现出一种荒诞的、充满非理性
色彩的景象，表达了个人式的、忧郁的、
孤独的情绪。

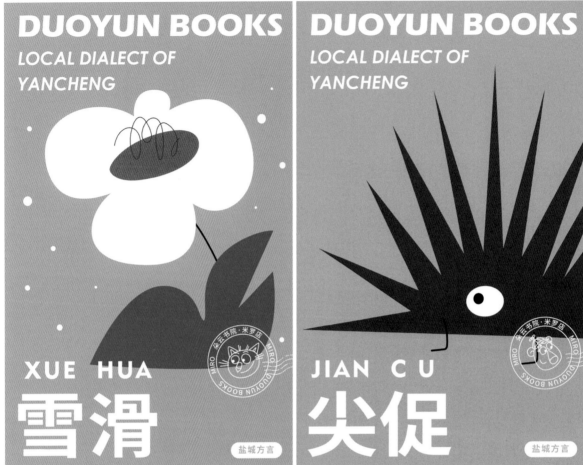

最佳视觉奖

发布时间 2021 年 9 月	**海报名称** 盐城方言本
	选送单位 上海世纪朵云文化发展有限
设计心语	公司
本土文化的另一种表达。	**设 计 者** 黄玉洁

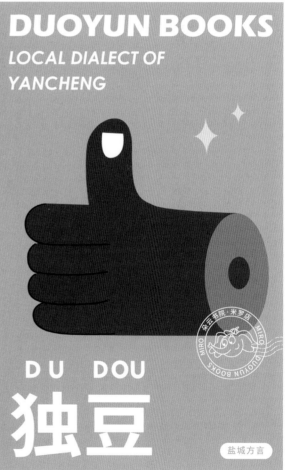

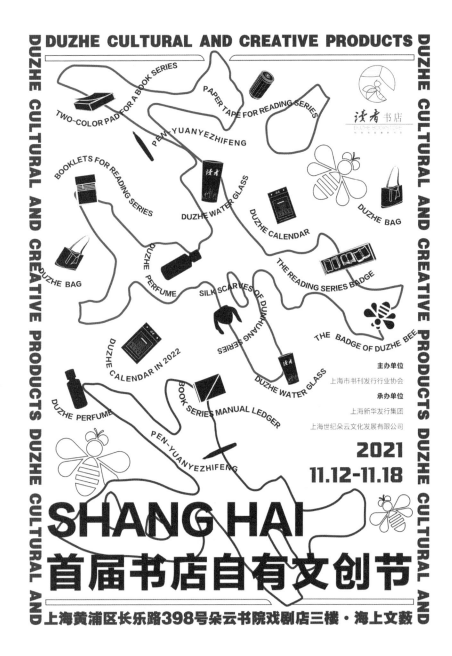

最佳视觉奖

海报名称 上海首届书店自有文创节

选送单位 读者（上海）文化创意有限
公司

设 计 者 张越

发布时间 2021 年 11 月

设计心语

以《读者》品牌赋能的读者书店，作为
书香生活的品质创造者，不畏挑战，砥
砺前行，诠释着新时代背景下文创品牌
独特的调性。

最佳视觉奖

海报名称 科学家如何思考？

　　　　　——达尔文与物种起源

选送单位 上海悦悦图书有限公司

设 计 者 李双珏

发布时间 2021 年 7 月

设计心语

好奇心谁都有，学会像达尔文一样思考
才是成功的关键。

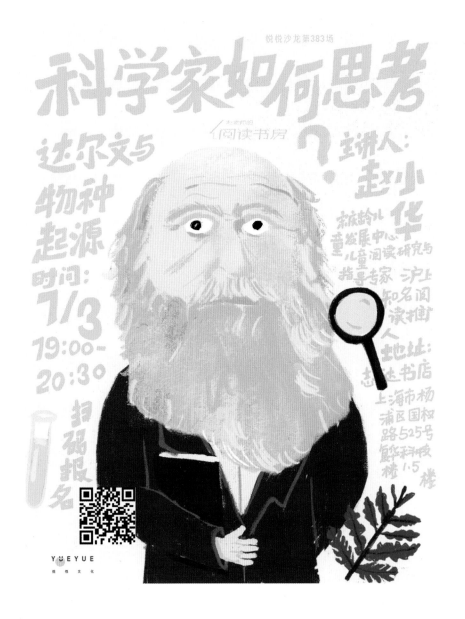

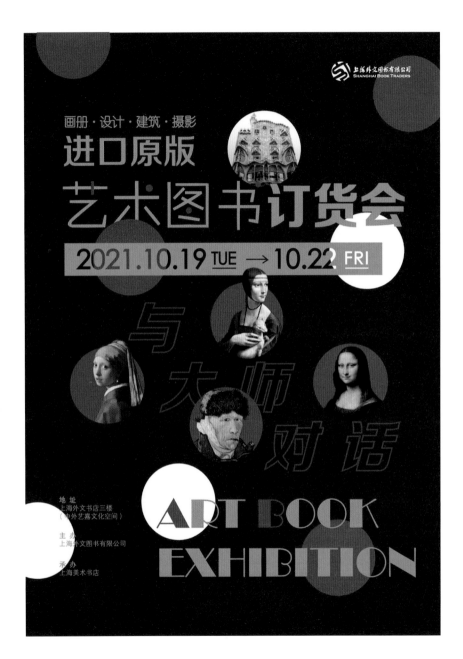

THE
BEAUTY
OF
BOOK
POSTERS

一等奖

海报名称 2021 进口原版艺术图书
订货会

选送单位 上海外文图书有限公司

设 计 者 高辰文

发布时间 2021 年 1 月

设计心语

与艺术大师的对话。

思南经典诵读会
第140期

一等奖

海报名称 肯特版《白鲸》

——两种想象力的辉煌表达

选送单位 上海世纪朵云文化发展有限

公司

设 计 者 江幻

发布时间 2021 年 4 月

设计心语

用简洁流畅的线条勾勒出一大一小两条鲸，
生动地表现了两种不同的想象力。

肯特版《白鲸》
两种想象力的辉煌表达

嘉宾：顾真

2021年4月2日 19:00-21:00 思南书局

扫码关注
世纪朵云

上海世纪朵云
文化发展有限公司

上海之巅读书会
第74期

《收获文学榜2020中短篇小说》分享

写小说的年轻人在想什么？

嘉宾：周嘉宁 王占黑 主持人：朱婧熠

2021年5月22日下午14:00-16:00 朵云书院·旗舰店

扫码关注
世纪朵云

上海世纪朵云
文化发展有限公司
SHANGHAI CENTURY CLOUD
CULTURE DEVELOPMENT CO.,LTD

一等奖

海报名称 写小说的年轻人在想什么？

选送单位 上海世纪朵云文化发展
有限公司

设 计 者 宋立

发布时间 2021 年 5 月

设计心语

所有的想法都跃然纸上。

一等奖

海报名称 2021 美好书店节｜美好生活

选送单位 上海元真文化传媒有限公司

设 计 者 林志君

发布时间 2021 年 8 月

设计心语

一书一世界。在美好书店节的活动中，我们期待向读者传达一种阅读生活。海报设计选用了日常生活中的小物件，展现了生活中美好的瞬间。

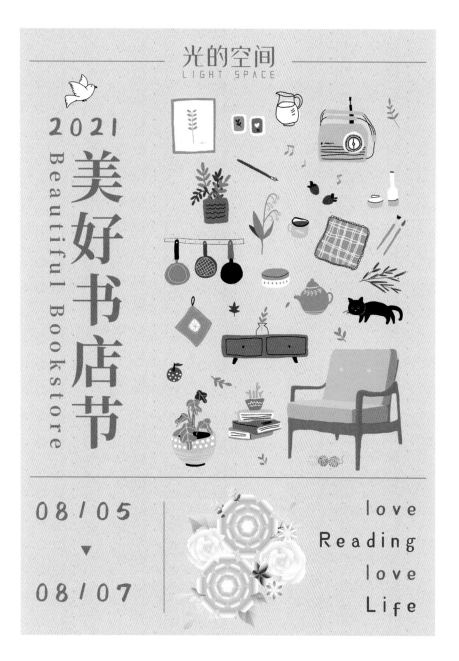

图片摘自《豆丁要回家》

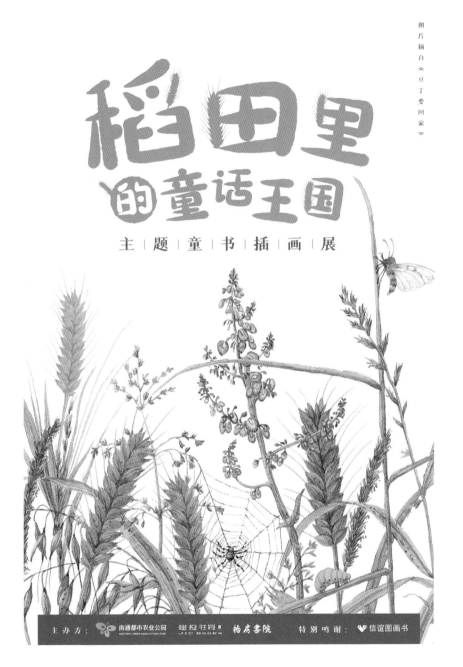

一等奖

海报名称 稻田里的童话王国

选送单位 建投书店投资有限公司

设 计 者 周朝辉

发布时间 2021 年 5 月

设计心语

孩子的世界充满了神奇，稻田里藏着他们的童话王国。

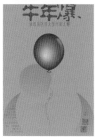

一等奖

海报名称 牛年爆

选送单位 读者（上海）文化创意有限公司

设 计 者 王倩

发布时间 2021 年 2 月

设计心语

祝大家牛年爆快乐！

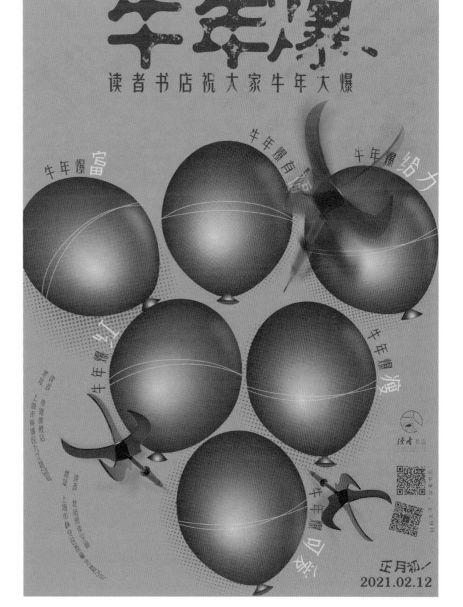

一等奖

海报名称 40 年，我们一起走过

选送单位 读者（上海）文化创意

有限公司

设 计 者 张越

发布时间 2021 年 12 月

设计心语

40 年，《读者》杂志不问白马东来，青牛西去，细细酝酿着自己别样的冷香素芬，为每一位读者送去不期而遇的温暖与生生不息的希望。

悦悦沙龙第359场

5/7
19:00-20:30

方笑一

华东师范大学中文系教授、博士生导师
央视《中国诗词大会》命题专家、
中国宋代文学学会理事
中国历史文献研究会理事

扫码报名

主办方：

YUEYUE

东方出版中心有限公司

地址：
上海市杨浦区国权路525号复华科技楼1.5楼

诗歌与命运 说与少年郎

一等奖

海报名称 诗歌与命运，说与少年郎

选送单位 上海悦悦图书有限公司

设 计 者 李双珏

发布时间 2021 年 5 月

设计心语

用伟大的诗歌了解伟大的诗人。

一等奖

海报名称 世界读书日

选送单位 上海外教社图书发行有限公司

设 计 者 张应峰

发布时间 2021 年 4 月

设计心语

阅读为多彩人生赋能。

一等奖

海报名称 东南亚的困境与希望

选送单位 上海人民出版社 · 文景

设 计 者 陈阳

发布时间 2021 年 7 月

设计心语

海报设计选用异国配色体现当地风情与困境。

二等奖

海报名称 你再不来，我要下雪了！

选送单位 上海世纪朵云文化发展
有限公司

设 计 者 江幻

发布时间 2021 年 6 月

设计心语

雪中等候的孤独身影。

二等奖

海报名称　秋分

选送单位　上海大众书局文化有限公司

设 计 者　毕钰涵

发布时间　2021 年 9 月

设计心语

以杏色为底，铺上秋季的基调，再以树叶图像填充代表秋天的落叶图形，低透明度及下沉位置表现秋季的沉静和低调，以文字和线条为视线连接标题。秋分是温差的分界点，因此以红色分割"秋"字，"分"字带书页形式呈现书局特性。

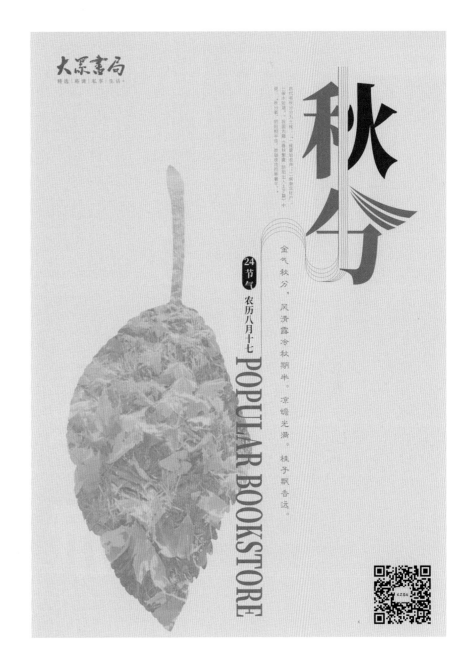

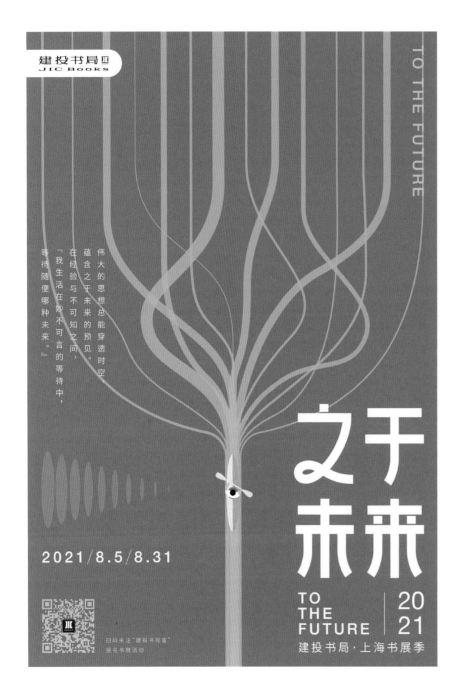

二等奖

海报名称 之于未来

选送单位 建投书店投资有限公司

设 计 者 周朝辉

发布时间 2021 年 8 月

设计心语

伟大的思想总能穿透时空，蕴含之于未来的预见。

二等奖

海报名称 壁画之美 熠彩千年

选送单位 读者（上海）文化创意有限

公司

设 计 者 王倩

发布时间 2021 年 3 月

设计心语

设计延续读者书店敦煌文化节主视觉天
宫栏墙的几何元素（代表着人与敦煌壁
画世界的边界）。窥见大漠敦煌，熠熠
生辉，展现壁画故事，流传千年。

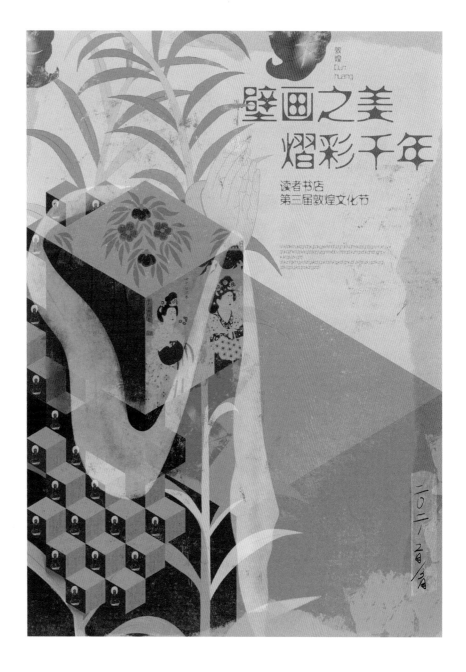

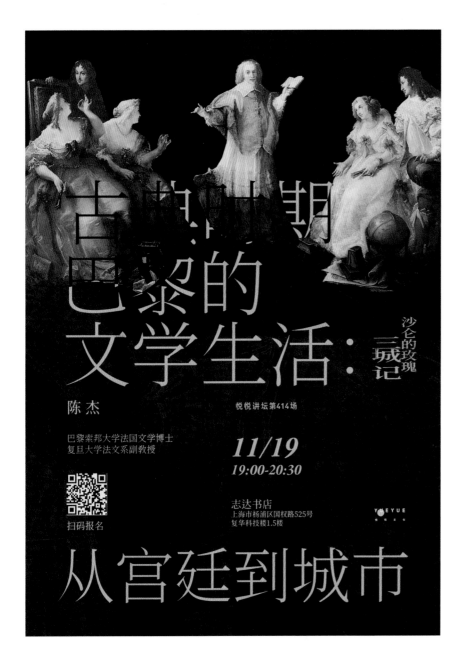

二等奖

海报名称　古典时期巴黎的文学生活：
　　　　　从宫廷到城市
选送单位　上海悦悦图书有限公司
设 计 者　李双珏
发布时间　2021 年 11 月

设计心语

城市与文学，以巴黎为舞台。

二等奖

海报名称 戏剧的力量

选送单位 上戏艺术书店

设 计 者 上戏艺术书店

发布时间 2021 年 11 月

设计心语

举起的双手代表力量与希望。

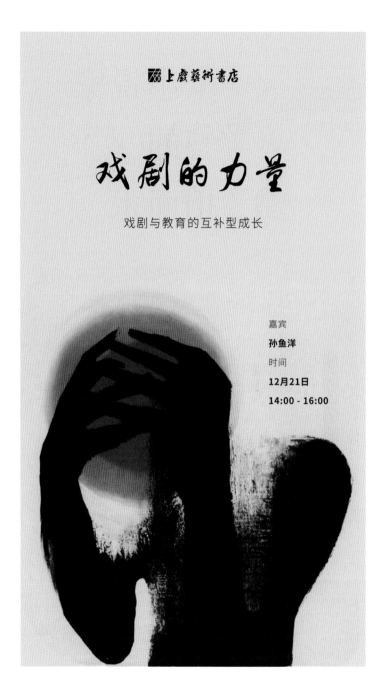

一个小说家
的
相面术

东君《面孔》新书分享会

嘉宾

东 君 × 孔亚雷

4.18 （日）
15:00—17:00

單向空间·杭州乐堤港店 1F

杭州市拱墅区丽水路 58 号远洋乐堤港 B 区 103

二等奖

海报名称 一个小说家的相面术

选送单位 上海人民出版社·文景

设 计 者 陈阳

发布时间 2021 年 4 月

设计心语

面孔各有不同，前前后后层层叠叠。

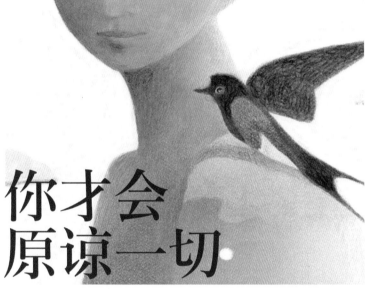

二等奖

海报名称 只有在悬停中你才会原谅一切

选送单位 上海文艺出版社

设 计 者 钱祯

发布时间 2021 年 7 月

设计心语

图片和文字的组合力求呈现书籍的内容和气质。

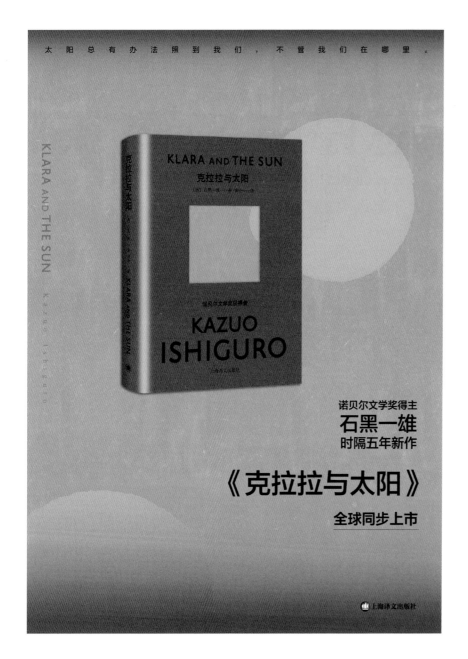

二等奖

海报名称 《克拉拉与太阳》
新书发布海报
选送单位 上海译文出版社
设 计 者 柴昊洲
发布时间 2021 年 7 月

设计心语

用人性的光芒来温暖人类的苍茫时刻。

二等奖

海报名称 《瓷器中国》系列海报

选送单位 上海书画出版社

设 计 者 陈绿竞

发布时间 2021 年 8 月

设计心语

本系列是为图书《瓷器中国》设计的微
信九宫格海报。从书中九个章节中挑选
出最具代表性的器物，用九张海报共同
体现了中国瓷器三千年的悠久历史和璀
璨文化。

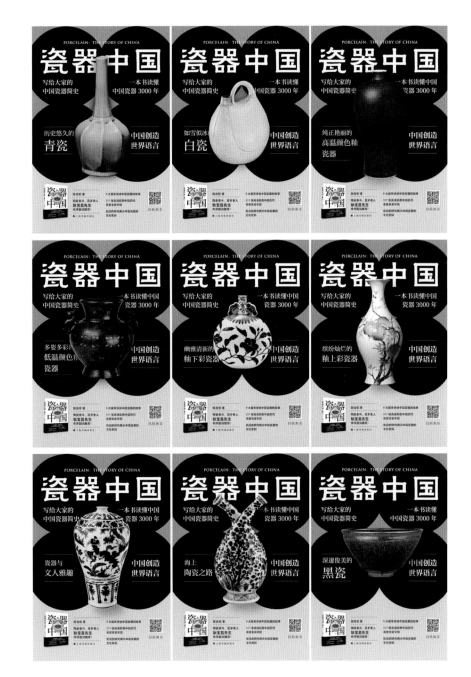

世界那么大
热爱生活的人一直在热爱的路上

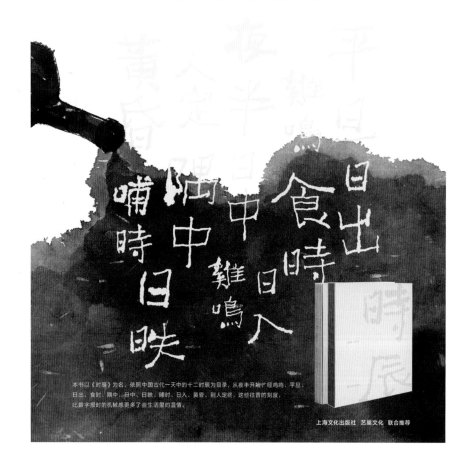

二等奖

海报名称 《时辰》
选送单位 上海文化出版社
设 计 者 王伟
发布时间 2021 年 7 月

设计心语

日常才是真味。

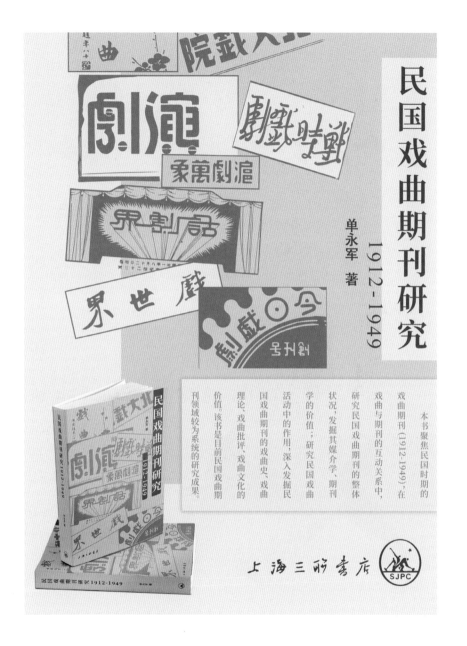

二等奖

海报名称 《民国戏曲期刊研究
　　　　　　　1912—1949》

选送单位 上海三联书店

设 计 者 吴昉

发布时间 2021 年 8 月

设计心语

海报设计延续了图书的装帧形式，以民国
时期戏曲类刊物的刊头为拼贴元素，契合
图书主题。设计风格受 1933 年上海野草
书屋出版的《萧伯纳在上海》一书启发。

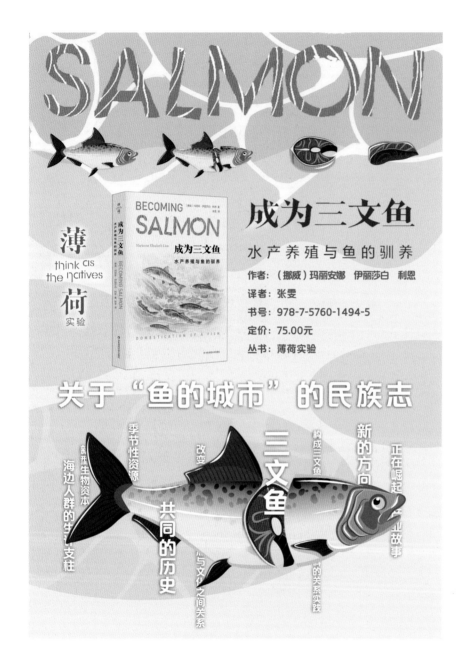

二等奖

海报名称 《成为三文鱼》

选送单位 华东师范大学出版社

设 计 者 郝钰

发布时间 2021 年 7 月

设计心语

让人类与三文鱼的关系发生深度重构。

二等奖

海报名称 "人文书系"系列宣传海报

选送单位 复旦大学出版社

设 计 者 叶霜红

发布时间 2021 年 2 月

设计心语

旧书不厌百回读，熟读深思子自知。

二等奖

海报名称 庆祝中华人民共和国成立
72 周年

选送单位 上海交通大学出版社

设 计 者 朱琳珺

发布时间 2021 年 10 月

设计心语

海报的角角落落都充满着浓浓的"书香味"。以前每逢节日，都会为亲朋送上一张明信片，贴上具有纪念意义的邮票来庆祝节日，模仿这样的形式给祖国母亲送上一张明信片，并盖上书店的戳，表达诚挚的心意。

二等奖

海报名称 文绮书店

选送单位 东华大学出版社

设 计 者 陈娈

发布时间 2021年3月

设计心语

阅读空间，享受生活。

二等奖

海报名称　信仰之路：建党 100 年
　　　　　"四史" 100 讲

选送单位　文汇出版社

设 计 者　薛冰

发布时间　2021 年 10 月

设计心语

初心之地，红色之源。

二等奖

海报名称	王安忆最新作品
选送单位	东方出版中心
设 计 者	钟颖
发布时间	2021 年 4 月

设计心语

拥抱春天，追逐梦想。

二等奖

海报名称 陈伯吹国际儿童文学奖成立
40 周年系列活动暨长三角
阅读联盟文学沙龙

选送单位 上海市宝山区图书馆

设 计 者 沈阳

插　　画 李宇珂

发布时间 2021 年 12 月

设计心语

在充满童趣的世界里，天地都是一块画
布，用好奇心描绘五彩缤纷的世界。

二等奖

海报名称 漫谈老上海时装变迁

　　　　　——从陆小曼到张爱玲

选送单位 上海市杨浦区图书馆

设 计 者 沈诗宜

发布时间 2021 年 4 月

设计心语

拼贴老上海时尚风情。

2022

上海书业海报评选
获奖作品

最佳创意奖

海报名称 《无处诉说的生活》

选送单位 上海文艺出版社

设 计 者 钱祯

发布时间 2022 年 3 月

设计心语

"死的艰难"和"生的艰辛"对抗、颠覆、拆解，谁也无法逃离被围困的命运。

最佳创意奖

海报名称 抗疫（一）

选送单位 东方出版中心

设 计 者 钟颖

发布时间 2022 年 4 月

设计心语

同心抗疫，共克时艰！

最佳视觉奖

海报名称 阅无纸境
　　　　　——2022 沪港两地最美书海
　　　　　报大展

选送单位 上海香港三联书店有限公司

设 计 者 刘艺璇

发布时间 2022 年 1 月

设计心语

开卷有益，阅无止境，在翻看中才能感
受纸张和文字的魅力。

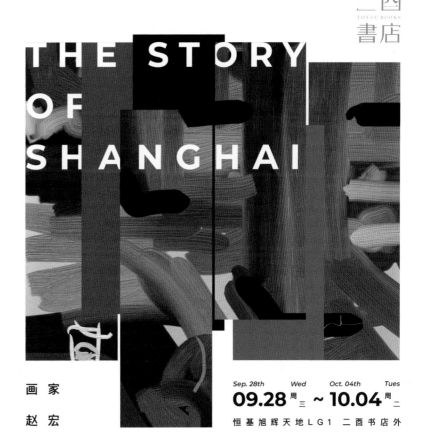

最佳视觉奖

海报名称 上海故事

选送单位 上海酉豊文化传媒有限公司

设 计 者 钱涛

发布时间 2022 年 9 月

设计心语

该海报为赵宏老师的"上海故事个人画展"而作，元素选取自赵宏老师的画作《午后》，用笔刷的方式将图画和色块"涂抹"于白色背景上，使抽象的画作更具神秘感与层次感。

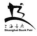

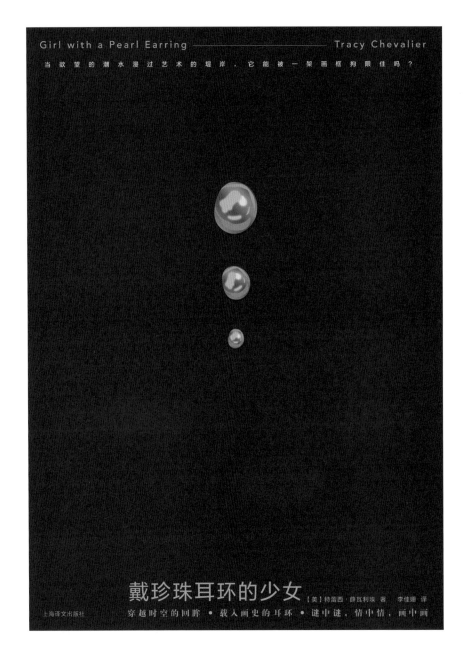

最佳视觉奖

海报名称 《戴珍珠耳环的少女》

选送单位 上海译文出版社

设 计 者 柴昊洲

发布时间 2022 年 11 月

设计心语

穿越时空的回眸，载入画史的耳环，用维米尔的蓝阐述珍珠背后的眼泪。

一等奖

海报名称　咖啡文化

选送单位　上海新华传媒连锁有限公司

设 计 者　金文杰

发布时间　2022 年 8 月

设计心语

一半风度，一半精彩。
一杯咖啡，一种文化。

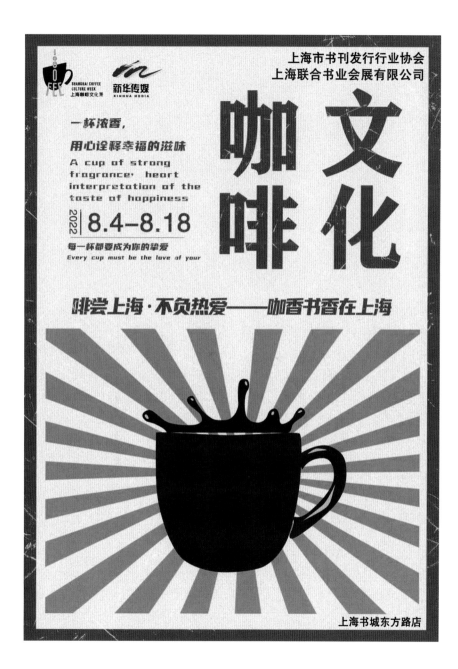

2022

上海

第 二 届

书 店 自 有 文 创 节

Shanghai

上海市黄浦区
长乐路398号
朵云书院（戏剧店）
三楼·海上文薮

主办 上海市书刊发行行业协会

承办 上海世纪朵云文化发展有限公司
上海元真文化传媒有限公司（光的空间）

一等奖

海报名称 2022 上海·第二届书店自有
文创节

选送单位 上海钟书实业有限公司

设 计 者 邱琳

发布时间 2022 年 11 月

设计心语

愿"自有文创节"逐步发展成为上海的
名片，以书脊为骨架，融入时尚浪漫的
手写元素，带来轻盈放松的体验感。

一等奖

海报名称　带得走的文化

选送单位　上海钟书实业有限公司

设 计 者　王富浩

发布时间　2022 年 7 月

设计心语

指尖文创。

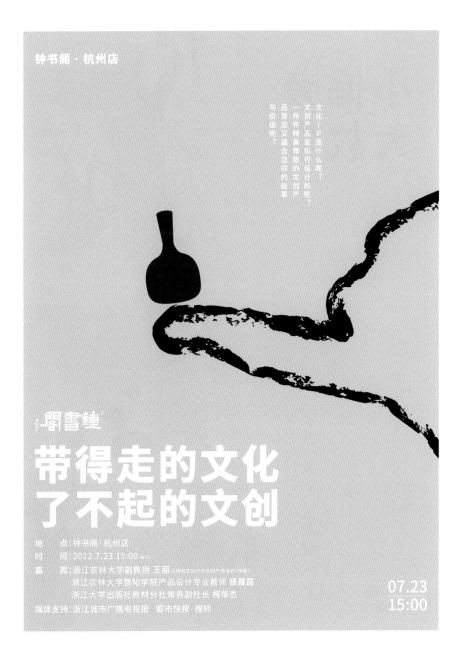

小偏旁
大故事

汉字里的国学智慧

活动时间
11.20 - 15:00

活动地点
钟书阁·杭州店
杭州市滨江区江南大道228号星光国际广场4幢F2

主题分享人
洪鑫亮
- 中华甲骨文艺术协会杭分会长
- 杭州余杭区五常书院执行院长
- 杭州文澜大讲堂主讲人
- 小鹿华文、字慧山房创始人
- 浙江省儒学学会会员

活动简介
汉字是最古老而最具有生命力的文字，它是人类文明史上的一朵奇葩，它是世界上最美丽的，最有故事，最富有开拓精神的文字，不仅是一种独特的文化符号，还是一种形象生动且有社会文化背景、生活智慧的文化元素。
汉字的笔画之间蕴含了中华文化的精髓，华夏祖先的智慧，天机大道都化于文字之间，正所谓"文以载道"，"观乎人文，化成天下"，这也是我们汉字文化的自信所在，自豪所在!

扫码关注钟书阁

一等奖

海报名称　小偏旁大故事
选送单位　上海钟书实业有限公司
设 计 者　王富浩
发布时间　2022 年 11 月

设计心语

偏旁部首的生命活力。

一等奖

海报名称 你好百新

选送单位 上海百新文化用品有限公司

设 计 者 吴瑶瑶

发布时间 2022 年 11 月

设计心语

在漫长的时间里，和百新轻轻招呼一声
"你好"。文具渐渐具有生命力，变得
感性有温度。它传递了知识，凝聚了灵感，
大家可以用它书写心路历程，它承载着
文化与智慧。

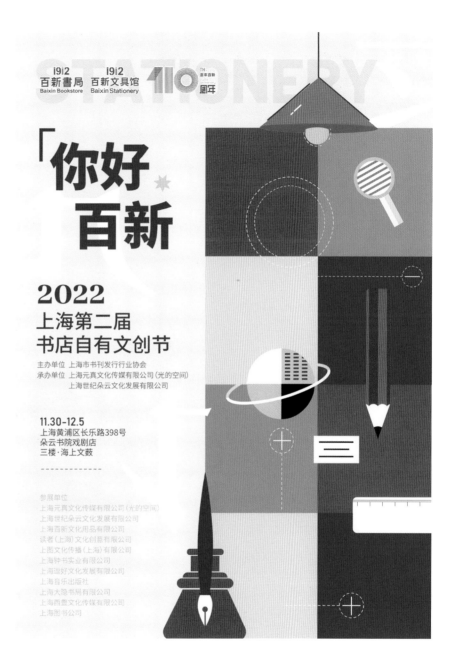

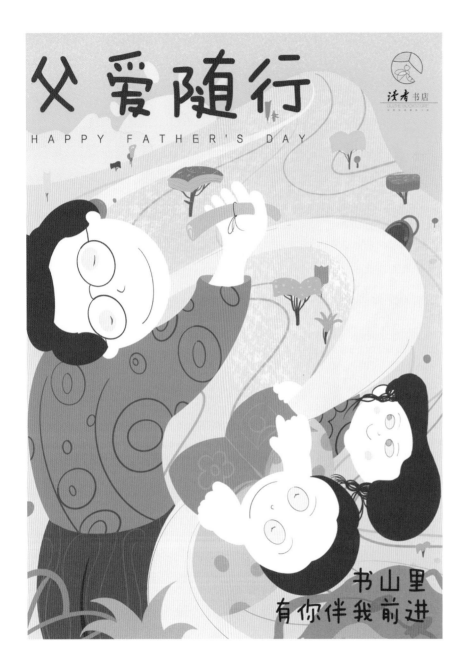

一等奖

海报名称 父爱随行

　　　　　——书山里有你伴我前进

选送单位 读者（上海）文化创意有限公司

设 计 者 张越

发布时间 2022 年 6 月

设计心语

父爱如山，求知的路上，父亲伴随着我们前进。

一等奖

海报名称 喜迎二十大，翻开新篇章

选送单位 上海酉豊文化传媒有限公司

设 计 者 钱涛

发布时间 2022 年 9 月

设计心语

以书为门，以翻开书页的创意比喻打开大门，门内（书中）是一抹红色，象征着迎接党的二十大召开。

一等奖

海报名称 盛世华彩

选送单位 上海酉豐文化传媒有限公司

设 计 者 钱涛

发布时间 2022 年 10 月

设计心语

海报中有烟花、有日月，配以绚烂的色彩，意喻庆祝党的二十大胜利召开，与日月同辉，为盛世喝彩。

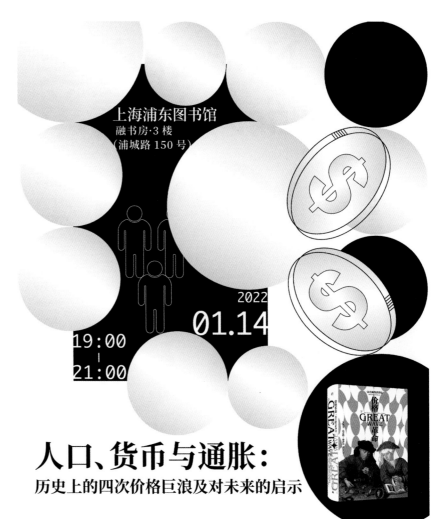

上海浦东图书馆
融书房·3 楼
（浦城路 150 号）

2022
01.14

19:00
|
21:00

GREAT WAVE

价格
GREAT
WAVE
革命

人口、货币与通胀：
历史上的四次价格巨浪及对未来的启示

嘉 宾

陈达飞 复旦大学经济学博士
现为东方证券财富研究中心总经理、博士后工作站主管

主办：浦东新区区委宣传部（文体旅游局）
特别合作伙伴：上海市作家协会 SMG 上海世纪出版集团
承办：北京世纪文景文化传播有限责任公司 上海浦东图书馆 东方财经·浦东频道

陆家嘴读书会 LUJIAZUI BOOKCLUB 一页 folio

一等奖

海报名称 人口、货币与通胀

选送单位 上海人民出版社·文景

设 计 者 施雅文

发布时间 2022 年 1 月

设计心语

货币对社会的影响超乎人类的想象。

木卫二 著

Non-essential List 非必要清单

站台/
蓝色大门/
情窦味期/
我的温尼伯/
激情/
听到涛声/
甜蜜蜜/
春光窘泄/
星际穿越/
比海更深/
极速风流金城小子/
风暴佳人/
末代皇帝/
列宁格勒牛仔征美记/
站台/蓝色大门//
情窦味期/
我的温尼伯/
激情/
听到涛声/
甜蜜蜜/
春光窘泄/星际穿越/
比海更深/
极速风流金城小子/
风暴佳人/
/末代皇帝
/列宁格勒牛仔征美记

36篇观影随感，
一份与仪式感有关的人生清单。

一等奖

海报名称 《非必要清单》宣传海报（一）

选送单位 东方出版中心

设 计 者 钟颖

发布时间 2022 年 9 月

设计心语

一份与仪式感有关的人生清单。

二等奖

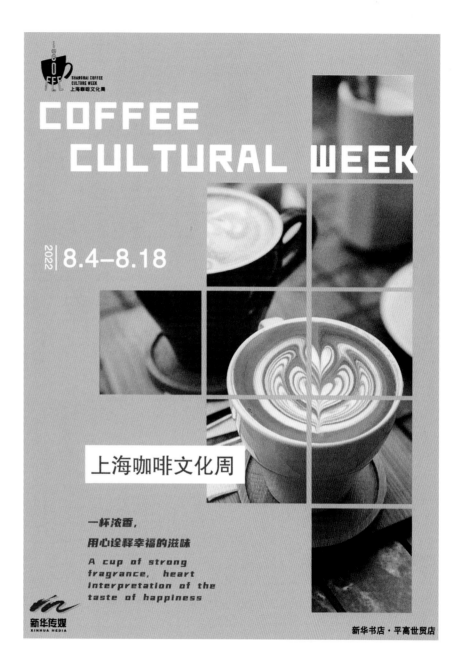

海报名称 生活碎片的缺失部分

选送单位 上海新华传媒连锁有限公司

设 计 者 金文杰

发布时间 2022 年 7 月

设计心语

一杯浓香，用心诠释幸福的滋味。

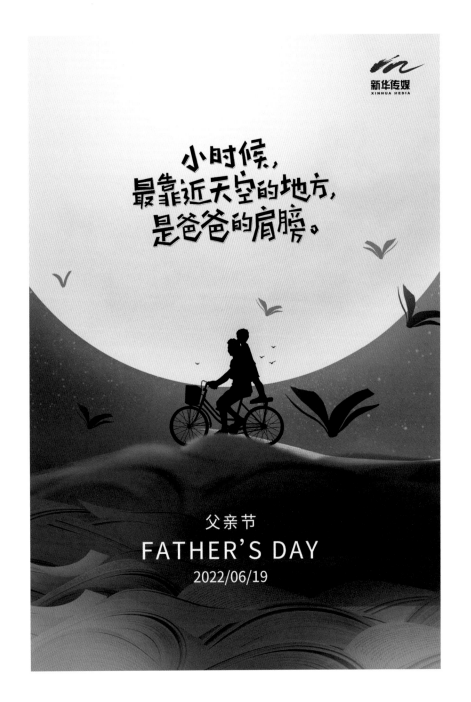

二等奖

海报名称 父爱如山

选送单位 上海新华传媒连锁有限公司

设计者 吴瑛

发布时间 2022 年 6 月

设计心语

小时候，最靠近天空的地方，是爸爸的肩膀。

二等奖

海报名称 书香满月

选送单位 上海图书有限公司

设 计 者 刘翔宇

发布时间 2022 年 9 月

设计心语

切开月饼,里面满满都是书香。

书 香 满 月

HAPPY
MID-AUTUMN
FESTIVAL

上海图书有限公司
上海世纪出版股份有限公司全资机构

二等奖

海报名称　同心抗疫，共同守"沪"

选送单位　上海世纪朵云文化发展有限
公司

设 计 者　黄玉洁

发布时间　2022 年 4 月

设计心语

白衣执甲，共同守"沪"。

二等奖

海报名称 阅读，引领时尚生活

选送单位 上海世纪朵云文化发展有限

公司

设 计 者 宋立

发布时间 2022 年 10 月

设计心语

不经意间，与阅读的亲密接触。

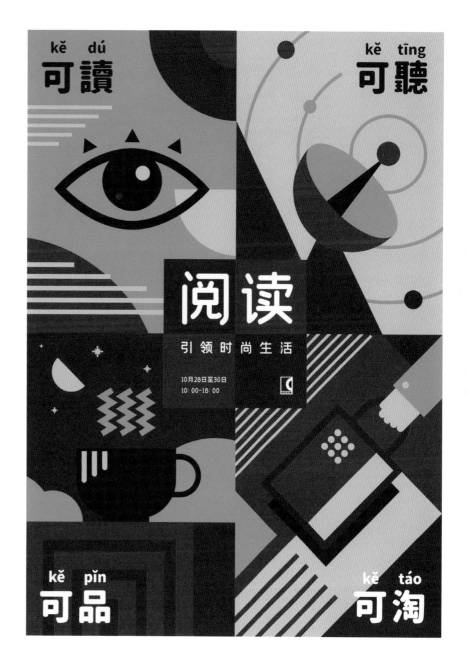

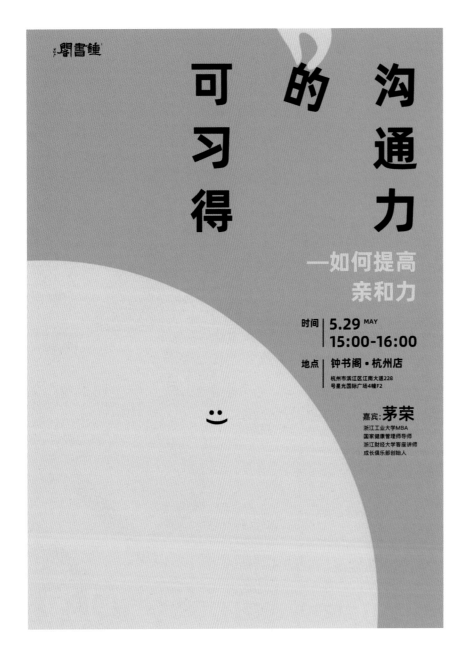

二等奖

海报名称	可习得的沟通力
选送单位	上海钟书实业有限公司
设 计 者	王富浩
发布时间	2022 年 5 月

设计心语

谁说海报不能体现亲和力？

二等奖

海报名称 大暑不可避

选送单位 上海钟书实业有限公司

设 计 者 王富浩

发布时间 2022 年 7 月

设计心语

既然大暑不可避，那不如愉快地和它一起奔跑。

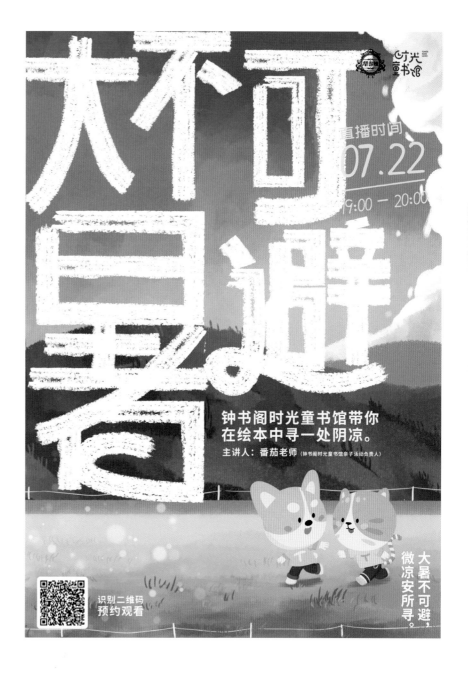

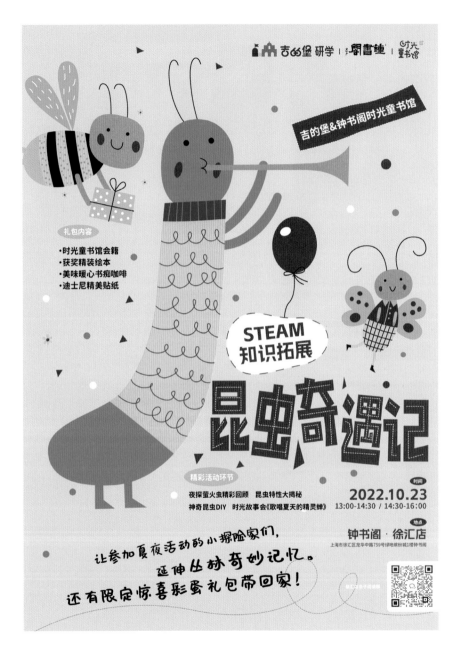

二等奖

海报名称　昆虫奇遇记

选送单位　上海钟书实业有限公司

设 计 者　王富浩

发布时间　2022 年 10 月

设计心语

小心，声音轻点，昆虫演奏呢。

二等奖

海报名称　美好书店节

选送单位　上海元真文化传媒有限公司

设 计 者　井仲旭

发布时间　2022 年 9 月

设计心语

咖啡绿萝沙发，猫猫草莓花花，翻开那
本书，书里有温柔的话。

中華人民共和國香港特別行政區政府
駐上海經濟貿易辦事處

二等奖

海报名称 2022 华东地区"香港学生
聚会"活动海报

选送单位 建投书店投资有限公司

设 计 者 周朝辉

发布时间 2022 年 12 月

设计心语

交织的香港建筑，连接香港学生的心。

二等奖

海报名称　人生一串

选送单位　读者（上海）文化创意有限公司

设 计 者　张越

发布时间　2022 年 8 月

设计心语

深夜，适合撸串，也适合聊人生。如果要用
七本书来形容你的人生，你会选哪七本？欢
迎在读者书店留言写下你的人生一串书。

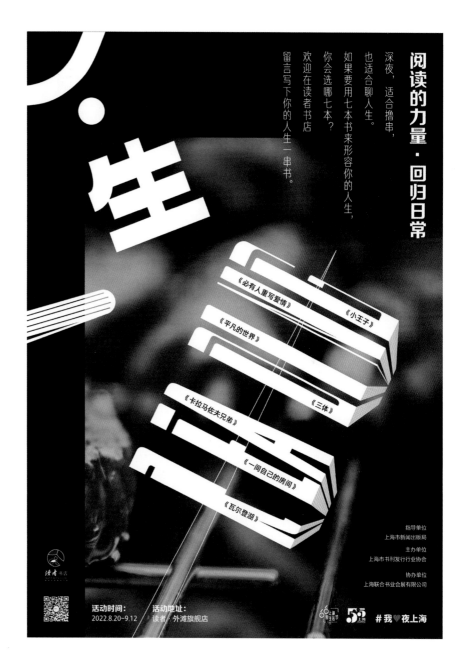

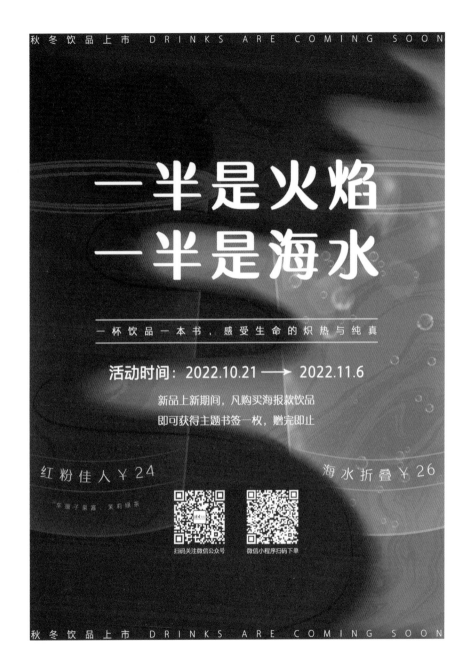

二等奖

海报名称	一半是火焰　一半是海水
选送单位	读者（上海）文化创意有限公司
设 计 者	张越
发布时间	2022 年 10 月

设计心语

一杯饮品一本书，感受生命的炽热与纯真。

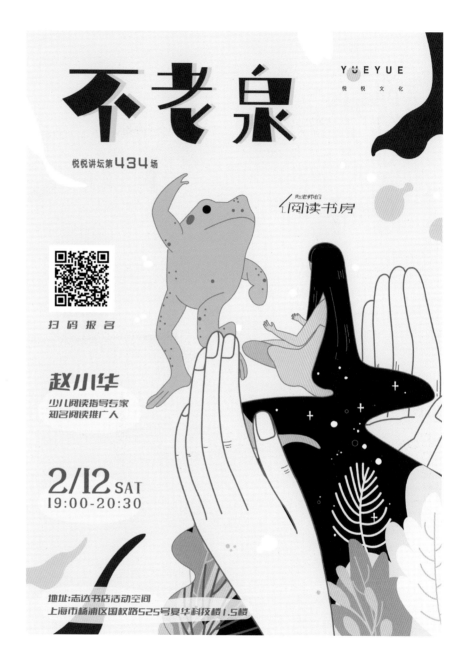

二等奖

海报名称　赵老师的阅读书房之《不老泉》

选送单位　上海悦悦图书有限公司

设 计 者　张孝笑

发布时间　2022 年 2 月

设计心语

小姑娘把泉水给了蟾蜍，它代表着小姑娘所有的善良与爱。早逝很可惜，但不老也很残酷。

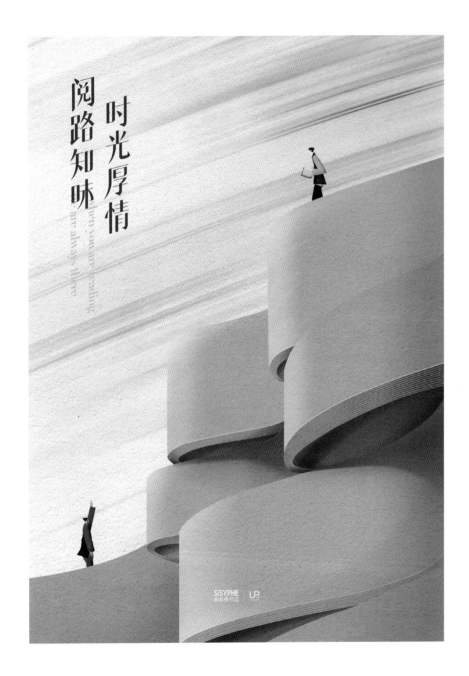

二等奖

海报名称 阅路知味　时光厚情

选送单位 上海惜福文化传播有限公司

设 计 者 余悦　郑宇鹏

发布时间 2022 年 8 月

设计心语

翻翻书页汇聚成路，前路有读者相伴，身后是星辰环绕，时光流转，见证彼此的缘分与情感。

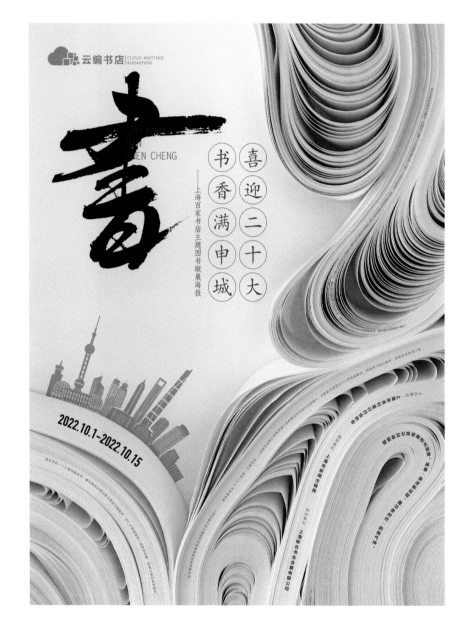

二等奖

海报名称　喜迎二十大　书香满申城

选送单位　上海出版印刷高等专科学校

设 计 者　孙明参

发布时间　2022 年 10 月

设计心语

缕缕书页香，丝丝爱国情。

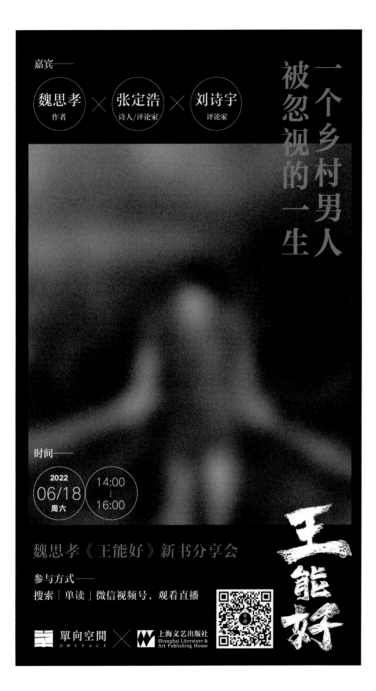

THE
BEAUTY
OF
BOOK
POSTERS

二等奖

海报名称	一个乡村男人被忽视的一生
选送单位	上海文艺出版社
设计者	钱祯
发布时间	2022 年 6 月

设计心语

虚幻的身影，被人嫌弃又嫌弃别人的当代阿 Q！

二等奖

海报名称 行动之书

选送单位 上海文艺出版社

设 计 者 钱祯

发布时间 2022 年 6 月

设计心语

展示不只关乎艺术品的陈设，它还让我
们重新梳理展示。

行动之书

A Book in

Action

《后万隆》·《感觉田野》·《把可能性还给历史》·《未来媒体》

中国首个策展专业
十余年实践总结
凝结成一套"行动之书"

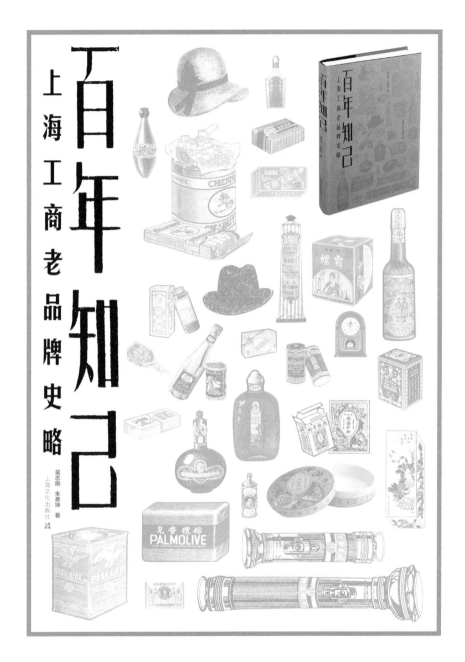

二等奖

海报名称 浓缩上海工商史

选送单位 上海文化出版社

设 计 者 王伟

发布时间 2022 年 11 月

设计心语

文化魅力打造品牌魅力。

二等奖

海报名称　《中国镇物》海报

选送单位　东方出版中心

设 计 者　钟颖

发布时间　2022 年 11 月

设计心语

一本书读懂中国人的禁忌。

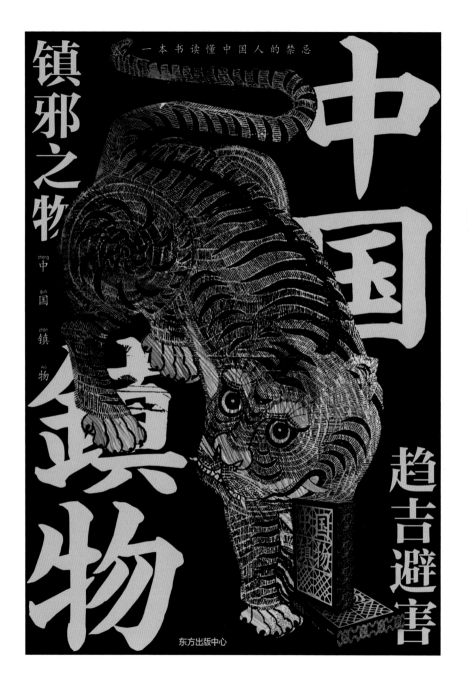

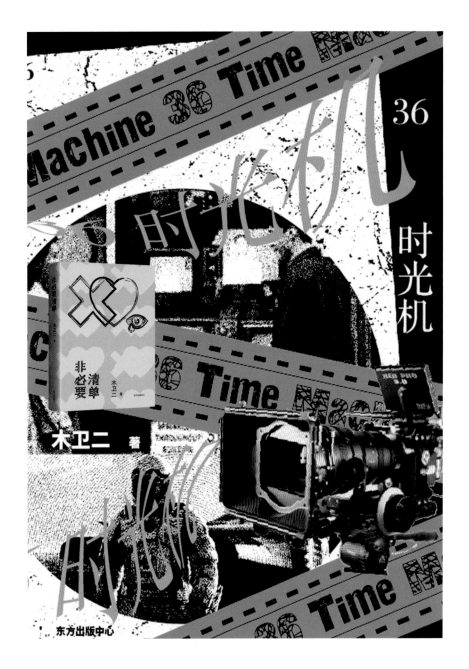

二等奖

海报名称 《非必要清单》宣传海报（二）

选送单位 东方出版中心

设 计 者 钟颖

发布时间 2022 年 9 月

设计心语

我对电影的了解，似乎比对真实世界的
了解更多。

2023

上海书业海报评选

获奖作品

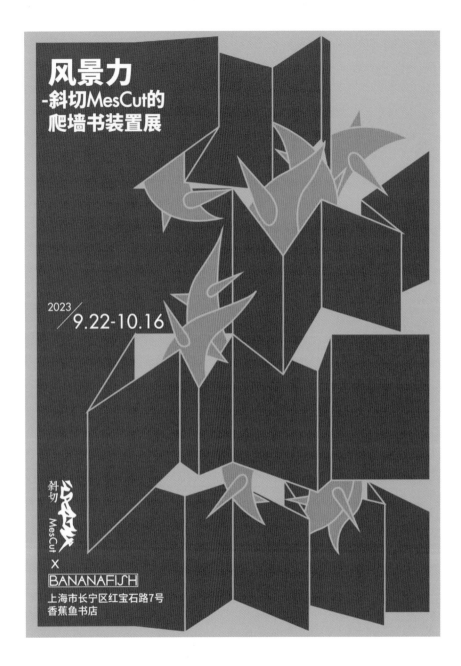

最佳创意奖

海报名称 风景力

　　　　—— 斜切 MesCut 的爬墙书

　　　　装置展

选送单位 上海版语文化传播有限公司

设 计 者 袁樱子

发布时间 2023 年 9 月

设计心语

以艺术家在书店的边展区呈现的真实爬墙书实物为设计灵感，以平面的方式展示了本次复杂而有趣的艺术作品，让读者设想展开的页面如爬山虎一般攀爬开来，在书店一角有力地传递着书中丰富的信息。

最佳创意奖

海报名称 从咸亨酒店到中国轻纺城

　　　　　——乡土社会的现代化转型

选送单位 上海人民出版社·文景

设 计 者 施雅文

发布时间 2023 年 7 月

设计心语

近代中国落后时饱受批判的历史传统，
与如今让中国奇迹般崛起，并有着独特
韧性与包容性的文化特质，在本质上有
何不同？

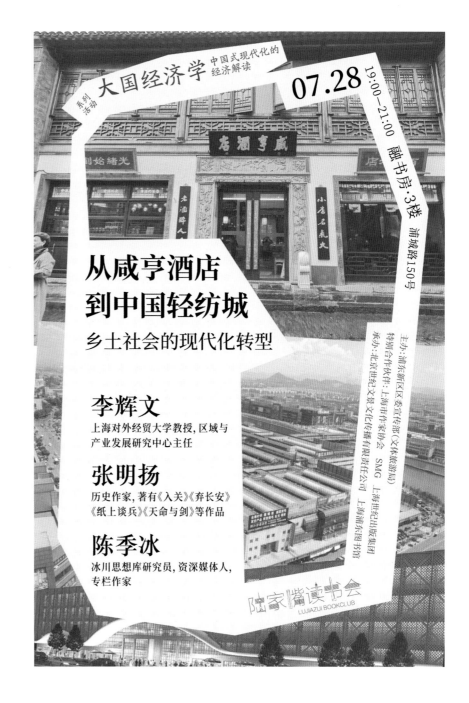

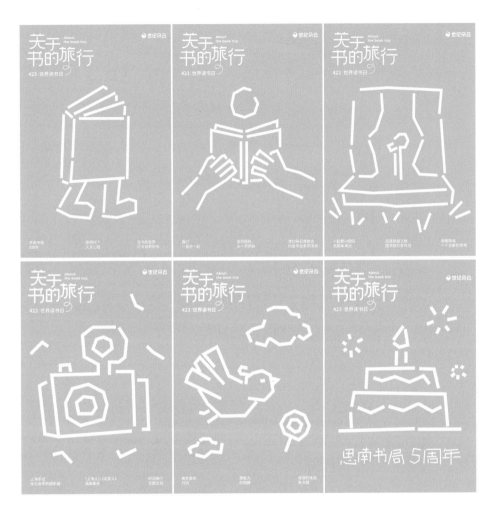

最佳视觉奖

海报名称 关于书的旅行

选送单位 上海世纪朵云文化发展有限
公司

设 计 者 黄玉洁

发布时间 2023 年 4 月

设计心语

在书籍中去往生活的别处。

最佳视觉奖

海报名称 一只眼睛的猫

选送单位 上海悦悦图书有限公司

设 计 者 张孝笑

发布时间 2023 年 2 月

设计心语

若心底之语难言，心负之山如何自解？

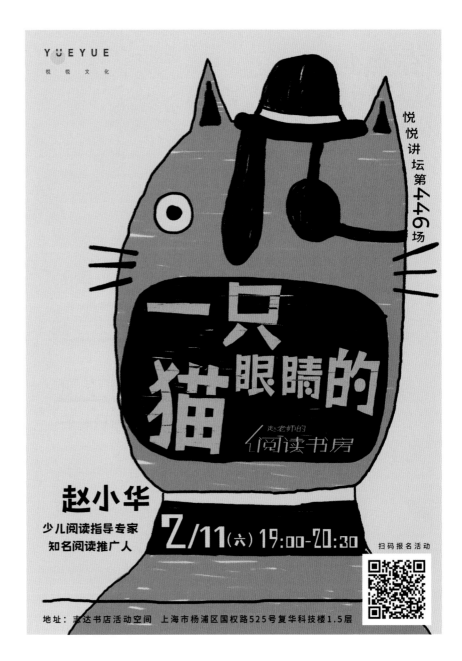

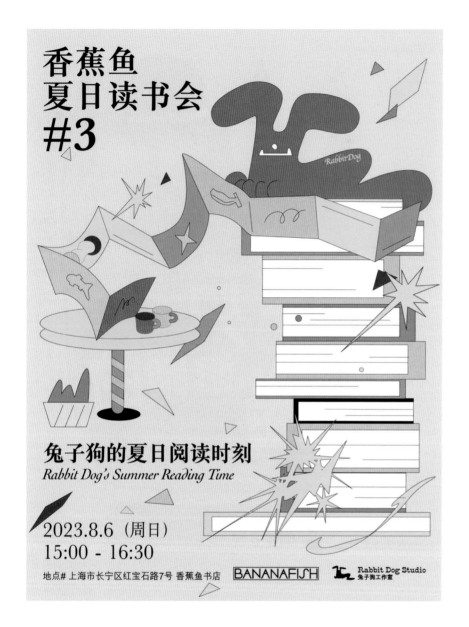

最佳视觉奖

海报名称 兔子狗的夏日阅读时刻

选送单位 上海版语文化传播有限公司

设 计 者 赵晨雪

发布时间 2023 年 8 月

设计心语

以平面设计师赵晨雪的知名 IP Rabbit Dog 为形象创作的海报，呈现夏日阅读的沉浸时刻。

一等奖

海报名称 "米其黎野餐"快闪活动

选送单位 上海版语文化传播有限公司

设 计 者 徐千千

发布时间 2023 年 7 月

设计心语

本次快闪的装置是一个大大的提篮，也是艺术家的手工创作，因而有了基于这个装置挎着面包屋去野餐的设计想法，烘托愉悦的气氛，温馨的面包图案和陶瓷器皿结合，米其黎小厨师的形象深入人心。

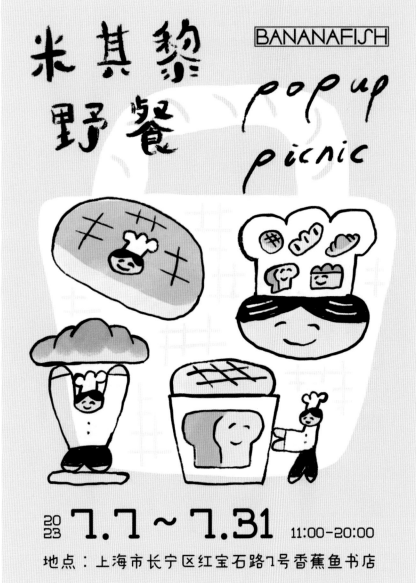

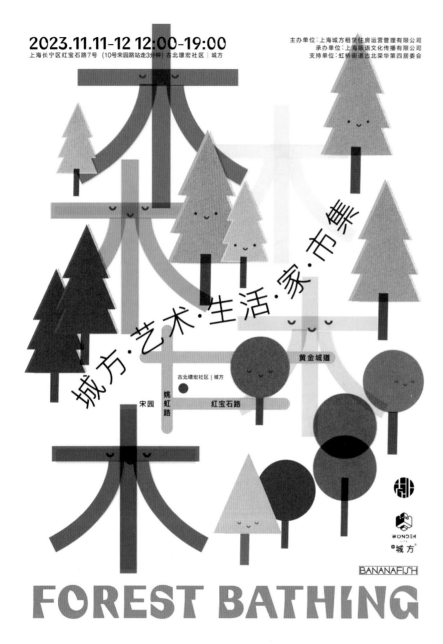

一等奖

海报名称　城方·艺术·生活·家·市集
选送单位　上海版语文化传播有限公司
设 计 者　苏菲
发布时间　2023 年 11 月

设计心语

生命的旅途精彩纷呈，我们在这片土地上
共同见证播种、呼吸、创造、倾听和收获。
在银杏落满街道的古北社区，设计一场犹
如置身于森林的市集活动，在木、林、森
中感受艺术生活家的美好。

一等奖

海报名称 宇山坊的"上海绘日记"
　　　　　快闪活动

选送单位 上海版语文化传播有限公司

设 计 者 宇山坊

发布时间 2023 年 8 月

设计心语

在上海居住了七年的日本女生宇山坊的
文创快闪活动。这张海报中的许多插画
图案就是她以上海老房子里的物件为灵
感所绘，从插画中可以感受到她对上海
生活的热爱。

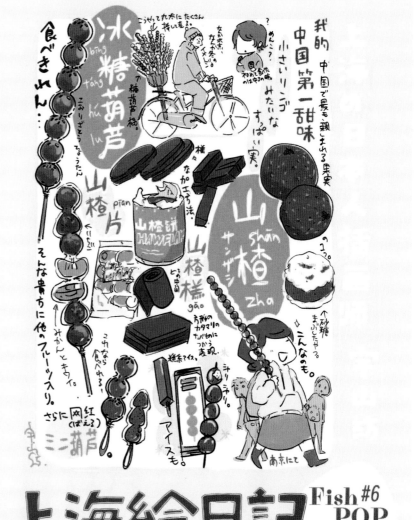

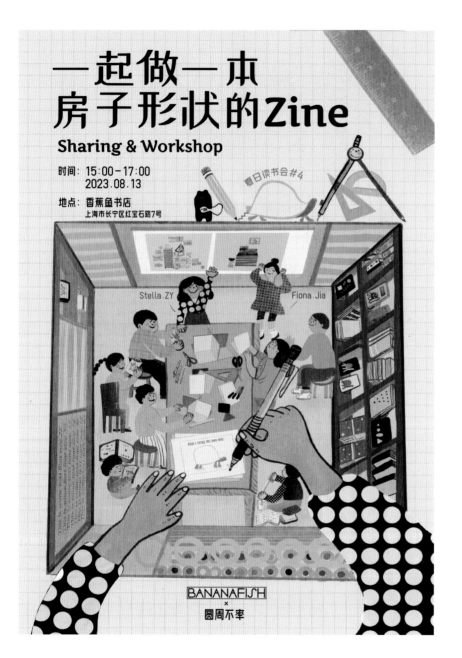

一等奖

海报名称 圆周不率：一起做一本房子
形状的 Zine 工作坊

选送单位 上海版语文化传播有限公司

设计者 徐千千　Z. Y. Stella

发布时间 2023 年 8 月

设计心语

海报设计真实还原和想象了工作坊当日
下午的创作情景，插画师 Z. Y. Stella 同
时也是建筑师，教大小朋友们用立体书
的形式去感受房子 Zine 的乐趣。

一等奖

海报名称 上海咖香洋溢世界

选送单位 上海钟书实业有限公司

设 计 者 王富浩

发布时间 2023 年 5 月

设计心语

以器具拼凑咖啡的世界地图。

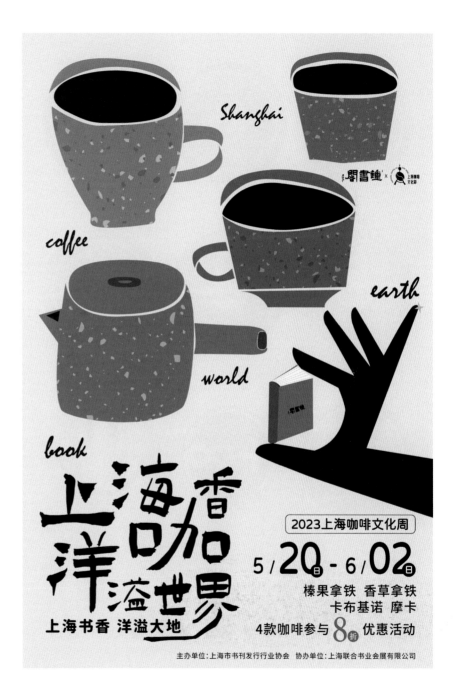

一等奖

无尽的玩笑

INFINITE JEST
DAVID FOSTER WALLACE

文
景

Horizon

海报名称 《无尽的玩笑》概念海报

送选单位 上海人民出版社·文景

设 计 者 陈阳

发布时间 2023 年 3 月

设计心语

将书中选段内容图形化，让读者在阅读
后也能会心一笑，感受到海报中的妙意。

一等奖

海报名称 《洗牌年代》

选送单位 上海三联书店有限公司

上海理工大学出版与数字

传播系

设 计 者 杨娇　吴昉

发布时间 2023 年 6 月

设计心语

时空轮转，再现老上海快速洗牌历程中
的情与美。

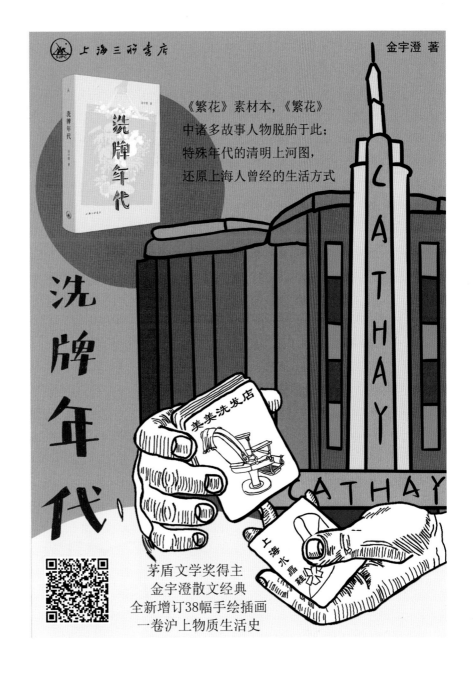

一等奖

海报名称	思南美好书店节
选送单位	上海文艺出版社
设 计 者	钱祯
发布时间	2023 年 9 月

设计心语

书海成林，自然养性。

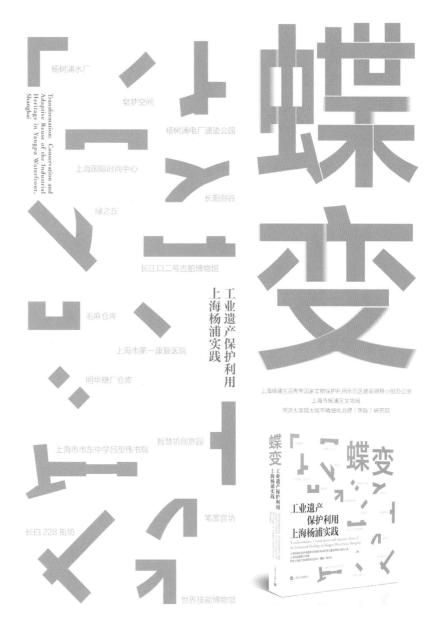

一等奖

海报名称 《蝶变》

选送单位 上海文化出版社

设 计 者 王伟

发布时间 2023 年 11 月

设计心语

工业遗产的精细化保护、利用和重生。

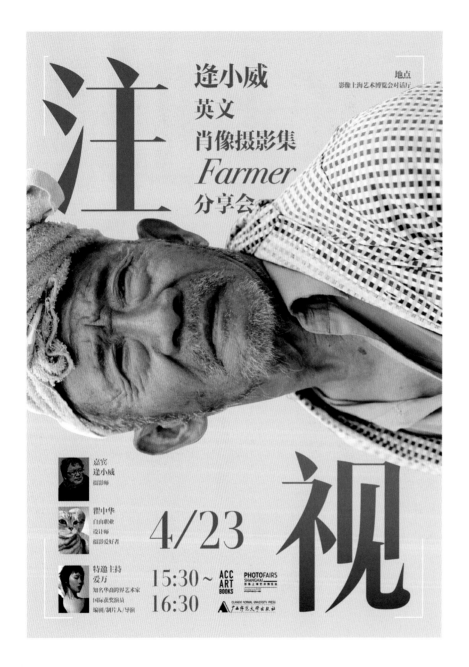

一等奖

海报名称 《注视》

选送单位 广西师范大学出版社（上海）有限公司

设 计 者 侠舒玉晗

发布时间 2023 年 4 月

设计心语

顺着人物的视线看到海报的主题。

二等奖

海报名称　我自爱我的野草

　　　　　　——鲁迅诞辰周活动

选送单位　上海新华传媒连锁有限公司

设 计 者　卢辰宇

发布时间　2023 年 9 月

设计心语

以字为主，以图为辅，大字的"野草"
代表图书活动本身，而"野草"的图代
表图书活动赠送的手工花。

二等奖

海报名称 拿什么来拯救？

选送单位 上海钟书实业有限公司

设 计 者 王富浩

发布时间 2023 年 11 月

设计心语

拿什么来拯救内心的混乱？

二等奖

海报名称 大师对话童话

选送单位 上海钟书实业有限公司

设 计 者 王富浩

发布时间 2023 年 2 月

设计心语

国画与童话的对谈。

二等奖

海报名称 书茶添福年

选送单位 上海钟书实业有限公司

设 计 者 王富浩

发布时间 2023 年 1 月

设计心语

饮一杯茶，捧一卷书。

二等奖

海报名称 "思南美好书店节"主海报

选送单位 上海钟书实业有限公司

设 计 者 邱琳

发布时间 2023年9月

设计心语

钟书生活＋，为生活＋无限可能。

二等奖

海报名称 一杯子咖香书香

选送单位 上海大众书局文化有限公司

设 计 者 王若曼

发布时间 2023 年 11 月

设计心语

以咖啡和书为设计主题，咖啡和书的英文字母从咖啡杯中流淌出来，契合海报主题，倾斜构图，配合蓝橙对比很强的色调，画面显得活泼、动感。

二等奖

海报名称 每天一个冷知识

选送单位 上海大众书局文化有限公司

设 计 者 王若曼

发布时间 2023 年 11 月

设计心语

每日分享一篇有趣的冷知识，因此选了
几位科学家作为设计主元素，因为聚焦
有趣的知识，所以科学家的照片用艺术
手法进行了处理。

THE
BEAUTY
OF
BOOK
POSTERS

二等奖

海报名称　风景折叠术　夏日读书会

选送单位　上海版语文化传播有限公司

设 计 者　徐千千

发布时间　2023 年 8 月

设计心语

作品以木刻版画技法来进行主题创作，山的形状重叠起伏，木刻字体信息与风景交织、杂糅编排的海报设计也易引起读者对版画书籍装帧的兴趣。

二等奖

海报名称　快乐多巴胺

选送单位　上海元真文化传媒有限公司

设 计 者　黄羽翔

发布时间　2023 年 7 月

设计心语

饱含活力感和快乐感的色彩，让大家一起分泌多巴胺！

183

昆虫记

悦悦沙龙第449场

扫码报名活动

赵老师的
阅读书房

赵小华
少儿阅读指导专家
知名阅读推广人

3/11 ⑥
19:00-20:30

YUEYUE
悦悦文化

地址：上海市杨浦区国权路525号 复华科技楼1.5层

THE
BEAUTY
OF
BOOK
POSTERS

二等奖

海报名称　《昆虫记》
选送单位　上海悦悦图书有限公司
设 计 者　张孝笑
发布时间　2023 年 3 月

设计心语

探索昆虫奥秘，感悟大自然的神奇与伟大。

I Hear Everything Singing

一次不经意的伸手，就是人生改变的起点。

二等奖

海报名称 融合绘本《我听见万物的歌唱》

选送单位 上海教育出版社

设 计 者 赖玟伊

发布时间 2023 年 3 月

PICTURES AND WORDS FROM CHINA

Foreign rights contact email: solene.xie@outlook.com
https://www.pictureswordschina.com/

设计心语

聆听书中人内心的波涛汹涌。

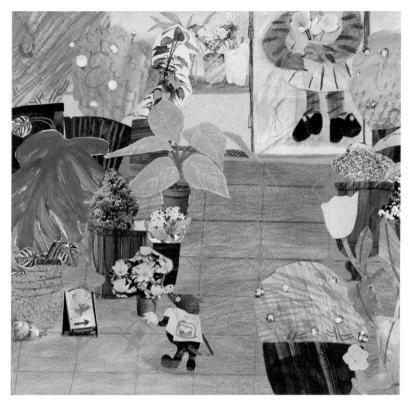

Little Mole and the Stars

微光也是一种光，照亮整个人生。

二等奖

海报名称 融合绘本《小鼹鼠与星星》

选送单位 上海教育出版社

设 计 者 王慧

发布时间 2023 年 3 月

 PICTURES AND WORDS FROM CHINA

Foreign rights contact email: solene.xie@outlook.com
https://www.pictureswordschina.com/

设计心语

善良不是天赋异禀，而是一种价值选择；
行善从不需刻意为之，而是愉快自然之举。

Where Are You Going

每个不善于表达的孩子，也是独特的宝藏。

二等奖

海报名称 融合绘本《你要去哪儿》

选送单位 上海教育出版社

设 计 者 赖玟伊

发布时间 2023 年 3 月

 PICTURES AND WORDS FROM CHINA

Foreign rights contact email: solene.xie@outlook.com
https://www.pictureswordschina.com/

设计心语

当周围人群表现出善意的时候，他改变
了自己与世界的沟通方式。

七个生活故事回旋
忌与盼、疑与信、罪与罚

他缺少的不是思考的时间，而是做决定的勇气。

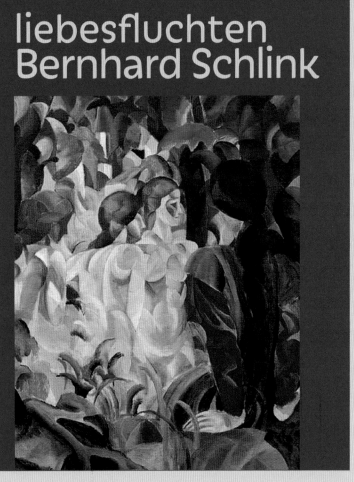

二等奖

海报名称　伯恩哈德·施林克作品系列海报
　　　　　——《周末》《夏日谎言》
　　　　　《爱之逃遁》

选送单位　上海译文出版社

设 计 者　柴昊洲

发布时间　2023 年 4 月

设计心语

用刚直的线条表现德国作家的严谨严肃，又用强烈明快的色彩表达作家所写内容的戏剧感。

二等奖

海报名称 上海咖香洋溢世界　上海书香
　　　　　洋溢大地

选送单位 上海香港三联书店有限公司

设 计 者 钱雨洁

发布时间 2023 年 5 月

设计心语

百年百款西式咖啡器皿特展，咖啡文化与
书香的交融，余味悠长。

INFINITE JEST

打开
《无尽的玩笑》
需要几步

4.30 (Sun.)
15:00—16:30

单向空间 · 杭州良渚大谷仓店

嘉宾
俞冰夏 ╳ **孔亚雷**
本书译者 　　作家、译者

主持
陈欢欢
责任编辑

报名二维码

文景 Horizon ｜ 大屋顶 The Roof ｜ 單向空間

二等奖

海报名称　打开《无尽的玩笑》需要几步?
选送单位　上海人民出版社·文景
设 计 者　陈阳
发布时间　2023 年 4 月

设计心语

用鲜明的问号吸引视觉焦点，带着好奇探
索书籍本身。

二等奖

海报名称 本雅明的广播地图

选送单位 上海人民出版社·文景

设 计 者 施雅文

发布时间 2023 年 8 月

设计心语

当本雅明拿起麦克风时，旧日柏林的日常生活和都市怪谈在听众耳边被激活，它们是如此别开生面、多姿多彩。

二等奖

海报名称 字体
　　　　　——生活的透镜
选送单位 广西师范大学出版社（上海）
　　　　　有限公司
设 计 者 侠舒玉晗
发布时间 2023 年 3 月

设计心语

用不同的字体叠加来体现中文的可能性。

A1 时代： 我们如何 谈论 写诗和 译诗

《新九叶·译诗集》
好书分享会

2023 _____ 7/16

16:00 _____

二等奖

海报名称 AI 时代：我们如何谈论写诗
和译诗

选送单位 广西师范大学出版社（上海）
有限公司

设 计 者 侠舒玉晗

发布时间 2023 年 7 月

设计心语

纸的撕痕和电子感的波普点表现新旧时
代的交替。

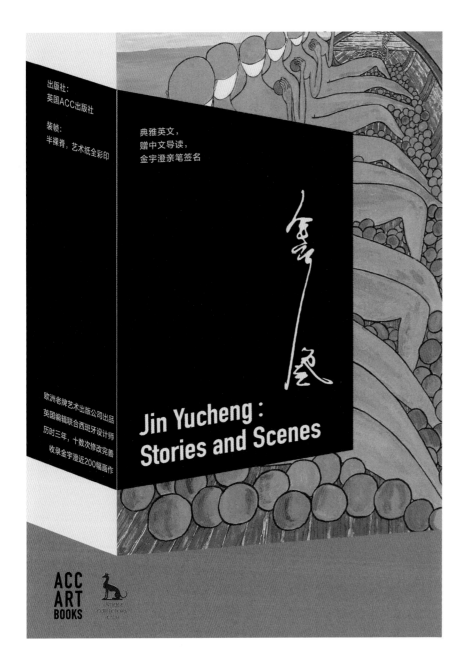

二等奖

海报名称	《金宇澄：细节与现场》
选送单位	广西师范大学出版社（上海）
	有限公司
设 计 者	侠舒玉晗
发布时间	2023 年 8 月

设计心语

用立体封面的感觉来突出海报主题。

2018—2023

上海书业海报评选

文选

从瞬间到坚守

2018

李爽

　　茫茫书海，如何发现、如何认识一本书？关于书的一张张海报，无疑是传递图书有效信息的重要媒介之一。

　　在说海报之前，先看几组数字：据《2017 年新闻出版产业分析报告》，2017 年，全国共出版新版图书 25.5 万种，重印图书 25.7 万种，总印数 92.4 亿册；据中国书刊发行业协会、百道网联合发布的"2017 中国城市实体书店数量排行榜"，北京以 6719 间位居榜首，之后的是成都、重庆、广州，排在第五位的上海有 2379 间，排名前十的城市书店总量超过 2.6 万间。然而，与动辄数十万、数万、数千相对的，则是一个微小的数字——4.66。据中国新闻出版研究院公布的数据，2017 年我国成年人纸质图书人均阅读量仅为 4.66 本。

　　如何让一个匆匆行走的人，在经过一家书店、路过一本好书时，不是无视地走过，而是驻足并且开始阅读？这在大量无效信息充斥生活，人们习惯碎片化阅读的今天，已成为一个重要课题。整个图书行业的从业者想了很多办法，除了修炼内功，潜移默化地培养大众的阅读习惯，"广而告之"同样重要。因此，书籍的装帧设计越发考究，实体书店的颜值也越来越高……而海报显然是实体书店在宣传自身、推荐书籍、发布活动时常用的一种更直接、更迅速的宣传推广手段。

　　从功能来看，书海报与其他门类的海报一样，都是视觉传达的表现形式之一，通过版面的构成，在第一时间将人们的目光吸引，使之获得瞬间的刺激。但我喜欢把书海报比作"心灵之饵"，其以一家书店的理念、一本书籍的精髓、一场活动的内核为创意核心，触发受众内心的那个共情点，让受众产生深

入了解的冲动。

怎么样才能制作优质的"心灵之饵"？我想借用曾经读过的两位专业人士的相关论述。清华大学美术学院教授吕敬人在谈到图书设计时表示，"现代图书设计不是为书做装饰打扮，更像是一个导演，对内容要有一定的认知和想法，通过图文叙述，物化纸张材料的准确应用，增添书籍内容以外的语言，一页一页来丰富书籍的表情，给读者带来阅读的互动欲望和阅读体验"。个人觉得，这对书海报的设计同样适用——书海报是在规定的尺幅内完成一部导演作品，讲一个引人入胜的故事。那么该如何讲这个故事呢？从事海报设计研究的业内人士刘钊提出："故事里的时间、地点、人物与事件情节就是海报所要传递的信息。首先把故事说清楚，即信息的表述要准确无误，同时，一个好的故事不仅要表达准确，而且要引人入胜，感动对方。这需要有技巧，当然就离不开创意。创意就是出其不意、险象环生、起承转合，高潮迭起。一张优秀的海报就是通过'形'与'色'的润饰，'图'与'文'的交织，最终描绘成一幅赏心悦目、印象深刻的作品。"

至此，作为"心灵之饵"的捕获功能应该算是圆满完成了。但有过钓鱼经验的人都知道，如果没有娴熟的技术，不能及时收杆、果断抓鱼，上钩的鱼还是会迅速逃脱。这里的"及时收杆、果断抓鱼"，就是实体书店内功的修炼。这两年，实体书店在经历低谷之后，开始逐渐回暖，这从本文开头的数据也能看出端倪。而且这一轮的实体书店热，常常以"美"为第一要义。借助日益发达的大众媒介，各种"最美书店""网红书店"屡见不鲜，每每引发一阵"打卡"的热闹。可是再美不过就是投入更大的"书海报"而已，瞬间吸引了你，更多人看过热闹就离开了。打卡者一去不复返，抓住回头客的是有品质的书，有格调的活动，有温度的场景，有内涵的服务……大潮退去，眺望书海，留下的从来不是徒有美貌的书店，或与商业叠加，或与教育联手，或与展览结合……精准定位，不断尝试，"书 +n"的优化融合才是实体书店的底气。

回到书海报，也只有爱书、懂书的人，才能够设计出符合书店气质、直指书籍精髓、展现活动内涵的海报作品。反之，书店的坚守也会让书海报的生命延长，将书海报从始于商业需求的"瞬间商品"变成独立的艺术作品。正是基于此，才有了我们这次的"最美书海报"评选，以及这本获奖作品集。

曾有这样一个故事，关于一张海报与一家书店。1939 年，正值"二战"时期的英国信息情报部设计

了一张红底白字海报："Keep Calm and Carry On"（保持冷静，继续前行）。政府想把它用在"大面积的严重空袭之后"，幸运的是英国并未被攻陷，海报于是被"雪藏"了。直到 2000 年，住在英国诺森伯兰郡阿尼克小城的曼利夫妇在自家经营的二手书店的一本书中，发现了这张折叠起来的珍贵历史海报。老板夫妇把海报装裱好后，挂在他们书店的收银台边。从此，经由南来北往的书店客人，这句话在全英国流行开来，几乎无人不晓，这张海报也成为英国的标志性图片。"保持冷静，继续前行"，如同历史传来的呼唤，传递着坚守的信念。

一张美丽的关于书的海报，传递给我们的不仅是海报之美，更是一本优质的图书，一个深刻的思想，一位鲜活的作者。以此与实体书店的从业者共勉——不忘初心，保有创新，坚守阅读，始终引领。

值此，在上海市书刊发行行业协会从"最美书海报——2018 上海书业海报评选"活动中评出的优秀作品结集出版之际，我向所有设计者、发布者表示感谢，并期待有更多、更好的"心灵之饵"呈现在读者面前。

2018 年 11 月 8 日

（作者为上海市书刊发行行业协会会长）

海报、橱窗、美工，书店曾经的热词

汪耀华

海报，据说起源于上海，一种用于戏剧、电影等演出或球赛等活动的宣传招贴。

海报由活动的内容、主题、主办单位、时间、地点等要素，并通过图片、文字、色彩、空间等技法合成，以一种完整的形式宣示或提供一种资讯。通常有印刷、手绘两种方式的呈现。

"招贴"，应该是外来词，一种张贴于纸板、墙面、橱窗、玻璃上的广告，用文字、图画组成的一种告示。

招贴有印刷、手绘两种类型。手绘招贴，一种临时、随意、快捷且单张使用，也称即兴手绘式招贴，是以手绘美术字为主，辅以简洁甚至写意式画图，兼具传播及时、制作简便、成本低廉等优点。

POP，一种卖点（售点）广告（Point of Purchase Advertising)，商业销售中的一种促销工具，包括吊牌、小贴纸、招牌、展板、台牌等，一般以色彩浓烈、夸张、别致的形式而被广泛应用于引导消费和活跃卖场的气氛。

宣传画，以宣传鼓劲、制造社会舆论和气氛为目的的绘画，以绘画为主，配以标题文字，一般用于政治性宣传。

海报、招贴、POP、宣传画，在进入一种同义异名时代的今天，如何解释其中的差异呢？大致可以作出这样的演绎：

招贴是一种比较公认的推广载体。以内容而言，因其政治宣传目的明显而分离出一个分支——宣传画；海报也是招贴的别称，但因为是中文名词，且被追溯于 20 世纪初首先在上海出现而获名，是否隐藏着一种上海人的自豪？POP 是海报的一种，是专用于卖点促销的招贴。

为了便于叙述，本文将在之后的篇幅中，仅以海报为名词展开。

一般而言，手绘海报往往是单张呈现，印刷则是批量复制甚至出版了。海报兼具短、频、快的特性。短，是指准备、制作和使用时间比较短暂；频，是指同类海报的绘制和使用的更新频繁；快，自然是指出手快、配合销售的时效性强。海报一旦被复制、印刷，大多成了宣传画。上品的海报会追求写实的内容、直白且富有印象力的传达，加上直线或几何图形的点缀，以一种书卷气的方式呈现。

我们稍作回忆，记忆中的手绘海报有哪些呢？

电影海报应该是比较常见也是比较容易回忆的。这是一种用糨糊把纸张贴在墙面或木板框中，由美工通过脚手架、扶梯，用颜料或水粉等现场绘制的大幅海报，虽然大部分都有电影制作公司发布的形象画面作为模板，但也是一种再创作。似乎，我们平常一般不会称张贴在电影院的电影海报为电影招贴或电影宣传画，这是一种约定俗成吧。

单幅全开或对开海报，记忆中除了在电影院进场收票处的展板上外，还有旧式咖啡馆、民国时期一些书店门口竖立的画屏式展板上的咖啡名称、单价再加上一杯冒着热气的咖啡器具，或者书店门口展板上的新书介绍，等等。这些海报随着营业开始时放置到位，营业结束时收回。

制作海报，以材料而言，早年大致以粉笔、蜡笔、毛笔或排笔为主，现在则以彩色笔、马克笔为主。那些比较"讲究"的设计者，往往会携一个类似"化妆箱"的工具箱，装备着不同型号、功能的彩色笔。以往的广告颜料、墨汁、水彩甚至油漆，现在基本都由那个"化妆箱"搞定了。

其他的工具还有美工刀、剪刀，胶水、糨糊（自己用开水调制的），电热丝切割板，甚至木工器具如锉刀、凿子、锯子、木刨等，现在基本都不用了。

纸材用得比较多的是牛皮纸、铜版纸、白纸等。

无论是在大幅墙面（墙报）张贴还是小幅墙面（墙报）张贴，或直接在展示架、画屏式展板上发挥，那些以自制工具和材料制作的用于推广的海报，早已融入人们的生活之中。

进入 20 世纪 90 年代，海报制作流程中的先绘制小样再放大制作或印刷创作的步骤，因为电脑的普及而被打破。于是，一个人坐在电脑屏幕前就可以独立完成一幅海报的制作，电脑中的字库、影像图库或网络共享图像的海量呈现，再加以数码照相机、平板扫描仪的并存，使得设计师得以迅速获得各类绘

制海报的元素，这种技术、艺术上带来的"变异"，使得海报变得更加规整、美观。

同时，那些类似于涂鸦式的海报（POP）也成为一种时尚。

曾经的电影院美工、新华书店的美工，随着社会的进步、技术的发展和生活节奏的加快而变化。尽管同样是设计海报，现在都称设计师了，而且都是坐在电脑前的"白领"。那些满屋充斥着油漆和水彩味，工具混杂，穿着蓝色大褂工作衣而且打扮还与众不同的美工，为电脑和可以单张复制的喷绘、写真公司的印制系统所代替。这种现实使得我们今天可以进入缅怀先贤的程序而开始怀念美工职业了。

新华书店的美工或者宣传员，应该是与电影院的美工同时诞生的。若以 1949 年为界，之前的书店和电影院存在的美工或海报至少在上海是差不多时段出现的。

1949 年 5 月 27 日上海解放，华东新华书店同步入城开始接管、筹办书店，从事图书出版发行。6 月 5 日新华书店两个门市部在上海福州路、河南中路这个昔日文化街的腹地开业。从先辈的回忆和史料可见，1950 年 4 月由华东出版委员会业务部门和华东新华书店总店合并组成新华书店华东总分店，下设编辑部、出版部、厂务部、发行部、秘书部、审计部、研究室等二级机构。其中，出版部设了推广科，发行部也设有推广科（我想，应该是通过书店向读者进行重点推广的部门），研究室设有编刊科等专业从事图书宣传推广的专业科室。

1949 年 9 月 1 日，新华书店上海分店成立。1958 年 9 月，上海新华书店为了适应新任务，设立了宣传科，上级赋予的任务中有一条"配合全国和本市各项政治运动的图书发行工作的布置和辅导"，"与出版社分工协作，做好上海出版物的宣传推广工作"，这也成为后来的上海新华书店图书宣传科的前身。

新华书店从在上海扎根开始就相当重视图书的宣传推广，包括采取了橱窗布置，编印综合目录、分类目录和新书汇报，向媒体发送出版消息，在电影院放映图书介绍幻灯，在报纸上刊载新书广告，制作铭牌广告、杂志广告，在火车时刻表上刊载广告，制作信封广告、杂志套广告，印发包书纸、书签、年历、明信片，制作海报，等等。这些宣传品，成为宣传党的方针政策、传播科学文化知识、丰富人民精神文化生活的重要桥梁。

从华东新华书店到新华书店华东总分店、上海新华书店一路前行，无论是当初的推广科、宣传科，还是后来的图书宣传科乃至上海书香广告策划有限公司，都秉持着图书宣传的职能，在"为读者找书，

为书找读者”的目标中发挥着媒介作用。

起初，新华书店通过门面招牌、橱窗、门面的设计装饰，体现自己的专业特色与文化气息，橱窗成为新华书店的组成部分，通过形象造型、道具、文字和图书，成为读者“第一眼”接触书香、引导阅读兴趣和购书欲望的鲜活形态。

新华书店的橱窗通常以节庆、重点图书发行或主题推广为主进行布置，从构图、色彩、标题到道具都显示着美工的眼光和实力，从设计草图的完成、领导确定后开始的底板、放样、悬挂式标题制作，乃至灯光、电动装置、道具的制作装配摆放，都是一种艺术与技术的配搭，都能使路人驻足观看，产生购书热情，成为街区的一道风景。

“文革”之前，上海新华书店的美工主体部分由市店宣传科、南京东路新华书店和中国图书公司（上海科技书店）组成。在发行《毛泽东选集》或重大节庆宣传前，都会召开一次区县店美工会议，专门对门市橱窗、海报等宣传布置工作进行研究和讨论，要求统一思想认识，明确具体要求并做好准备；帮助南京东路新华书店、中国图书公司门市部先搞出一个橱窗布置形式和海报格式，然后组织各区县店美工进行观摩和研究学习，以求各店基本一致，保证政治质量；组织市店美工分赴没有专业美工的门市逐一布置；随时了解进展和提供帮助，并会同有关部门进行一至两次的全面检查。

这种在当时行之有效的工作方式在改革开放后的一段时间也被参照执行。后来才慢慢地在符合大局要求的同时，美工可以自由发挥甚至可以将自己的作品作为道具陈列在橱窗中，享受一番创作的乐趣。

近二十年来，时光的飞逝，环境的改变也显得快了些。书店也同其他商店一样，基本放弃了橱窗，或者为了节省店堂有效经营面积，或者店堂本身的色彩和空间已经足以自信到能够吸引民众了，反正，橱窗被大屏玻璃替代，偶尔的橱窗布置也从写实形象变得抽象、卡通了，停下脚步观看的人却少了，由此购买商品的人更少了。

也许，橱窗的渐行渐远，并非经营者的随性而为。

作为可以与橱窗互补，具有方便、灵活、实用特征的图书海报则一直是宣传推广图书的主体，无论是作为橱窗的补充还是在无橱窗的书店里，海报都是必不可少的宣传载体。

上海的图书海报，经过我的前辈数十年的历练，从构图层面总结出写实型、象征型、装饰型数种，

构图形式则有水平型、方框型、上下型、弧线型、左右型、倾斜型、对角型、折角型、垂直型、底纹型、交叉型、混合型、B 型等。

海报经常被张贴、悬挂在书店的沿街玻璃或门框内、店堂柱子、墙面或书架与墙顶的空白区域。现在，也有电脑制作后通过店堂电子屏、电视机、大屏幕播放的活动海报、新书海报等，成为书店的亮点，吸引眼球的动点。

我早年就读于上海新华书店发行学校，学校曾经有一门"图书宣传"课，其中包括海报制作。也就是说，在改革开放的初期，我也曾经练习过绘制图书海报，而且，稍后成为上海新华书店图书宣传科的员工，这个科的职能之一就是根据市店经理室的整体部署，积极指导区县店工作，落实全市新华书店重点图书发行时的宣传布置，督促加强美工队伍的建设等。不过，这些工作始终不是我的工作重点，哪怕后来担任科长，组建上海书香广告策划有限公司，当年的老师，后来成为同事，再后来成为下属，那些我熟悉的美工包括：郑天麒、包玉筠、王以新、吴备、张志英、梁秉、忻烈庭、周祥根……

1979 年 4 月，上海新华书店下发过一个针对图书宣传员（美工）的工作要求：

一、政治思想好。热爱社会主义，坚持三个观点，对图书发行工作有责任感和事业观。

二、业务技术好。为做好图书宣传工作而刻苦钻研业务技术，勇于创新，精益求精，不断提高业务技术水平。

积极参加有组织的业务学习活动；认真学习、较好地掌握两种以上的绘画（如水粉、国画等）和一般美术字的书写（如宋体、黑体、草体等）技巧；学习文字工作的基本知识，提高写作水平；尽可能学点木工、电工基本技术；注意新材料、新工艺的使用和创新。

三、为人民服务好。面向第一线，服务第一线，经常深入销货业务部门听取意见，不断提高图书宣传工作质量，改进服务态度。

四、完成任务好。经常关心政治时事形势，了解党的中心任务，掌握社会动态，紧密结合图书发行业务，开展图书宣传工作，不断提高图书宣传的思想、艺术水平和宣传效果。

1. 根据上级提出的质量、时间要求，及时完成各项宣传任务。

2. 工作有计划，切实可行。每季有打算，每月有计划，每周有安排。

3. 图书宣传员对门市店容、环境、布局和书柜的图书陈列，有责任经常向领导和有关部门建议，使店容做到明朗、整洁、大方。

4. 橱窗宣传布置要注意专业、地区特点；结合形势宣传，做到主题明确，有民族风格，经常整理，每半年至少更新一次。内橱窗及专栏至少一季度更新一次，做到文图并茂，吸引读者。

5. 重视各种宣传资料、照片、图案、设计小样等的积累。注意宣传物资的节约使用和保管。

五、团结协作好。加强书店图书宣传员之间以及与销货、业务部门之间的团结协作，在执行制度、坚守岗位方面能起表率作用。

现在看看，要做到这些，也是不容易的。不知道是以前的要求高还是为什么。

当时，无论是市店还是区县店的美工，都有一种不被重视、不受重用的感觉，强烈要求组织外出写生、办培训班、组织观摩及开展店际交流，要求报销参观展览的入场券、外出时的车资，以及提高待遇等。

美工，因为同道者多，也比其他书店员工更加见多识广，于是，区县店领导也会倾诉美工不守纪律，不爱政治学习，不好管理，要求市店图书宣传科把美工收上去，集中管理等。美工虽然都被纳入"平均奖"发放范围，但因为有手艺，工作时间相对机动，与周边同行交流较多，也会有些其他收入，所以，一般情况下心理还是比较平衡的。

我自 1984 年担任图书宣传科副科长、科长，一直与周松柏老师搭档（周老师离休，受聘为协理，我任科长），美工事务、门市宣传主要是周老师负责的。当时，有以下两件事在很多年后仍然值得说说的。

一件是，鼓励宣传员学业务学文化，上下沟通，促使区县店领导同意没有学历的美工利用工作时间进修大专课程并报销学费，帮助大部分美工获得了大专学历，为获聘中级职称创造了条件。这件事，现在写写不过数十字，但在当时却要说服人事部门、相关领导甚至说服美工本人，其实是很不容易的。1980 年，上海新华书店"为适应八十年代图书发行业务的新形势，更好地开展图书宣传工作，推进企业经营管理，我店要培养一支坚持社会主义道路的，具有图书宣传专业知识和能力的队伍"。当时，从提高基层专职、兼职图书宣传员（美工）的基本功入手，进一步掌握美工基本技能，提高美术理论水平，举行过一次图书宣传员（美工）业务进修班。这次进修班共设理论课 28 课时，内容有中国画、油画、连环画、版画、年画与宣传画、摄影艺术、橱窗广告设计、书籍宣传等；技法课 148 课时，内容以水粉

画为主，包括色彩原理、水粉画特点与表现方法、静物写生、人物写生等。这种进修，是一种多么愉快的享受。

还有一件是，召集宣传员群策群力，并提议举办庆祝中华人民共和国成立三十周年图书展览会。之后参与多次书市宣传，包括 1981 年上海书市、1986 年上海书市、1990 年第三届全国书市等大型活动的海报广告制作，从会标、海报到满场的广告牌，都是我店美工同事们所为。1986 年上海书市按专业分馆，配以 160 家参展出版社的 160 块图书广告牌、70 个陈列橱。

1990 年第三届全国书市在上海举行，场内设立了 40 个大橱窗、18 个小橱窗，制作了 250 块图书广告牌，"全部布置在书架及其上端，宣传出版社的方针、特点及出版物。数量众多、构图各异，生动地反映了我国出版界的新面貌，增强了场馆的展销气氛。但是，也出现了有些广告版面设计显得陈旧，制作不够精细而返工"，"除书店宣传美工人员外，还依靠了社会力量，也说明书店本身力量的薄弱。因此，今后还需要加强策划，借以提高图书宣传设计的力量，使这项工作做得更好"（详见陈致远、臧令仪主编：《书的魅力——第三届全国书市综观》，学林出版社 1991 年版）。

周老师负责派工、统计、验收甚至造册、发放劳务费，这也许会使其他参与书展的同事有些眼红，因为制作一块广告牌有三五十元的收入。那时，我等全科非美工同事也被征召帮助美工在由木工定制的木框展板上把"文革"后报废的年画纸用糨糊裱糊到板上，采购水彩颜料和盒饭等，好像也会有一些收入。

1996 年，我奉命创办上海书香广告策划有限公司，将原先的图书宣传科转为公司化运作，一些美工也成为公司的员工，或者返聘，或者成为业务合作者。

……

很多年后，因为没有美工的基础，成不了设计师、画家或者策划者，我也承多位领导的鼓励，2007年从新华书店转到出版社就业：一把椅子一张格子式办公桌编一本月刊 10 年。

2016 年 11 月，2016 年中国技能大赛——全国新闻出版广播影视行业出版物发行员职业技能竞赛在上海举行，由国家新闻出版广电总局人事司、中国就业培训技术指导中心主办，中国书刊发行业协会、国家新闻出版广电总局研修学院（培训中心）承办，上海市新闻出版局、中国新华书店协会协办，上海市书刊发行行业协会、上海新闻出版职业技术学校支持。我也因为已经在上海市书刊发行行业协会有个

兼职而被委任为"副总裁判长"。在执裁之前，参与了一些竞赛项目设立、考评规则的制定工作。竞赛科目中的实际操作技能竞赛包括现场图书推介、手绘 POP 设计、图书花样造型设计、售书连续作业四个项目。其中"手绘 POP 设计"也就是海报设计，竞赛规则如下：

手绘 POP 设计（100 分）

（1）竞赛要求

参赛选手在竞赛组委会提供的两张广告铜版纸（尺寸为 75cm×50cm 对开）上完成两份 POP 构思与设计，限时 120 分钟。要求突出推荐要素，视觉吸引力强，构图美观。

参赛选手自带笔、尺等用具。

作品不允许使用剪贴物。

比赛中选手若有需求和疑问请举手示意向裁判员告知。有特殊情况需外出，须由裁判员陪同。

参赛选手在作品背面左上角用铅笔写上参赛号，不得有其他文字或符号。

（2）操作流程

现场从电子屏幕 50 种规定的图书书目中随机弹出 1 种图书，从 30—50 份主题活动描述中通过电子屏幕随机弹出 1 份。选手可看到样书及纸质主题活动描述或通过电子屏幕看到图书封面、封底、目录内容简介等关键要素的图像及主题活动描述资料。

主持人宣布"预备开始"，计时员启动电脑倒计时，倒计时 15 分钟时，计时员给予参赛选手时间提醒一次。时间到，参赛选手须停笔，并离开赛场。

选手离场后，由裁判员核对选手作品的参赛号书写是否正确、符合规范，并对参赛作品进行拍照存档。

竞赛结束后，由统计员将所有参赛作品随机进行重新编号，展示时再在作品正面用留言纸按从左至右的顺序写上编号。

裁判按评分标准打分。

（3）评分标准

单本 POP（50 分）

突出读者关心的重点（至少包含六要素中的三个要素，六要素是指书名、作者、出版社、定价、内

容提要和读者对象。同时还要体现其他需要突出的重点）15 分（三要素 9 分，重点突出 6 分）；构思独特 15 分；视觉效果生动 15 分；文字易于辨识 5 分。

主题活动 POP（50 分）

主题活动信息明确（至少包含主题、时间、地点三个要素）15 分；要点突出 10 分；视觉效果生动 20 分；文字易于辨识 5 分。

······

上海和各地 100 多位经过层层选拔后脱颖而出的选手以时尚、先进的装备完成的海报却有很多不尽如人意之处。

现在的书店已经没有专职美工了，只靠从小有些绘画经历的员工。在一个完全可以由电脑制作海报的时代，手绘海报显然有些落伍了，书店也没有相应的高手了，从全国一盘棋而言，手绘海报还有生存的空间。对上海而言，却早已没有高手施展了，尽管也请了著名海报设计师进行了强化培训，配制了全盘绘画工具和画架等（画架是我从福州路文化商厦采购的，仿若又回到二十多年前为书展海报裱糊年画纸的状态）。

不仅上海参与手绘海报竞赛的选手难以突破，即便以行业整体水平而言，手绘海报也难以令人满意······如何将海报设计作为书店的一种时尚，"用设计说话"，讲究构图、字体的变化，使海报本身成为一种艺术品，这是一件有趣的事。

2017 年下半年，我被借调至上海市书刊发行行业协会并在上海联合书业会展有限公司任职。于是，在这个天时地利人和的大环境中，我等在 2018 年年初发起"最美书海报——2018 上海优秀书业海报评选"活动，多承李爽会长，上海教育出版社社长、上海市书刊发行行业协会监事缪宏才的鼓励，在上海市新闻出版局徐炯局长、彭卫国副局长、忻愈处长的支持下，经过 4 月的世界读书日、8 月的上海书展集中推荐，有 52 家书店、出版社、图书馆的 421 幅书海报参评，经过评审，100 幅通过评审获得入选。其间，我只是一个组织者和微信发布者，不是评审专家。

做成了这件事，编成了这本书，我自然有点愉快。

写了以上这些文字，作为对自己职业经历的回顾，也对我昔日的上海新华书店图书宣传科的同事和

全体美工、参加本次书海报评选的单位和设计者、本次评选活动的评委、评审专家、我的同事、本书编辑表示感谢。

2018 年 10 月 15 日

（作者为上海市书刊发行行业协会副会长、秘书长）

记忆中的新华书店门市宣传

周松柏（2018 年 10 月 10 日 9：10—11：00 口述）

1949 年 5 月上海解放时，上海新华书店只有两家门店，到 20 世纪 90 年代发展到 176 家门店及专业书店。门市宣传工作紧随门店及专业书店的发展而展开，坚持围绕党和国家的中心任务，贯彻"为人民服务，为社会主义服务"方针。

我是在上海大同附中肄业后，通过军管会同志介绍，1949 年 8 月初到新华书店第一临时门市部工作，12 月调任推广工作。1950 年 1 月新华书店华东总分店设立推广科，科长周幼瑞，我转入推广科。华东总分店撤销后，我进入上海分店推广科，日常工作以基层店橱窗设计、制作、店堂宣传布置为主。

1949 年 5 月 27 日，上海解放。6 月 5 日，新华书店第一临时门市部、新华书店第二临时门市部同时开业。为了赶制门市部的店招，朱晓光经理将 1948 年 12 月毛泽东于河北省西柏坡为新华书店题写店名的手稿，交有关同志放大后制作成红布黄字的横幅店招悬挂在门面墙上，光彩夺目。第一临时门市部店堂内还布置了红布横幅"书籍是人类进步的阶梯——高尔基""我倘能生存，我仍要学习——鲁迅"。书架贴着图书分类标志，店堂陈列着四只平摊书柜，分别竖着"马恩列斯著作""毛主席著作""学习文件""最近新书"等标牌。店门口竖立着用木板做成的新书广告牌（落地约一米的画架），用广告色绘制，两三天更换一次。这个应该也算海报吧。如果算的话，这应该是上海新华书店最早的海报了。

我听朱经理曾说，毛泽东的题字是中宣部出版委员会主任黄洛峰交给他的，后由新华书店华东总分店制版印刷后作为标准体分发全国。也就是说，上海新华书店是第一家使用毛泽东题字标准体作为店招的新华书店。这幅题字手迹用塑料纸包着，曾由我保管过，后来由华东总分店送交北京了。

为庆祝上海解放后第一个"七一建党节"和"八一建军节"，第一临时门市部挂了一条横跨福州路

的横幅，全部图书九折优惠三天，门市部设立推荐图书专柜。第一临时门市部为迎接中华人民共和国诞生，欢庆中国人民政治协商会议第一届全体会议胜利召开，及时赶制宣传横幅，绘制广告牌布置在店门口。当时广大读者学习心切，经常似潮水般涌入店堂争购学习文件。11月，在南京东路364号开设新门市部，两侧有两个小橱窗，从那时起，上海新华书店门市部就开始使用橱窗进行图书宣传。

20世纪50年代初，福州路门市部（福州路390号）开业，有3个大橱窗和4个小橱窗。配合宣传党的七届三中全会、抗美援朝、保家卫国及新解放区土地改革、镇反、"三反""五反"等各项运动，当时推广科和后来的宣传科都能及时设计布置专题橱窗，设计编印书目宣传品，并和店内同志一起上街宣传。

20世纪50年代至60年代前期，各区县门店及专业书店蓬勃发展，逢节日和重大社会政治活动，宣传员经常征求门店同志意见和建议，精心布置橱窗、专柜，包括配合《毛泽东选集》第一卷出版发行，

配合全国人民代表大会召开、《中华人民共和国宪法》颁布等。如配合《中华人民共和国婚姻法》，包玉筠、陈莳香设计制作了象征幸福美满的成双鸳鸯图案宣传《婚姻法图解通俗本》的橱窗，深受营业员和读者赞赏。

宣传员及时配合全店开展的劳动竞赛及"服务运动月"，从为人民服务，为顾客服务，为读者服务，逐渐形成"为读者找书，为书找读者"的口号，做好美工设计及制作，增强全店的服务气氛。

同时，我店先后配合开展了"鲁迅奖章读书运动""红旗读书运动""红领巾奖章读书活动"及"振兴中华职工读书活动"，运用橱窗、店堂环境宣传，举办读书报告会等，既配合读书活动，也助推图书发行。

1978 年进入改革开放，我店门市宣传工作步入新起点，结合重大节日，注重对各类优惠图书推荐，门市宣传用的材料、技艺更新。在注重门市宣传的同时，不断加强对图书宣传品的设计，如 1981 年纪念鲁迅 100 周年诞辰的书签，纪念中国古代著名科学家的书签，1982 年上海市振兴中华职工读书活动的书签，1983 年 3 月 14 日纪念马克思逝世 100 周年的书签，1984 年图书宣传年历等系列图书宣传品，等等。

在改革开放、解放思想的鼓舞下，我店宣传员还提出国外有书展，建议我店也搞书展。后来经充分准备，我店在 1979 年 9 月在上海市工人文化宫举办了庆祝中华人民共和国成立三十周年图书展览会。展览会第一部分是上海人民出版社、上海教育出版社、上海文艺出版社、上海科技出版社等 30 年来的出版成果展；第二部分是图书展销，由南京东路新华书店、淮海中路新华书店、科技书店、音乐书店等进馆展销，接待读者达 12 万人次。展览会将图书出版发行、各类读者座谈会融于一体，受到国家出版局领导的关注。由黄巨清经理陪同，国家出版局陈翰伯代局长莅临指导，了解书展筹备经过，他对书展由书店和出版社共同组织表示赞赏，并指出，这有利于把社店力量拧成一股绳，北京和各地也要举办书展。

之后，我店先后举办 1981 年上海书市、1986 年上海书市、1990 年第三届全国书市等。全店宣传美工人员为书市成功举办作出努力，包括整体布局、展馆的设计布置，设计制作各类图书广告牌及书袋包装品，等等。

回顾半个多世纪来，我店的门市宣传结合发行业务，为"两个文明"建设，大力推荐好书，服务广大读者，发挥图书市场主渠道的导向作用。

我在 1958 年下放卢湾区店做宣传员。1977 年回到市店宣传科，先后任副科长、科长。1994 年离

休，返聘五年。任职时，我曾建议市店宣传科改为图书宣传科，积极从事图书宣传组织建设，培养美工。1982 年 10 月，我店举办第一期图书宣传美工进修班在杭州写生时，总店汪轶千总经理知道后还专门与大家一起进行交流。通过举办专业学习班，提倡学习文化，大部分美工达到了大专文化，获得中级职称。一些同志从工人编制、营业员编制，通过学习努力成为美工人才。

　　回望过去，我为能以微薄之力，为新华书店，为读者贡献一份力量感到幸运。

从出版学校推广设计专业毕业的美工

薛影（2018 年 9 月 30 日 9:00—10:30 口述）

1961 年，我从上海出版学校推广设计专业毕业。这年这个专业有 5 位毕业生：我、周有武、胡菊仙分到上海新华书店宣传科，程鹤分到闵行，宋时英分到外文书店做美工。宣传科科长是徐寿民、毛良鸿，美工有梁斌、郑天琪、郑国英、杨善子（少儿社调来）、吴嘉华，再加上我们三个，都由科长安排工作，分片分块负责各区县店的宣传美工工作，大家很忙碌。

我的工作主要是设计橱窗，帮助不设专职美工的全市区县新华书店进行橱窗布置。当时，我和宣传科的一些老同志经常在南京东路新华书店集中，由包玉筠老师负责，她是我们的"老法师"。1971 年，胡菊仙到虹口区店，周有武到宝山县店，我是 1976 年到音乐书店（西藏中路新华书店），音乐书店只有我一个美工。1985 年我到有声读物公司，从事磁带封面设计，包括在老西门新华书店、少儿书店布置专门橱窗介绍有声读物等。

当时，音乐书店有四个橱窗，分别是固定陈列政治读物、文艺读物、音乐读物、戏曲读物的四个专橱。以前橱窗是平面制作，后来搞了一个电动装置固定一些艺术人物抽象画，使之可以转动，成为人们的关注点。一般每两个月换一个橱窗，配合政治形势宣传重点图书或者音像制品。记得 1981 年上海书市时，我们十多个美工集中在大光明电影院地下室手绘展板，用的是油漆喷涂。天热，加上油漆味道，工作环境非常差，但是，我们都很努力，完成了任务。

"文革"结束后的音乐书店，所有商品都是紧俏的，即使写海报，也是用墨汁书写在报废的年画纸上，用糨糊粘在橱窗玻璃上。

当时，音乐书店店堂的书架与屋顶有一段空间，我就尝试进行布置，用木条搭成花格档，在木板上裱旧的年画纸，再用水粉画人物造型，还用三夹板制成立体，也受到好评。时光流逝，这些都没有保存，现在想起还感觉蛮可惜的。

所有橱窗和横幅的文字、画都是自己用油画笔书写的，后来才有电刻即时贴等。

那时，书店还组织写生（几个月一次）、业务交流，包括到南京、扬州、镇江等。新华书店美工属于干部编制，我到音乐书店也是干部编制，一个人一间办公室兼工场间，需要木工时再请木工帮助，工作比较自觉也比较自由。

那时的工作环境还是不错的，我们美工之间也经常走动、互相帮助，现在回想起来还是蛮温馨的。

吴晓明（2018 年 9 月 29 日 14：00—15：00 口述）

　　我 1972 年中学毕业，先被分配到强生公司做修理工，六年后进入上海书店印制组工作。后来，因为虹口区店老美工退休，那时上海书店还属于新华书店，我就争取调到了虹口区店做美工，1982 年徐汇区艺术书店开业（一位老美工退休，还有一个美工离职），于是，余迪勇同志从淮海路新华书店营业员调入徐汇区艺术书店做美工，我也调到了艺术书店做美工。

　　在虹口区店的工作主要是节日调换橱窗。到了艺术书店，做的事情就多了，包括橱窗、店堂、环境布置等。当时，艺术书店有两个大橱窗：一个偏西式设计，我向朋友借了一尊雕塑作为主造型，配以相应的图书陈列；一个偏中式设计，放上博古架，陈列相关新书。后来，也设计过一个由乒乓球组成的金字塔造型，再从油雕院借了一些道具、展品等，成为当时的橱窗亮点。

　　当时，艺术书店开展的营销活动很多，尤其是签名售书，每月都有，都要有横幅、海报，开始是写成美术字在白纸上剪字并用大头针别在红布上，或者用记号笔在报废的对开年画纸上画画写字。艺术书店隔壁的新华书店也有两个橱窗，各种重要节日都要调换（包括市店布置的重大活动、新书出版），道具都是自己做的，刨、锉木板，用电热丝切割有机玻璃等。

　　新华书店区店美工一般有两人，南京东路新华书店有五六人的团队。以前美工是干部编制，受双重领导（区店、市店图书宣传科），单位会组织业务学习，外出写生，也请过多位画家上课指导。美工在换橱窗时擅长绘画或者书法的，都会在橱窗中充分展示自己的作品（当然都是能配合主题内容的）。

　　随着艺术书店动迁转入静安区店后，工作思路转变，开展的营销活动少了，海报也就不再需要。新

华书店也顺应一般商店的格局变化，以大面积玻璃取代橱窗，显得通透和直观，再加上市店组建的书香广告公司逐步建立了一套整体宣传模式，美工显得没什么事做了。

1999 年 45 岁时，我申请"待退休"回家，每月有 500 元。55 岁时市店统一搞了"待退休办法"，每月收入还多了一些钱。2014 年正式退休。

在书店做美工，是蛮开心，可以跑东跑西，相当自由。我的领导也都比较客气，主要是我各种活儿都比较搞得定。

现在，我主要画油画，曾经有一幅画（90cm×130cm）以 16 万元成交。我还在上海师范大学美术学院以外聘教师身份教了六年书（基础课、油画、版画、速写）。

偶尔，在看画展时，我还可以看到以前一起工作的美工。

陶之鸣（2018 年 9 月 29 日 9:15—10:00 口述）

1989 年长宁区新华书店老美工退休，书店以招收美工的名义进行商调，我得以从崇明东风农场调入新华书店。

我是上海番禺二中 75 届毕业，1976 年被"招工"到崇明东风农场工作。因为在中学时就参加美术兴趣小组，农场也是看中了我会画画，就安排我在农场干校做宣传布置工作，包括出黑板报等。1979 年农场工会文化站（俱乐部、电影院）先后成立，我就开始正式做"美工"了，负责环境布置、画电影海报等。直至 1988 年农场"劳务输出"，我到上海一家外贸公司，也是做宣传。

1989 年我的人事关系进入区店，但还是一直外借，直到 1992 年（老美工退休返聘结束）才正式进入区店做美工兼负责电脑管理。那时，江苏路门市部的橱窗、灯箱，医学书店在市工人文化宫搞医学书展时画的广告、海报，大多是手绘的。

1998 年 3 月，我调入普陀区店（也是老美工退休，搞电脑维护的同志也退休），电脑、照相机、刻字机都是新配的，有了一个新的平台。我曾经参加过上海新华书店组织的一个电脑培训班（在华东师范大学进修了一年），现在有了全新的装备，从传统的手工制作美工转到电脑设计美工，激发了我设计制作的热情和动力，我成为新华书店第一个电脑美工。普陀区店有 13 个门店，新开张或装修后开业都要去进行宣传布置，我都能"召之即来，来之能战"，完成各项工作。

区店专职美工原先归属区店行政部门，拿的奖金是平均奖。2007 年，新华书店不再设美工在职岗位，我被调到兰溪路门店任店长助理，继续做兼职美工，直到 2018 年 6 月退休。

我最早是在农场搞大型电影海报，到了新华书店，开始时因为还有橱窗，销售期间，机关美工工作

仍然在做。

一般都比较简单，也不太受重视。后来，做电脑 POP 比较多，手绘的就更少了。设计制作海报，一般的程序是接受领导交办的任务，如为一本书、一次活动进行设计，根据要求，包括书名、出版社、定价，或活动内容、时间、地址等，要求重点突出，接受任务后进行构思、画小样草稿或者电脑制样张，领导确认或修改后发外制作，检查成品后张贴或布置。

海报制作短、频、快，寿命也比较短。手绘海报是用广告颜料、马克笔，在一张张对开铜版纸上绘制。电脑设计则是直接通过电脑发到印厂机箱写真完成，张贴在书店门口、展台。

做美工，工作环境相对比较自由，而且还有同行之间的培训交流，以前到外面看展览可以报销公交车费和门票费用。在书店做美工，只要有心，可以随时翻看最新出版的专业图书。这都是很享受的。我是上海所有书店中最后一个专职美工，也是第一个使用电脑设计海报的美工。

吹小号的天鹅

昆虫记

夏洛的网

2
0
1
9

序

张安朴

　　书海报，这是一种以视觉美感传递书籍本身信息的艺术作品。她温馨、美丽地叙述着一本书籍的信息，可以让热爱书籍的人们欣赏、阅读、收藏。她是优秀书籍的漂亮的"红娘"，她是书籍与读者之间的一座艺术之桥。

　　近年来，由李爽、汪耀华等文化人、出版家倡导，举办了多次"最美书海报"的评选活动，这是一项十分有趣有意义的文化艺术活动！

　　我是一位七十多岁的美术工作者、《解放日报》的美术编辑，退休以后还在画画创作。我的绘画生涯与书籍、与新华书店有着千丝万缕的联系，感情真挚深厚。小学三四年级的时候，经上海卢湾区少儿图书馆汤老师介绍，我课余时间和寒暑假会去淮海中路新华书店，跟随周松柏老师学美工。那时，周松柏老师是新华书店的青年员工兼美工，能画善写，才华出众，负责布置淮海中路新华书店橱窗。我们两三个小伙伴向他学习裱糊橱窗画板，学习写美术字，刷版面，还向他学习绘画。一块块小木板，就是一本本新书的介绍和图画，其实就是那个年代的"书海报"。那个年代觉得很神圣，新书的油墨香味和鲜亮的广告颜料，一直留在少年的我心里。

　　20 世纪 70 年代末，我被调入上海市委机关报——《解放日报》工作，担任美术编辑。《解放日报》有一个《读书》版，是专门介绍新书的版面。那时全社会提倡读书，学习科学文化知识，学习的气氛非常浓烈。我为《读书》版创作了宣传画《书籍是知识的窗户》，1983 年被选入全国宣传画展览，并荣获全国宣传画一等奖。周扬先生亲自为我们颁奖。原作后来被中国美术馆收藏。作品运用"同构"手法，

把书籍比喻为知识宝库的窗户，透过这个窗户，可窥见绚丽多彩的知识王国。这幅作品被放大复制后曾布置在北京王府井新华书店的大厅里，起到了不小的宣传效果。在以后的岁月里，我创作了不少关于书籍和书展的宣传画，与汪耀华先生的交往更多了。汪先生是书籍传播的忠实推手，也是"最美书海报"活动的策划者之一。在他的努力下，"上海书业海报评选活动"风生水起，十分有趣且有意义！

纵观本次参加上海书业海报评选活动的作品，我认为达到了相当的高度。这些作品大多注重"创意"和"形式感"，有了这两方面的突破，作品就能立起来了。几件成功的获奖作品，在这方面是做得好的。我以为要在创意和形式感上下功夫，是设计师永远的课题。记得一位著名设计师说过，"创新设计"是一项"激动人心的事业"，也是一项年轻人的事业，年轻的设计家大有可为！与书相伴的青年设计家何等幸福！

还有一点小建议——当今设计界大多采用电脑设计，这当然是时代的进步，但不少设计师在重新反思"手绘"时代的"心灵融入"，这又是一个新课题。期待今后的书海报有更多的突破和探索。

2020 年 6 月

（作者现为中国美术家协会会员、上海硬笔画学会会长）

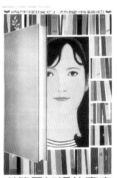

后记

汪耀华

2018 年年初的一个想法，成就了"最美书海报——2018 上海书业海报评选"活动，也成就了《最美书海报——2018 上海书业海报评选获奖作品集》的出版。"做成了这件事，编成了这本书，我自然有点愉快"，这是收入书中《海报、橱窗、美工，书店曾经的热词》一文中的用语，迄今，我仍然这样认为。

2019 年 4 月 22 日，上海市书刊发行行业协会在上海外文书店举行了《最美书海报——2018 上海书业海报评选获奖作品集》首发座谈会。上海教育出版社美编室主任、最美书海报评委、此书责任编辑陆弦点评了 2018 年最美书海报的特色；原上海新华书店图书宣传科科长、上海新华书店离休干部周松柏讲述了七十年间的图书海报演变和图书宣传工作的经历；上海市书刊发行行业协会副会长、上海教育出版社社长缪宏才对最美书海报从征集、评选到结集表示赞赏，市委宣传部印刷发行处副调研员孟政宣布"2019 长三角优秀书业海报"征集活动开启。老美工薛影、吴晓明、陶之鸣等与年轻一代海报设计者进行了交流。

4 月 21—25 日，"最美书海报——2018 上海书业海报评选获奖作品展"在上海外文书店中外艺嘉文化空间举行，外文书店店堂设置了陈列专区重点推荐《最美书海报——2018 上海书业海报评选获奖作品集》。

所有设计者都获得了样书、奖金，有的设计者以此作为晋级或个人资历的一个补充，有的书店、出版社也将入选作品多少作为年度话题。当然，也有设计者鉴于多种原因，放弃了作品公开出版、展览的机会。

此书的销售，在上海教育出版社陈海亮、杨虹等同仁的支持下也成绩不俗。

2019 年 1 月 31 日，在各方的鼓励下，2019 上海书业海报开始征集：

本次活动是在 2018 年的基础上推出的第二季，希冀进一步扩大上海书业海报的影响力、美誉度和品牌价值。

主办单位：上海市书刊发行行业协会

协办单位：上海教育出版社 上海联合书业会展有限公司

参加对象：上海的书店、出版社、图书馆、读书会等

活动时间：2019 年 1 月—10 月

评选宗旨：公开、公正、公平、公益，社会导向与文化导向并重

一、参赛要求

1. 参赛作品的内容积极向上，版面整洁，重点突出。

2. 参赛作品的内容和形式须与主题完美契合。

3. 所有参赛作品均须原创。

4. 作品若发生著作权、名誉权等法律事宜，由应征人自行负责。

二、评选标准

1. 主题突出及表现力占 20%。

2. 海报整体美观及协调度占 20%。

3. 字体的写法技巧、背景图案的绘画技巧及整体颜色搭配占 30%。

4. 以海报的整体性和创意性为主，海报的色彩、内容形式、版面创意等因素为辅，创意、创新占 30%。

三、活动进程

第一阶段：征集（2019 年 1 月—10 月 31 日）

每家单位可分阶段选送（2 月、4 月、8 月、10 月），数量不限。海报尺寸大小、比例不限，分辨率须高于 300dpi，大于 1M，JPG 格式（海报图片以参展单位、设计者命名）。

第二阶段：评选（2019 年 11 月）

邀请专家进行评选,评出最佳创意奖、最佳视觉奖、一等奖、二等奖、三等奖、优秀奖共100幅获奖海报。公布获奖名单,通知选送单位（设计者）撰写"海报的设计理念"（50个字）,介绍海报中的图书或营销、阅读活动的情况。

第三阶段：结集（2020 年 1 月）

获奖作品,由上海教育出版社结集出版。

四、指定邮箱

指定邮箱：shskfxhhxh@163.com

邮件主题：某某单位 2019 上海书业海报评选参评作品邮件内容务必包含选送单位、选送作品名称、联系人、联系方式、作品数量、设计者姓名及手机等,海报请放在附件中。

选送海报文字格式如下：

选送单位及作品数量、选送者及手机、作品名称、设计者及手机。

同时,上海市书刊发行行业协会联合江苏、浙江、安徽的发协共同推出了 2019 长三角优秀书业海报征集活动……

经历了春播、夏育、秋收,原本在 2020 年年初进行的评选、结集工作却因新冠肺炎疫情影响而推迟。

无奈。

2020 年 4 月,终于重启。经过统计：2019 年共收到 49 家单位 75 位设计者 384 幅海报。计划评出：（1）最佳创意奖 2 幅（奖金 700 元）；（2）最佳视觉奖 2 幅（奖金 700 元）；（3）一等奖 10 幅（奖金 500 元）；（4）二等奖 10 幅（奖金 400 元）；（5）三等奖 36 幅（组）（奖金 300 元）；（6）优秀奖 116 幅（奖金 100 元）。所有获奖海报均入选《最美书海报——2019 上海书业海报评选获

奖作品集》。

　　其中，三等奖及以上的 60 幅海报将被推选进入长三角书业海报评选，获奖作品将入选《长三角书业海报评选获奖作品集》（暂名）。

　　2019 上海书业海报评委会成员：忻愈（市委宣传部二级巡视员）、李爽（上海市书刊发行行业协会会长）、陈琳琳（市委宣传部印刷发行处副处长）、缪宏才（上海市书刊发行行业协会副会长，上海教育出版社社长、总编辑）等。

　　2019 上海书业海报评委会专家成员：

　　陆　弦　上海教育出版社

　　傅惟本　上海人民出版社

　　张　璎　上海人民美术出版社

　　杨钟玮　上海辞书出版社

　　陈　楠　上海市出版协会装帧设计委员会

　　4 月 17 日，最美书海报——2019 上海书业海报评审会在上海教育出版社举行。五位评审专家根据海报的整体度（整体和谐一致，设计优美，避免元素混杂）、契合度（海报内容与形式统一，符合主题）、创新度（设计具有原创性，鼓励创新、具有时代特色和民族风格的设计）、提升度（设计对图书内容或营销活动的提升作用）等要素，评选出 176 幅（组）获奖海报，然后从中评出最佳创意奖 2 幅、最佳视觉奖 2 幅、一等奖 10 幅、二等奖 10 幅、三等奖 36 幅（组）、优秀奖 116 幅。其中，三等奖及以上的获奖海报将被推荐参加 2019 长三角书业海报评选。

　　评选揭晓后，市委宣传部印刷发行处副处长陈琳琳，协会副会长、上海教育出版社社长和总编辑缪宏才，上海教育出版社党委书记顾晓菁等与评审专家进行了交流。

　　为了避免著作权等问题，经过核准，最终确定最佳创意奖 2 幅、最佳视觉奖 2 幅、一等奖 9 幅、二等奖 10 幅、三等奖 35 幅（组）、优秀奖 117 幅。其中，最佳创意奖、最佳视觉奖和一、二等奖获奖作品、选送单位、设计者如下：

最佳创意奖（2 幅）

《2019 南京书展大画面——生活＋》（江苏大众书局图书文化有限公司 王若曼）

《三毛漫画》（少年儿童出版社 张婷婷）

最佳视觉奖（2 幅）

《美书，留住阅读》（上海图书有限公司 刘翔宇）

《建投书局艺术季——〈自述〉展览》（建投书店投资有限公司 韩晓鑫）

一等奖（9 幅）

《我闻香事》（上海例方文化发展有限公司 林惠云）

《思南书局＆朱敬一跨年主题展》（上海世纪朵云文化发展有限公司 宋立）

《茶》（上海图书有限公司 刘翔宇）

《轻科学·垃圾分类与可再生资源》（上海外文图书有限公司 韩丽颖）

《封面到底听谁的？》（上海人民出版社·文景 陈阳）

《外滩万国建筑肖像》（上海例方文化发展有限公司 韩心怡）

《印物所与小黑泥 dē 神奇世界》（上海例方文化发展有限公司 韩心怡）

《和梁 sir 一起看电影——苔丝姑娘》（志达书店 李双珏）

《悬疑大师希区柯克——惊悚深处的人性探险者》（志达书店 李双珏）

二等奖（10 幅）

《维也纳原始版本乐谱宣传海报》（上海教育出版社 郑艺）

《花园是一种生活方式》（上海例方文化发展有限公司 林惠云）

《后来我们交换了青春》（江苏大众书局图书文化有限公司 王若曼）

《2019 南京书展大画面——私享》（江苏大众书局图书文化有限公司 王若曼）

《〈设计史的视野〉活动邀请函》（上海人民美术出版社 孙吉明）

《美国文坛神话 一代文学宗匠》（上海译文出版社 胡枫）

《宋代女性的日常生活》（上海图书有限公司 刘翔宇）

《西洋镜——海外史料看李鸿章》（上海图书有限公司 刘翔宇）

《童话背后的真实人生——思南诵读会〈安徒生自传〉》（思南书局 刘禹）

《说一说老城厢里面那些消失的"字"》（同济书店 白尚易）

……

之后，我将获奖作品通过微信推送给了相识三十多年、上海海报设计名家张安朴老师，请他点评并从鼓励年轻人的视角撰写本书的序言。承张老师不弃，并予以好评。我是读着张老师创作的《书籍是知识的窗户》成长的。最初在解放日报社相遇时，张老师就询问了启蒙老师、淮海中路新华书店美工周松柏的情况，却不承想，"文革"后周老师调入上海新华书店图书宣传科，我也早已是周松柏科长的下属了……这样的故事情节就不在这里展开了。

昨天（6月15日），九十高龄的周老师又到上海市书刊发行行业协会，送我五本海外书店的图集，希望我锻炼好身体，为图书发行事业再做贡献。

周老师也是我母亲记忆中一直存有的我从业以来唯一的一位同事、师长。偶尔谈及，也会询问"老科长好伐？"

我、张老师、周老师，彼此年龄相差十多岁。很多年来，我们也一直互相惦记着，现在，因为海报，因为书海报，我们的共同话题再一次展开。

我也期待着，最美书海报，长长久久地呈现。

2020年6月16日

（作者为上海市书刊发行行业协会副会长、秘书长）

读书海报有感

贺圣遂

出版的本质是传播，是出版者用富有成效的传播方式和手段向社会和公众传布有价值的信息、知识和思想的活动。为了实现这个目标，自古至今，出版人、作者和书商都异常重视如何实现书籍自身的"广而告之"。

古罗马时期，书籍的作者和出版者无不将准确地向读者传递信息作为自己日常精神生活的重要组成部分。当时的作家，像马提雅尔这样声名显赫的诗人，就有不少位高权重、富甲一方的显贵常在重要场所为其举办朗诵会，与会者云集，轰动一时；而名不见经传的小诗人，也不甘落后，便隔三差五自己跑到公共澡堂为中下层民众诵读自己的作品。同时代的知名出版商，如特里丰、阿特莱克图斯等人，则将奥维德、马提雅尔、提布卢斯等作家的书目广告、部分正文散页张贴在书肆的门口和廊柱上，借以吸引读者，这或许可视为"书海报"的滥觞。此外，还有少数的作者亲自"隐身"在书店的僻静角落，静听读者对自己作品的分析与争论，然后在适当的时机，步入读者之中，亲自向读者解读自己的作品。

古代中国，对于书籍的流通与传布，同样极为重视。有些藏书家，本身也是刻书家、售书者，他们通常会编辑印制信息详备的书目，有针对性地送到有意向购书的群体手中。在传播文化与商业营利并重的古代坊刻出版人中，书目更是日常书籍销售流通环节必不可少的工具。明末刻书家毛晋之子毛扆曾编制《汲古阁珍藏秘本书目》，以助书籍销售。虽然明代之前，藏书家、刻书家编印书目传播书籍信息的情况，见于史料的尚不多见，但从毛扆之例，可推断此种情况在古代中国当不少见。现代中国，出版者同样重视信息传播对出版业的促进：商务印书馆定期将新书广告刊登在《申报》等知名报纸上；开明书店、良

友图书公司等亦常刊报纸广告；鲁迅、老舍、叶圣陶、巴金等人更常常为报刊广告撰写简练而精彩的文字。

书籍装裱成册，很早就有追求图文并茂的完美意识，这由存世的古埃及"亡灵书"、古伊朗"故事书"及中国明清时期"绣像书"等实物得显而易见的证明。有趣的是，书籍最能彰显内容特征以博人眼球的封面或谓书衣的制作，在书籍已诞生久远甚而在印刷术发明登场之后，仍然或没有或总体简单，传达的信息有限，而且与书籍内容经常毫无关联。中国的线装古籍往往素面朝天，请一位名人题署标识其上便足以显耀。一书异名亦可常见。欧洲中世纪留存下来的抄本或印刷本，封面也有些许图案设计，如常将买书人的姓名、家族纹徽镂刻其上；为显示拥有者的富贵尊荣，封面材质多用犊皮、羊皮，镶金镂银甚至饰以珠宝，精心制作。这恐怕与彼时图书市场仍不太繁荣，图书为少数上流人士所专有，成为他们显耀身份和财富的饰物有关吧。

谷登堡活字印刷术发明之后，要待瓦特的蒸汽机诞生，两者相结合，方使书籍信息的传播更为便利。革命性的突破发生在 19 世纪——书衣、书籍装帧本身成为书籍"自己宣传自己"的载体。19 世纪后，真正的书衣始现于出版业，它一改此前封面设计与书籍内容无关的窠臼，出版者开始用心在书衣上做文章，力图通过书衣向读者传递更多有关书籍内容、书籍作者以及出版者对书籍的认知等方面的信息，设想以此赢得读者青睐。

书衣开书籍装帧设计之先河，早已预示了装帧设计在现代出版业的重要地位和价值。20 世纪出版史上，诸多卓有影响的作品之所以在读者中引发轰动效应，书籍装帧这种关于书籍自身的信息传播形式功不可没。20 世纪 60 年代，天才出版家戈特利布接手出版威廉·夏伊勒的《第三帝国的兴亡》，他认为设计师的封面方案"丑陋"且不能表达该书，建议将极富冲击力的纳粹标志"卐"作为关键元素纳入封面设计中，吸引了注意也引发了争议，使该书甫一出版，便先声夺人；而当时名不见经传的迈克尔·克莱顿的《天外细菌》也因独具匠心的封面设计而成为超级畅销书。1972 年，企鹅出版社推出了安东尼·伯吉斯的《发条橙》，设计师戴维·佩勒姆极富思想性的封面设计，激发和引爆了读者对该书的持久兴趣，封面上的"齿轮眼"成为一个时代的标志，也成为书籍设计史上的经典之作。1988 年，矮脚鸡出版社（Bantam Books）推出了霍金的《时间简史》。封面上，42 岁的霍金背靠写满数学符号的黑板，坐在他的语音合成器上，一脸灿烂的微笑深深感染了读者——霍金成就了封面，封面成就了《时间简史》：

该书出版后连续位列《星期日泰晤士报》排行榜 237 周，短短 4 年多的时间里，全球平均每 750 名读者就有一本《时间简史》。当代出版活动中，诸如此类的事例时有见闻，每每令人感慨封面设计的力量。

美国知名社会学家丹尼尔·贝尔就曾断言："目前居'统治'地位的是视觉观念。声音和景象，尤其是后者，组织了美学，统率了观众。在一个大众社会里，这几乎是不可避免的。"进入 21 世纪，传播技术迭代更新，进一步强化了"视觉"的威力，人类社会再一次感受到了视觉文化的转向——图像要素在人类文化传播活动中的地位日渐坚实，相对于文字，图像越来越呈现出压倒性的优势。因此，重视图像传播，探讨图像传播，进而分析图像传播在书籍传播活动中的作用与价值，就变得极其紧迫和必要。在这样的社会背景下，上海市书刊发行行业协会和汪耀华先生等人筹划"最美书海报"的评选，无疑是把握了信息传播的大势，对于扩大书籍社会影响力，使优秀作品产生其应有的文化价值，无疑起到关键的促进作用。2020 年的"最美书海报"，既有书籍海报，亦有图书活动海报，彰显了上海出版人在过去一年中对于书籍出版的执着努力。入选作品，在继承前几年优势的基础上，又有诸多新的亮点，给人耳目一新之感。

这样的海报作品，使我再一次体认到出版业的魅力与价值。在此，衷心祝愿这项有利于优秀作品传播的"最美书海报"评选活动继续向前，为广大读者呈现更多精彩，也为上海出版业、中国出版业的未来增添更多亮色！

（作者现为商务印书馆学术顾问

曾任中国编辑学会副会长，复旦大学出版社社长、总编辑）

后记

汪耀华

2020 年，上海市书刊发行行业协会为了展示"上海文化"的标识度，体现抗疫期间上海书业的助力成果，提升书业阅读空间的氛围，继续开启了"最美书海报——上海书业海报"的征集、评选活动。

本次征集特别关注协会在市委宣传部促进全民阅读办公室的指导下举行的"上海书展·阅读的力量"春季图书大联展特别活动、"阅读的力量·春暖花开读新书"活动、"上海书展·阅读的力量"深入学习"四史"坚守初心使命主题展特别活动、"阅读的力量·品质生活直播周"、"阅读的力量·深夜书店节"，以及上海书展等活动中上海书业创作、发布的优秀海报。通过海报这一载体，上海书业提高了这些阅读活动的传播力，弘扬了书业正能量，释放了更强的书香效应，在疫情防控工作中发挥了作用，为城市文化生活尽快恢复生机活力贡献了力量。

2 月 22 日至 3 月 29 日，"上海书展·阅读的力量"2020 特别网聚活动启动，集中推出了一大批内容丰富、形式新颖的线上阅读活动和文化服务，陪伴网上读者度过了一段特殊的日子。

3 月 21 日至 4 月 3 日，推出"上海书展·阅读的力量"春季图书大联展特别活动（部分书店延续至4 月 6 日结束），全市 16 个区 58 家书店参展。展销期间，参展书店整合线上线下资源，扩大联展的辐射面，推出各种线上阅读推广活动，线下店堂环境得到改善，书香场景丰富，客流明显增加，销售有所回升。

4 月 23 日，以"春暖花开读新书，云上书店云首发"为主题的上海"4·23 世界读书日"2020 特别活动在朵云书院旗舰店举行。市委常委、宣传部部长周慧琳宣布"阅读的力量·春暖花开读新书"活动开启，并与徐炯副部长一起参观了协会在朵云书院旗舰店举行的"阅读的力量·春暖花开读新书——最美书海报"特展。该特展 4 月 23 日至 5 月 5 日在朵云书院旗舰店、上海书城福州路店同时展出 60

幅上海书业抗疫海报。

　　"阅读的力量·春暖花开读新书"活动时间为 4 月 23 日至 5 月 5 日，68 家品牌实体书店参展。活动分两个阶段，第一阶段是世界读书日活动，第二阶段是参与"五五购物节"活动。68 家参展书店均设计、制作了个性化的海报；进行了店堂场景布置；在主通道设置展销专柜专架；全体店长在各自的朋友圈发布联展动态；主推"春暖花开读新书·书店的故事"微信条，挖掘书店内涵，讲述了书店的前身今世、规模特点、发展故事，并通过"上海书展"微信公众号发布。

　　5 月 11 日至 5 月 20 日，"上海书展·阅读的力量"特别活动——深入学习"四史" 坚守初心使命主题展举行，上海书城福州路店、上海书城五角场店、东方书城、上海博库书城宜山路店、钟书阁芮欧店、钟书阁徐汇店、大隐书局思源书廊、上海大众书局维璟广场店参展，新华书店、钟书阁等近 30 家书店同时进行展销。

　　5 月 30 日至 6 月 5 日推出"阅读的力量·品质生活直播周"特别活动，上海 50 家实体书店通过直播、线下探店、优惠促销等一系列活动，掀起了"五五购物节"品质生活的文化消费高潮，在推动全民阅读、促进书业融合发展方面起到了积极作用。

　　6 月 6 日至 6 月 30 日期间的周五、周六推出"阅读的力量·深夜书店节"，以"阅生活·夜读时光"为主题，继续发挥实体书店品牌文化特色和线上线下多渠道优势，用心组织策划活动，以多种文化惠民举措，倡导健康生活。在 6 月 6 日、12 日、13 日、19 日、20 日、26 日、27 日的 7 个活动日中，黄浦区、静安区、徐汇区和杨浦区四个中心城区的 25 家参展书店分别延长了营业时间。

　　疫情以来的 5 场活动推动了文化市场的复工复产复市。进入 8 月，在协会等主办的 2020 上海书展及品牌实体书店馆、分会场等活动中，参展书店都发挥了各自的融合、创新能力，展示了生存的新空间。

　　所有的活动，协会都有专人组织落实参展书店的海报设计（一店一款）、制作发布微信（一店一条）、场景陈列（一店一景）、开展形式多样的营销活动（一店一动）等标配推广项目。

　　2020 年"最美书海报——上海书业海报"评选活动共征集到 55 家单位 99 位作者的 640 幅 / 组海报，评选也因为疫情而在网上进行。邀请陆弦（上海教育出版社）、傅惟本（上海人民出版社）、张樱（上海人民美术出版社）、杨钟玮（上海辞书出版社）、陈楠（上海装帧设计家）等专业人士组成评审小组

进行专业评审，忻愈、李爽、曾原、缪宏才、汪耀华等评委参加评选。

评选标准为：主题突出及表现力占 40%，整体美观及协调性占 30%，设计构成颜色搭配度占 30%。评委在 2 月 1 日递交了评选表，经统计最终评出：

最佳创意奖（2 幅／组）

《"城市可阅读"系列藏书票》（上海世纪朵云文化发展有限公司 黄玉洁）

《阅读的力量－深夜书店节》[读者（上海）文化创意有限公司 王倩]

最佳视觉奖（2 幅／组）

《正常人》（上海外文图书有限公司 韩丽颖）

《自然写作》（上海财经大学出版社 张克瑶）

一等奖（9 幅／组）

《致敬逆行者》（上海新华传媒连锁有限公司南村映雪店 庄捷）

《和梁 Sir 一起看电影——90 年代的电影大师昆汀》（志达书店 李双珏）

《当代艺术三人谈》（上戏艺术书店 白尚易）

《国粹——当大美京剧遇上连环画》（上海人民美术出版社 胡彦杰 陈劼）

《街头——永远开放的画廊》（上海人民美术出版社 胡彦杰）

《安房直子幻想小说书系》（少年儿童出版社 施喆菁）

《三毛流浪记－学生版》（少年儿童出版社 张婷婷）

《〈红楼梦〉里的"她力量"》（复旦大学出版社 叶霜红）

《〈会感染的疯狂〉》（上海财经大学出版社 张克瑶）

二等奖（20 幅／组）

《〈一年四季读新书〉》（上海新华传媒连锁有限公司上海书城五角场店 杭旭峰）

《〈加德纳艺术史〉》（上海图书有限公司 刘翔宇）

《致敬大师系列活动海报》（上海世纪朵云文化发展有限公司 宋立）

《由画知汉——汉画像石里的汉代风情》（上海图书有限公司 刘翔宇）

《致敬年代 记忆上海》（上海世纪朵云文化发展有限公司 黄玉洁）

《眼与心——诗与艺术的互文》（上海世纪朵云文化发展有限公司 宋立）

《〈呼吸〉》（上海世纪朵云文化发展有限公司 唐文俊）

《绘本无处不在》（上海世纪朵云文化发展有限公司 唐文俊）

《探寻理想生活 AB 面（A）》（上海例方文化发展有限公司 金晶）

《"书房里的世界观"微纪录片系列海报》（建投书店投资有限公司 韩晓鑫）

《我和敦煌的故事》[读者（上海）文化创意有限公司 王倩]

《读者书店 - 七夕节》[读者（上海）文化创意有限公司 王倩]

《沙仑的玫瑰——英法德三语文学中的"迷宫"意象》（志达书店 李双珏）

《西西弗北京颐堤港店开业海报"喜阅生活"》（重庆西西弗文化传播有限公司 郑宇鹏）

《西西弗推石文化〈加缪作品〉定制书宣传海报"荒诞之中 以爱拯救"》（重庆西西弗文化传播有限公司 邱俊杰 郑宇鹏）

《〈水浒寻宋〉系列海报》（上海人民出版社·文景 施雅文）

《露易丝·格丽克金句选摘图》（上海人民出版社·文景 陈阳）

《〈纸神〉活动海报》（上海人民出版社·文景 施雅文）

《〈大宋楼台——图说宋人建筑〉》（上海古籍出版社 黄琛）

《绚丽多彩的西班牙文化》（上海市杨浦区图书馆 沈诗宜）

三等奖 36 幅 / 组，优秀奖 180 幅 / 组。

获奖海报（有 5 幅因故未入选）现汇编成《最美书海报——2020 上海书业海报评选获奖作品集》，由上海教育出版社出版。

期待，上海书业在 2021 年生存并发展的空间更大，也期望"最美书海报"在 2021 年呈现更多的精品力作！

（作者为上海市书刊发行行业协会副会长、秘书长）

2021

为建设书香上海留下一份鲜活记录

胡国强

《最美书海报——2021上海书业海报评选获奖作品集》收录2021年上海书业海报评选征集中获奖的246幅/组作品，分最佳创意奖、最佳视觉奖和一、二、三等奖及优秀奖等不同奖项。这些获奖作品反映了上海书业海报设计制作的总体水平，由上海教育出版社结集出版，这既是对获奖设计者的一种肯定，更为上海推动全民阅读、建设书香社会留下了一份真实而又鲜活的记录。

设计制作书业海报是出版发行行业基本的也是重要的工作之一。每当有新书特别是重点畅销书上市，出版社都会设计制作精美的海报在书店张贴，书店也会配合新书上市，手绘海报进行宣传推广。在推动全民阅读、建设书香社会的过程中，书业海报的作用更加重要，不仅要宣传图书和书店，还要发挥营造书香氛围、推动全民阅读、丰富人们精神生活的作用。2021年是中国共产党建党百年，又是"十四五"开局之年。为展示上海书业，营造书香氛围，提升阅读空间品质，上海市书刊发行行业协会在年初发起书业海报征集第四季，得到业内积极响应，到年底，共收到58家单位126位作者提交的书业海报作品688幅/组。协会组织专家按照标准认真评选，并请获奖设计者撰写设计心语，确认作品是否原创及发布时间等，最终有246幅/组获奖。我有幸浏览过部分获奖作品，总的感觉是主题鲜明、昂扬向上，内容和形式与主题高度吻合，创意新颖独特，色彩搭配合理，很有视觉冲击力。不少设计者将手绘和电脑制作结合起来，作品充满时代特点，让人耳目一新。

上海书业海报评选征集是从2018年开始的，之后每年举办，到2021年已是第四季，应该说每一季都在进步，不仅参与的面越来越广，营造书香氛围、推动全民阅读的特点也越来越鲜明。党的十八大以来，我国全民阅读进入新发展阶段，成为提升人民思想境界、增强人民精神力量的长期发展战略。"全民阅读"

已连续九次写入政府工作报告，"十四五"规划纲要更是明确提出要"倡导全民阅读，建设书香中国"。上海全民阅读在现有基础上着力"质"的提升，为进一步满足人民群众对精神文化生活的新期待、新要求，需要健全全民阅读体制机制，完善全民阅读设施建设，创新全民阅读方式方法，加强全民阅读公共服务，营造全民阅读良好氛围。上海市书刊发行行业协会发起组织的最美书业海报评选活动，正是想在这些方面有所作为。协会不是把征集作为一项纯事务性的工作，而是作为推广全民阅读、推动实体书店高质量发展的过程，从书业海报征集、评选、展示，到获奖作品表彰和结集出版，每个环节都筹划和组织了比较充分的宣传，在全社会广而告之，部分优秀作品还参与了沪港两地最美书业海报展览和长三角最美书业海报评选。2021 年 11 月，30 幅历年评出的最美书业海报还在中国国际进口博览会新闻中心展出，产生了广泛的社会反响。围绕书业海报征集开展这一系列活动，是很不容易的。

值得指出的是，上海发起的书业海报征集受到苏浙皖三省关注。2019 年，因为上海的先发效应，上海、江苏、浙江和安徽三省一市书刊发行协会决定共同举办"最美书海报——2019 长三角书业海报评选活动"，编辑出版了《最美书海报——2019 长三角书业海报评选获奖作品集》。三年来，三省一市书刊发行协会深化交流合作，在更大空间助推全民阅读，扩大了书业海报的影响力、美誉度和品牌价值。收入《最美书海报——2021 上海书业海报评选获奖作品集》的三等奖以上的作品将参加 2021 长三角书业海报评选。从上海发端最后扩展到长三角三省一市，且产生越来越大的影响，说明上海市书刊发行行业协会发起优秀书业海报评选的创意是有价值的。

《最美书海报——2021 上海书业海报评选获奖作品集》的主编汪耀华是上海市书刊发行行业协会副会长兼秘书长。他早年在新华书店从事宣传工作，后转到出版社做编辑，在做好本职工作之余，长期致力于中国近现代出版史的研究，整理被人遗忘或正在消逝的那些出版史事，著述颇丰。2017 年他借调到上海市书刊发行行业协会，并在上海联合书业会展有限公司任总经理，在筹备每年的上海书展之余，萌生了开展优秀书业海报评选活动的想法。在上海市委宣传部、上海市新闻出版局和上海市书刊发行行业协会领导的支持下，2018 年上海优秀书业海报评选第一季一炮打响，在业内赢得良好口碑。这两年，面对新冠肺炎疫情带来的种种困难，汪耀华和他的同事们迎难而上，以更细的工作和更多的投入，脚踏实地组织书业海报征集和评选，做到一季比一季有进步。汪耀华是一个有想法且能把想法付诸实践的人，他善于学习，善于总结，有一种锲而不舍的精神，这在当下是很值得学习和提倡的。衷心祝愿汪耀华和

他的同事们继续努力，让书业海报征集和评选能够成为上海阅读推广的一个品牌，为上海书香社会建设作出新的贡献，不负我们这个伟大的时代！

（作者为上海市出版协会理事长）

后记

汪耀华

2021 年 2 月 10 日，中共上海市委宣传部副部长徐炯、市委宣传部印刷发行处处长曾原、上海市书刊发行行业协会会长李爽等参观了在上海书城福州路店一层主通道举办的"这一年，我们一起走过——海报展"。这个为期 14 天的特展，由上海市书刊发行行业协会从"2020 年最美书海报评选"中选取了 30 幅反映年度书业抗疫主题的海报。

2021 年 5 月 17 日，"这一年，我们一起走过——2020 上海最美书海报展"在青浦区薄荷香文苑书屋举行，这是上海书业海报首次在农家书屋展出，也是上海图书发行行业推进文化下乡的一个举措。在为期一个月的展陈中，最美书海报与农家书香互相映衬，受到广泛称赞。

2021 年 6 月 29 日，"庆祝中国共产党成立 100 周年——上海书业最美书海报获奖作品展"暨《最美书海报——2020 上海书业海报评选获奖作品集》首发式在上海外文图书公司举行。该书序作者、商务印书馆学术顾问贺圣遂，上海市书刊发行行业协会副会长、上海教育出版社社长、总编辑缪宏才在会上做了讲话，上海教育出版社美编室主任陆弦代表评委团做了点评，上海世纪朵云文化发展有限公司黄玉洁、上海外文图书有限公司韩丽颖代表获奖者发表感言。上海市书刊发行行业协会副会长、上海外文图书有限公司总经理顾斌宣布了"最美书海报——2020 长三角书业海报评选"上海获奖者名单。同日，为期一个月的"庆祝中国共产党成立 100 周年——上海书业最美书海报获奖作品展"在上海外文书店开展，展期为 6 月 29 日至 7 月 28 日。

2021 年 11 月 5—10 日，第四届中国国际进口博览会在上海举办。上海外文书店在进博会新闻中心

设立"海上书房"，它集快闪书店、休闲小憩、共享办公三大功能于一体，服务中外记者。其中，专设"最美书海报"展区，选取了历年上海评选出的 30 幅最美书海报进行展陈，使媒体人从中感受到阅读的力量和书业的繁荣景象。

2021 年 3 月，上海市书刊发行行业协会开始征集最美书海报·第四季（2021 年度）上海书业海报，主题为"为了充分展示建党 100 周年、'十四五'开局之年的书业格局，传递书香理念，提升书业阅读空间的品质"。

在这次征集过程中，推出了"阅读好时光·春暖花开读新书——上海'4·23 世界读书日'"和"庆祝中华人民共和国成立 72 周年·国庆最美书海报征集"两个主题。在 4 月 23 日举行了"阅读好时光·春暖花开读新书——上海'4·23 世界读书日'"活动，52 家参展书店发布了富有个性、风格各异的海报，通过在书店醒目位置张贴和微信公众号发布等，展现了海报的"一店一款"新景观。4 月 28 日，"上海书展"微信公众号发布了 52 幅海报的网络票选，在 24 小时内共有 1670 多人参与投票，15 幅海报入选终评。经资深专家评审，光的空间·新华书店、上海外文书店、朵云书院旗舰店、新华书店百联南桥店、上海古籍书店、上海香港三联书店、上海大众书局美罗店、大隐书局·九棵树艺术书店、现代书店静安嘉里中心店、新华书店金山万达店推送的 10 幅海报荣获"阅读好时光·春暖花开读新书——上海'4·23 世界读书日'"活动优秀海报称号。

"庆祝中华人民共和国成立 72 周年·国庆最美书海报征集"评选活动征集到 98 幅海报。国庆期间，通过"上海书展"微信公众号发布了 8 篇微信推文，展示了其中的 72 幅海报，获得了 6223 人次的阅读量。10 月 10 日，8 位专家对所征集的海报进行了评审，评出一等奖 3 幅、二等奖 5 幅、三等奖 10 幅、鼓励奖 20 幅。

2022 年 1 月 14 日，在上海教育出版社举行了最美书海报·第四季（2021 年度）上海书业海报评审会。由上海教育出版社美编陆弦、上海辞书出版社美编杨钟玮、上海人民出版社美编傅惟本、少年儿童出版社美编赵晓音、知名书籍设计师陈楠等组成的评审小组对当年征集到的 59 家单位 126 位作者的 688 幅/组海报进行专业评审，李爽、忻愈、曾原、缪宏才、汪耀华等评委参加评选。下列作品分获最佳创意奖、最佳视觉奖、一等奖、二等奖、三等奖、优秀奖：

最佳创意奖（2 幅／组）

《图书的非自然损伤》（上海世纪朵云文化发展有限公司 黄玉洁）

《〈卡夫卡小说全集〉》（上海译文出版社 胡枫）

最佳视觉奖（3 幅／组）

《盐城方言本》（上海世纪朵云文化发展有限公司 黄玉洁）

《上海首届书店自有文创节》［读者（上海）文化创意有限公司 张越］

《科学家如何思考？——达尔文与物种起源》（上海悦悦图书有限公司 李双珏）

一等奖（10 幅／组）

《2021 进口原版艺术图书订货会》（上海外文图书有限公司 高辰文）

《肯特版〈白鲸〉——两种想象力的辉煌表达》（上海世纪朵云文化发展有限公司 江幻）

《写小说的年轻人在想什么？》（上海世纪朵云文化发展有限公司 宋立）

《2021 美好书店节｜美好生活》（上海元真文化传媒有限公司 林志君）

《稻田里的童话王国》（建投书店投资有限公司 周朝辉）

《牛年爆》［读者（上海）文化创意有限公司 王倩］

《40 年，我们一起走过》［读者（上海）文化创意有限公司 张越］

《诗歌与命运，说与少年郎》（上海悦悦图书有限公司 李双珏）

《世界读书日》（上海外教社图书发行有限公司 张应峰）

《东南亚的困境与希望》（上海人民出版社·文景 陈阳）

二等奖（20 幅／组）

《你再不来，我要下雪了！》（上海世纪朵云文化发展有限公司 江幻）

《秋分》（上海大众书局文化有限公司 毕钰涵）

《之于未来》（建投书店投资有限公司 周朝辉）

《壁画之美　熠彩千年》［读者（上海）文化创意有限公司 王倩］

《古典时期巴黎的文学生活：从宫廷到城市》（上海悦悦图书有限公司 李双珏）

《戏剧的力量》（上戏艺术书店 上戏艺术书店）

《一个小说家的相面术》（上海人民出版社·文景 陈阳）

《只有在悬停中你才会原谅一切》（上海文艺出版社 钱祯）

《〈克拉拉与太阳〉新书发布海报》（上海译文出版社 柴昊洲）

《〈瓷器中国〉系列海报》（上海书画出版社 陈绿竞）

《〈时辰〉》（上海文化出版社 王伟）

《〈民国戏曲期刊研究 1912—1949〉》（上海三联书店 吴昉）

《〈成为三文鱼〉》（华东师范大学出版社 郝钰）

《"人文书系"系列宣传海报》（复旦大学出版社 叶霜红）

《庆祝中华人民共和国成立 72 周年海报》（上海交通大学出版社 朱琳珺）

《文绮书店》（东华大学出版社 陈奕）

《信仰之路：建党 100 年"四史"100 讲》（文汇出版社 薛冰）

《王安忆最新作品》（东方出版中心 钟颖）

《陈伯吹国际儿童文学奖成立 40 周年系列活动暨长三角阅读联盟文学沙龙》（上海市宝山区图书馆 沈阳）

《漫谈老上海时装变迁——从陆小曼到张爱玲》（上海市杨浦区图书馆 沈诗宜）

三等奖（25 幅 / 组）

《在国庆，沉浸于书香》（上海新华传媒连锁有限公司 金文杰）

《元宇宙·潮阅》（上海新华传媒连锁有限公司 杭旭峰）

《〈惘然张爱玲〉读者分享会》（上海图书有限公司 刘翔宇）

《遇见敦煌　邂逅艺术》（上海图书有限公司 刘翔宇）

《2021 上海首届书店自有文创节》（上海外文图书有限公司 高辰文）

《深夜书店节》（上海香港三联书店有限公司 曹奕成）

《上海记忆》（博库书城上海有限公司 冯翡）

《2021 上海首届书店自有文创节》（上海钟书实业有限公司 邱琳）

《夏至》（上海大众书局文化有限公司 毕钰涵）

《局君带你选好书》（建投书店投资有限公司 周朝辉）

《庆百年华诞 书千秋伟业》［上图文化传播（上海）有限公司 王翊珺］

《艺术界的瓦特——古典与现代曾经的分水岭》（上海悦悦图书有限公司 李双珏）

《书映百年伟业》（上海传夏文化传播有限公司 王宇）

《〈艺术是什么〉》（上戏艺术书店 陈劼）

《中国人超会吃：对于吃的执着，中国人罕有对手！》（上海人民出版社·文景 陈阳）

《玛格南大师影像丛书》（上海人民美术出版社 陈劼）

《〈十万个为什么〉》（少年儿童出版社 张婷婷）

《〈辞海（第七版）〉新书及网络版发布》（上海辞书出版社 梁业礼）

《〈敦煌艺术大辞典〉》（上海辞书出版社 梁业礼）

《秋风平地起》（上海译文出版社 柴昊洲）

《〈没有个性的人〉》（上海译文出版社 张擎天）

《〈鲁迅图传〉》（上海文化出版社 王伟）

《〈彩图欧几里得几何原本〉数字文创推广海报》（上海三联书店 吴昐）

《"哲人石丛书"珍藏版》（上海科技教育出版社 杨静）

《〈红旗颂〉新书首发》（上海音乐出版社 邱天）

获得优秀奖 186 幅 / 组。

本书增加了一个"专稿"，刊出香港出版界选送的 48 幅优秀书业海报作品。为庆祝香港回归祖国 25 周年，展示香港出版文化的成果，2022 年 1 月 28 日至 2 月 11 日，上海市书刊发行行业协会主办的"阅无纸境——2022 年沪港两地最美书海报大展"在上海外文书店、上海香港三联书店、朵云书院旗舰店、上海书城九六广场店、大隐精舍、钟书阁徐汇店、新华文创·光的空间 7 家品牌书店同时开展，展示上海、香港两地优秀书业海报 100 幅，其中来自香港的 48 幅书业海报是首次在内地公开展出。

香港书业海报从 2021 年下半年开始征集。入围作品从三联书店（香港）有限公司、中华书局（香港）有限公司、商务印书馆（香港）有限公司、香港中和出版有限公司、联合新零售（香港）有限公司、天地图书有限公司等 11 家单位选送的作品中产生。

香港入选海报中既有推广出版机构、实体书店、阅读空间的海报，如《为读者找书　为书找读者》《湾仔书店的咖啡广告》《尖沙咀图书中心十年庆》等，也有营销活动的海报，如《〈花月总留痕〉专题讲座——从香港粤剧最盛时说起》《读书志——香港内地读书杂志主编高端对话》《世界阅读日——拥抱书本　拥抱世界》《"悦读社区"百区漂书活动》《"行走的图书馆"百校行公益活动》等，还有一些是新书宣传海报，如《〈香港遗美〉》《〈志气凌云——香港运动员奋斗百年路〉》《〈香港参与国家改革开放志〉》《〈影响世界的中国植物〉》等。上海多位业内行家普遍认为，本次参展的香港有关单位提供的海报有效诠释了港式设计风格：细节考究、色彩冷静、线条简单，注重阅读的舒适性，整体来看颇具时尚感。

沪港两地书业交流源远流长，暂因疫情放缓脚步。"阅无纸境——2022 年沪港两地最美书海报大展"是继"合颜悦设——联合出版集团装帧设计分享展"举办之后，作为沪港出版文化交流系列活动的第二场活动，是内地读者了解香港文化，直观感受港式设计理念的大好机会。

我们期待 2022 年沪港出版界在海报设计、展陈等方面有进一步合作。

2022 年 6 月 20 日

（作者为上海市书刊发行行业协会副会长、秘书长）

书海报：洞见时代之书的引子

2022

王 焰

　　书海报永远是展示信息最核心、最有效的手段之一。以文化圈关注的"文创"现象为例：在听到"带得走的文化，了不起的文创"的宣传，看到简练绘制的"手中文创"图像时，无论是深度爱好者、从业人员，抑或是尚在观望的好奇人士，都能得到这样的讯息：我将遇到一本可以在口袋中装走的、关于文创的深度调研的书。这如何不让人感到心动？这套宣传来自钟书阁杭州店为《特色文化 IP 与文创产品设计》一书打造的宣传海报，它成功地将书籍信息带给了潜在用户，并演化为一次线下行销。这，就是潮流、书讯与海报的一次精彩碰撞。

　　海报是最常见、历史最悠久的招贴形式之一，是用文字和图像的组合在画面上对主体内容进行广而告之。它的早期发展，在世界各地是遍地开花的，如 16 世纪欧洲传教士们的手工抄本画，又如北宋出现的"刘家针铺"印刷模具，此为商标、海报、宣传一体的史证之一。

　　19 世纪后，随着石印术的出现，海报可以快速制作，因此被广泛用于宣传文化和艺术活动，如剧院演出、音乐会和展览。适时也出现了一批海报美术设计大师，像朱尔·谢雷、阿尔丰斯·慕夏等，他们的作品都有着影响设计发展、形成新的设计潮流的力量。中国的海报画起步稍晚，但 20 世纪早期在上海出现的"月份牌""美人画报"等，同样是令人印象深刻并在市民中产生了影响力的设计形式。商品搭配海报售卖，甚至出现"买椟还珠"之象：海报画印刷精美又价格低廉，常被附带购用于家庭装饰。这证明，海报除了审美价值，还有很强的实用价值。

　　海报的实用价值恰恰将海报从单一的宣传用途中解放出来。20 世纪初，随着摄影技术和电影的发明，视觉文化产品发生了波澜壮阔的革新。电视广告片、摄影海报的高效率确实一度让耗时耗力的手工海报陷

入发展瓶颈。但多媒体技术的进步让海报得以重拾商业价值，与手工印刷进行分野，转而进行多元化的发展尝试。历史证明，在 20 世纪的大部分时间里，海报仍被广泛用于宣传电影、音乐、体育、政治和其他大型活动，成为推广营销必不可少的要素之一。无怪乎设计师田中一光说，海报，仿佛一只不死鸟，在每个濒临死亡的瞬间换颜重生。它虽然被视为 19 世纪的旧物，却仍于这个时代生生不息。

正值数字纪元的今天，阅读早已不是获取知识的唯一手段，而是生活方式的一部分，并拥有很强的时代特色。人们在网上看书、听书，在创意书店打卡，把阅读化作生活间隙的悠长呼吸……海报要如何反映使用方式和场景的变化，乃至抢占先机，吸引读者打开一本新书，这对设计师提出了前所未有的挑战。这时，图书海报设计定期遴选、集锦，择其优者学习欣赏，便显得尤为重要了。

上海市书刊发行行业协会推出的最美书海报征集、评选、结集自 2018 年开始，受到广泛关注，吸引众多优秀设计师加入书业海报设计行列。这项活动推崇设计展示文化标识度，营造积极健康的阅读风尚，鼓励设计师们表达创新与设计能力。当我们聚焦于这些年遴选的优秀海报设计案例，就可以看见图书海报设计的最新趋势和作品，也能看到从业者们在书籍的视觉传达中担负的重要使命：他们将书籍的内在价值和主题，用图像和文字的形式传递给读者，激发读者的阅读热情。具体而言，获奖作品中还有以下"为书而生"的设计理念：

在主体信息的披露上，书海报以展示书目及出版信息为核心，清晰简洁，便于观众能够在瞬间理解其主题和内容。不仅是依据书名、作者、出版社和简介等信息展开设计，设计师通过突出主题的方式增加个性，如描绘出书中的关键场景、角色或情节，或在颜色、构图、图片等多种设计元素上下功夫，来增强海报带来的视觉冲击力，还将书籍封面作为设计核心，延续主体美术风格的展示。

作为设计之都的上海，引领着营销手段的流行趋势。而获奖的书海报，都是宣传广告的亮眼焦点。在图书的发售中，大型海报往往占据场地的绝对中心位置，以告其意。今天的市场营销的手段更加多样，从传统的书店、书展等线下渠道，到占据大头的电商和网络销售，以及丰富多样的临展、活动、短视频平台，营销阵线齐齐摆开，更对书海报的统一性、适应性提出更高的要求。一份优秀的书海报设计，既可以传达图书的主题、内容和特点，吸引人们的注意力，让人们感兴趣并想要了解更多关于这本书的信息，也可以对出版和作者信息作出适当披露，增加图书的曝光度，进而提高销售量。

令人欣喜的是，现代技术和多媒体手段的快速发展，为创造出更生动、更具视觉冲击力的作品带来

丰厚的前景，引发了我们出版从业者的无穷想象：海报设计是否可以更加定制化？设计师可以根据不同书籍及其目标读者的特点，创造出独特的设计风格和视觉效果；线下的互动体验是否可以让书海报展示更加生动有意思？通过 AR 技术、VR 技术增强的海报动态展示，或许能使参观者与书海报进行互动；以 ChatGPT 为首的自然语言处理模型能否增强效率？ AI 也许会带来更丰富的灵感库，提升文案水平……未来的书海报设计将更注重技术创新、个性化、互动化等方面的发展，以适应数字化时代和读者需求不断变化的趋势，而向未来而生的创作实践，也正井然有序地陈列于本书之中。

经过五年的培育，上海书海报的设计成果是正向发展的。上海市书刊发行行业协会主办，上海教育出版社、上海联合书业会展有限公司协办的 2022 上海最美书海报评选征集到 67 家单位 150 位作者的 737 幅海报作品。无论是参与的单位、作者还是作品数量，都超过往年。评委们经初选、初评、终评，最终评出最佳创意奖 2 幅、最佳视觉奖 3 幅、一等奖 10 幅、二等奖 20 幅、三等奖 25 幅、优秀奖 195 幅，并由上海教育出版社结集出版。

本书包含了一系列创意十足、视觉冲击力强的图书海报设计。它们不仅仅是图书营销的视觉传达，更是设计师对时代设计趋势的呼应，也是凝结了心血的艺术之集。设计师们用色彩、排版、字体等各种元素，传递书籍的核心内容，力求使每一位观者都能够感受到书籍的内涵和价值。翻阅本书，看到的不仅仅是设计师群体的累累硕果，更是他们创造力、思考力的自我表达。

本书的问世，无疑是向得奖作品的设计师们表示最真诚的祝贺。他们的设计展现了出色的创意和技术水平。同时，也希望《最美书海报——2022 上海书业海报评选获奖作品集》能够为读者朋友们提供更多的阅读选择和灵感，激发他们对图书阅读的热爱和探索欲望。

（作者为华东师范大学出版社社长）

后记

汪耀华

2022 年 3 月初，按照常规，我们发出征集年度最美书海报的通知：

2022 年，为了打造阅读传递书香，文化与品质生活结合的智慧阅读，分享悦读快乐的理念，上海市书刊发行行业协会联合上海教育出版社、上海联合书业会展有限公司共同征集最美书海报——第 5 季（2022 年度）上海书业海报！

……

可是，从 3 月底开始，新冠疫情使得整座城市遭受了从未有过的伤害：我们被居家，书店被停业。

4 月 15 日，上海市书刊发行行业协会发出战"疫"海报征集令，向上海品牌实体书店、出版社、直播平台、图书馆、读书会等征集战"疫"海报：

新冠疫情在这个初春卷土重来，全市出版发行人彼此守望相助、共克时艰，战"疫"迅速行动！在 2022 年世界读书日之际，上海市书刊发行行业协会自 4 月 15 日起征集阅读的力量·战"疫"海报。

同时还推出了"阅读的力量·上海发行人居家阅读征文"，以居家阅读战"疫"。上海新华传媒连锁有限公司、上海世纪朵云文化发展有限公司、上海钟书实业有限公司、上海人民出版社·文景、华东师范大学出版社等出版发行单位积极响应，共同以创作海报战"疫"，传递上海出版发行人守望相助、共克时艰、战胜疫情的信心和决心。本次征集共收到 42 家出版发行单位 105 幅海报，在 4 月 23 日至 5 月 16 日的"上海书展"微信公众号上发布了 10 组 90 幅海报，这些海报内容积极向上，抗"疫"主题突出，受到社会关注和读者好评。上海城市形象资源共享平台 IPSHANGHAI（www.ipshanghai.cn）也同步

发布，部分优秀海报被推上首页。6月11日，根据海报设计主题突出及表现力、整体美观及协调性、设计构成颜色搭配度等标准，由21位实体书店负责人、专业人士进行二轮评选，最终评出2022年阅读的力量·战"疫"海报一等奖5幅，二等奖20幅，三等奖40幅，鼓励奖40幅。

8月4日至18日，在市委宣传部的指导下，推出由75家书店参加的2022上海咖啡文化周"啡尝上海·不负热爱——咖香书香在上海"系列活动，并举行了"啡尝上海·不负热爱——咖香书香在上海"海报征集，共收到43幅作品，分五辑在"上海书展"微信公众号发布。经评审，《印象派香味》（世纪朵云文化发展有限公司 宋立）、《咖香书香在上海》[读者（上海）文化创意有限公司 张越]、《旧时模样》（上海市书刊发行行业协会 徐田茂）荣获优秀作品奖。

8月20日至9月12日，在市新闻出版局的指导下，推出由30家书店参加的"阅读的力量·回归日常"深夜书店节，也收到26幅海报。

9月28日至10月15日，在上海外文书店中外艺嘉文化空间举办"喜迎二十大 书香满申城——上海书业最美书海报获奖作品展"，展出108幅优秀作品，从全民抗疫、书香传播、美好生活等多个维度展现上海近年来发生的变化，反映了上海书业海报设计制作的总体水平，已经成为上海阅读推广的品牌。

9月28日，《最美书海报——2021上海书业海报评选获奖作品集》首发，上海市出版协会理事长胡国强，市委宣传部印刷发行处副处长刘捷，上海市书刊发行行业协会副会长缪宏才、顾斌，评委陆弦、傅惟本、杨钟玮、赵晓音和80多位设计者参加首发并观摩了展览。

10月1日至15日，策划实施的"奋进新征程 建功新时代——全国主题图书推荐海报大展"在朵云书院·旗舰店、上海书城五角场店、大隐精舍、新华文创·光的空间、上海大众书局曲阳店、建投书局、读者·壹琳文化空间等7家品牌书店同步开展，呈现一场精彩纷呈的主题图书海报大展。大展由71块展板组成，包括主题板1块、主题展板70块，集中反映了党的十八大以来历年获得"中国好书"的全国优秀主题图书。

10月，上海教育出版社出版《最美书海报——2021长三角书业海报评选获奖作品集》；同月，香港中和出版社出版《最美书海报——2021沪港书业海报交流作品集》。

11月30日至12月5日，参加2022上海·第二届书店自有文创节的11家参展单位设计发布了12

幅海报。

......

2022 年，我们共收到了 67 家单位 150 位作者的 737 幅海报，2021 年征集到 58 家单位 126 位作者的 688 幅海报。

2023 年 2 月 10 日，从 737 幅海报中初选出 467 幅入围，2 月 16 日进行了初评，3 月 2 日经终评，有 255 幅获奖，包括最佳创意奖 2 幅、最佳视觉奖 3 幅、一等奖 10 幅、二等奖 20 幅、三等奖 25 幅、优秀奖 195 幅：

最佳创意奖（2 幅）

《〈无处诉说的生活〉》（上海文艺出版社 钱祯）

《抗疫（一）》（东方出版中心 钟颖）

最佳视觉奖（3 幅）

《阅无纸境——2022 沪港两地最美书海报大展》（上海香港三联书店有限公司 刘艺璇）

《上海故事》（上海酉豊文化传媒有限公司 钱涛）

《〈戴珍珠耳环的少女〉》（上海译文出版社 柴昊洲）

一等奖（10 幅）

《咖啡文化》（上海新华传媒连锁有限公司 金文杰）

《2022 上海·第二届书店自有文创节》（上海钟书实业有限公司 邱琳）

《带得走的文化》（上海钟书实业有限公司 王富浩）

《小偏旁大故事》（上海钟书实业有限公司 王富浩）

《你好百新》（上海百新文化用品有限公司 吴瑶瑶）

《父爱随行——书山里有你伴我前进》[读者（上海）文化创意有限公司 张越]

《喜迎二十大，翻开新篇章》（上海酉豊文化传媒有限公司 钱涛）

《盛世华彩》（上海酉豊文化传媒有限公司 钱涛）

《人口、货币与通胀》（上海人民出版社·文景 施雅文）

《〈非必要清单〉宣传海报（一）》（东方出版中心 钟颖）

二等奖（20 幅）

《生活碎片的缺失部分》（上海新华传媒连锁有限公司 金文杰）

《父爱如山》（上海新华传媒连锁有限公司 吴瑛）

《书香满月》（上海图书有限公司 刘翔宇）

《同心抗疫，共同守"沪"》（上海世纪朵云文化发展有限公司 黄玉洁）

《阅读，引领时尚生活》（上海世纪朵云文化发展有限公司 宋立）

《可习得的沟通力》（上海钟书实业有限公司 王富浩）

《大暑不可避》（上海钟书实业有限公司 王富浩）

《昆虫奇遇记》（上海钟书实业有限公司 王富浩）

《美好书店节》（上海元真文化传媒有限公司 井仲旭）

《2022 华东地区"香港学生聚会"活动海报》（建投书店投资有限公司 周朝辉）

《人生一串》[读者（上海）文化创意有限公司 张越]

《一半是火焰　一半是海水》[读者（上海）文化创意有限公司 张越]

《赵老师的阅读书房之〈不老泉〉》（上海悦悦图书有限公司 张孝笑）

《阅路知味　时光厚情》（上海惜福文化传播有限公司 余悦 郑宇鹏）

《喜迎二十大　书香满申城》（上海出版印刷高等专科学校 孙明参）

《一个乡村男人被忽视的一生》（上海文艺出版社 钱祯）

《行动之书》（上海文艺出版社 钱祯）

《浓缩上海工商史》（上海文化出版社 王伟）

《〈中国镇物〉海报》（东方出版中心 钟颖）

《〈非必要清单〉宣传海报（二）》（东方出版中心 钟颖）

三等奖（25 幅）

《上海加油，致敬逆行英雄》（上海新华传媒连锁有限公司 金文杰）

《灯塔书房——阅读点亮生活》（上海新华传媒连锁有限公司 郭书含）

《读书是最对得起付出的一件事》（上海图书有限公司 刘翔宇）

《啡尝上海·不负热爱》（上海图书有限公司 刘翔宇）

《"艺术欣赏的审美视角"讲座暨签售会》（上海图书有限公司 刘翔宇）

《张爱玲的晚期风格》（上海图书有限公司 刘翔宇）

《"2022 虎虎生威"藏书票新年展》（上海世纪朵云文化发展有限公司 黄玉洁）

《千日之喜》（上海世纪朵云文化发展有限公司 宋立）

《热》（上海世纪朵云文化发展有限公司 宋立）

《"告别 EMO 找回快乐"主题展》（上海钟书实业有限公司 王富浩）

《〈风说云知道〉分享会》（上海钟书实业有限公司 王富浩）

《夏日电影绘》（上海钟书实业有限公司 王富浩）

《啡尝上海，不负热爱》（上海钟书实业有限公司 王富浩）

《世界名家奇遇记》（建投书店投资有限公司 彭馨灵）

《"读"家记忆套装巨惠来袭》[读者（上海）文化创意有限公司 张越]

《2022 上海·第二届书店自有文创节》[上图文化传播（上海）有限公司 朱翊铭]

《童言童语 世界有趣》（上海惜福文化传播有限公司 郑宇鹏）

《咖香书香在上海》（上海惜福文化传播有限公司 郑宇鹏）

《〈中国艺术史〉为何经典？》（上海人民出版社·文景 施雅文）

《阅读的力量·上海战疫——2022 世界读书日》（上海教育出版社 陆弦）

《〈三岛由纪夫〉》（上海译文出版社 柴昊洲）

《作家面面观：〈石黑一雄访谈录〉专题讲座》（上海译文出版社 张擎天）

《四代田边竹云斋01》[广西师范大学出版社（上海）有限公司 侠舒玉晗]

《设计师小姐姐和文艺范大姐姐的艺术书单》[广西师范大学出版社（上海）有限公司 侠舒玉晗]

《2022 点亮生活的小美好》[广西师范大学出版社（上海）有限公司 侠舒玉晗]

　　自从 2018 年开启最美书海报的征集、评选、结集、展览以来，经过五年的历程，我与同事们努力做这件事，始终得到会长李爽、副会长缪宏才、副会长顾斌的全力支持，也获得了各出版发行单位和设计者的欢迎。感谢华东师范大学出版社社长王焰赐序，王社长表示，凡该社设计的海报获奖，将颁发与协会发放的奖励同样金额的奖励给设计者，以资鼓励，这是令人愉快的决定。

　　期待，2023 年再继续。

2023 年 4 月 14 日

（作者为上海市书刊发行行业协会副会长、秘书长）

序

赵书雷

书籍承载思想、传承文明，让人类的经验、智慧和创造摆脱个体生命束缚，聚沙成塔，在茫茫宇宙中创造出文明奇迹。今天，一个小学生掌握的知识要多于文艺复兴时期的神甫，一个普通人能获得的娱乐超过中世纪的欧洲国王。工业革命和科技革命带来更快节奏、更高效率、更多内容。早在 1985 年，波茨曼就在媒介批评名作《娱乐至死》中提出电视娱乐化话语对公共认知带来的冲击，包括理性的减少、秩序的混乱、逻辑的弱化。当下，这样的后果无疑正以更加尖锐、更具冲击力和破坏力的形式呈现：内容高速爆炸，注意力成为稀缺。

优质的内容要争取注意力，好的包装和表现、传播手段从未如此重要。真实的故事、良善的价值、美好的思想，都要先经过传播的考验，才能在文明大厦中拥有自己的位置。但这不是一个简单的任务。中国艺术强调表现的不仅是印象、概念，更要表现内在的肌理，要传达的是精神而非外形。八大山人笔下一只山鸡、一条怪鱼，石涛的一树果园、一叶一花，无不以最少的线条、最简约的渲染，表达最丰富的内容和内心；黑云压城、狂风蔽日，画家笔下也不过几竿摇曳的丛竹。而在书的设计中，设计师既要表达自己的创意和理念，又要把作品的内容抽象到艺术层面，面临原作转化和艺术转换的双重考验，再加上成品工艺的种种制约。著名书籍设计家秦龙设计书籍装帧时就时常仔细研读原著，反复推敲考虑，比较多种方案，所以许多作品得以成为公认的经典。今天，即使秦龙这样的优秀设计师，也要面对来自快消文化和算法的竞争，这是每一位设计师都需面对的时代命题。

2018 年开始，上海市书刊发行行业协会副会长、秘书长汪耀华开始"最美书海报——上海书业海报"的征集、评选活动。他曾表示，"做成了这件事，我自然有点愉快"。在我看来，这一评选为书业的传播

和审美提供了舞台，让书的艺术获得了聚光灯，是上海书业的一件大事。汪耀华因为"愉快"而砥砺不懈，一做就是六年。经过他的鼓与呼，上海书业海报的影响力、美誉度和品牌价值显著提升，评选的参与面也更加广泛。2023年评选中，共计收到70家单位745幅海报，分别由155位设计师设计。经过专家认真评选，评比出最佳创意奖2幅、最佳视觉奖3幅、一等奖10幅、二等奖20幅、三等奖25幅、优秀奖200幅，共计260幅。这些海报设计新颖、创意独特、节奏明快，与图书内容贴合紧密，无愧"最美"的荣誉。

从历史上看，"美"和"善"常常紧密相连。我们通常把对别人的善意称作"成人之美"，又把崇敬的风范誉为"美德"。在书业中，这一特点更加鲜明：书是善的载体，装帧设计是美的表达。衷心祝愿"书业海报评选"这样的美事、善事越办越好，让思想受到更多关注，让好作品历久弥新。

2024年2月3日

（作者为中国近现代新闻出版博物馆馆长）

后记

汪耀华

2023年，经历了初春的"首阳"，给人一种清新、愉悦，感觉三年的疫情终于离开，一个"反弹式"的消费需求正在迅速增长。处于一种珍惜和期待、终于实现的时光，我们乃至整个行业都在积极探索，以求实现销售收入和利润的增长，弥补前三年的亏损和减薪困境。

这一年，从新春展销、世界读书日的全市性甚至长三角联动、上海咖啡文化周、六六上海夜生活节（阅读的力量·深夜书店节）、上海书展、长三角文博会到上海国际童书展，对书业而言，自然是希望借机营销实现销售，但现实却很残酷，结果是有流量没销量，阅读群体在增长，但纸质书销售没有明显上升。

书业海报的创作者围绕年度节庆、文化营销活动创作了一系列富有创意、贴近现实、传播知识的海报，本书收录的作品留存了这一年书业的写照。

2023年，我们共计收到70家单位选送的由155位创作者设计的745幅海报。2022年的数据是征集到67家单位150位创作者的737幅海报。虽然我们无意于数据的递增，但无论是参与单位、作者还是数量都超过往年，却也是一件愉快的事情。

2024年1月18日，我们从745幅海报中初选出410幅入围评选。初选时选择放弃的是各种活动会标、邀请函，画面用色淡浅或深重，内容（书、作者、讲座）重复，画面简单或重复封面，画幅尺寸不符要求（过分者），等等。行业活动、重点出版项目、新款项目（开业、店庆等）、主要签售等活动必须配以画面清晰、色彩明丽、整体和谐的设计，并且词语把握准确，这些都是入围需要考虑的因素。

1月19日进行初评，1月23日终评，确定260幅作品获奖，包括最佳创意奖2幅、最佳视觉奖3幅、

一等奖 10 幅、二等奖 20 幅、三等奖 25 幅、优秀奖 200 幅。感谢陈楠、陆弦、傅惟本、张璎、杨钟玮、蒋茜等评委的评审:

最佳创意奖(2 幅)

《风景力——斜切 MesCut 的爬墙书装置展》(上海版语文化传播有限公司 袁樱子)

《从咸亨酒店到中国轻纺城——乡土社会的现代化转型》(上海人民出版社·文景 施雅文)

最佳视觉奖(3 幅)

《关于书的旅行》(上海世纪朵云文化发展有限公司 黄玉洁)

《一只眼睛的猫》(上海悦悦图书有限公司 张孝笑)

《兔子狗的夏日阅读时刻》(上海版语文化传播有限公司 赵晨雪)

一等奖(10 幅)

《"米其黎野餐"快闪活动》(上海版语文化传播有限公司 徐千千)

《城方·艺术·生活·家·市集》(上海版语文化传播有限公司 苏菲)

《宇山坊的"上海绘日记"快闪活动》(上海版语文化传播有限公司 宇山坊)

《圆周不率:一起做一本房子形状的 Zine 工作坊》(上海版语文化传播有限公司 徐千千 Z. Y. Stella)

《上海咖香洋溢世界》(上海钟书实业有限公司 王富浩)

《〈无尽的玩笑〉概念海报》(上海人民出版社·文景 陈阳)

《〈洗牌年代〉》(上海三联书店有限公司 上海理工大学出版与数字传播系 杨娇 吴昉)

《思南美好书店节》(上海文艺出版社 钱祯)

《〈蝶变〉》(上海文化出版社 王伟)

《〈注视〉》[广西师范大学出版社(上海)有限公司 侯舒玉晗]

二等奖（20 幅）

《我自爱我的野草——鲁迅诞辰周活动》（上海新华传媒连锁有限公司 卢辰宇）

《拿什么来拯救？》（上海钟书实业有限公司 王富浩）

《大师对话童话》（上海钟书实业有限公司 王富浩）

《书茶添福年》（上海钟书实业有限公司 王富浩）

《"思南美好书店节"主海报》（上海钟书实业有限公司 邱琳）

《一杯子咖香书香》（上海大众书局文化有限公司 王若曼）

《每天一个冷知识》（上海大众书局文化有限公司 王若曼）

《风景折叠术　夏日读书会》（上海版语文化传播有限公司 徐千千）

《快乐多巴胺》（上海元真文化传媒有限公司 黄羽翔）

《〈昆虫记〉》（上海悦悦图书有限公司 张孝笑）

《融合绘本〈我听见万物的歌唱〉》（上海教育出版社 赖玟伊）

《融合绘本〈小鼹鼠与星星〉》（上海教育出版社 王慧）

《融合绘本〈你要去哪儿〉》（上海教育出版社 赖玟伊）

《伯恩哈德·施林克作品系列海报——〈周末〉〈夏日谎言〉〈爱之逃遁〉》（上海译文出版社 柴昊洲）

《上海咖香洋溢世界　上海书香洋溢大地》（上海香港三联书店有限公司 钱雨洁）

《打开〈无尽的玩笑〉需要几步？》（上海人民出版社·文景 陈阳）

《本雅明的广播地图》（上海人民出版社·文景 施雅文）

《字体——生活的透镜》[广西师范大学出版社（上海）有限公司 侠舒玉晗]

《AI 时代：我们如何谈论写诗和译诗》[广西师范大学出版社（上海）有限公司 侠舒玉晗]

《〈金宇澄：细节与现场〉》[广西师范大学出版社（上海）有限公司 侠舒玉晗]

三等奖（25 幅）

《珍藏时刻　方寸传情》（上海世纪朵云文化发展有限公司 黄玉洁）

《父爱无声，方寸传情》（上海世纪朵云文化发展有限公司 张艺璐）

《明制服饰相关域外汉籍浅说》（上海图书有限公司 刘翔宇）

《光的空间六周年》（上海元真文化传媒有限公司 黄羽翔）

《元宵灯谜》（上海元真文化传媒有限公司 井仲旭）

《微观视野中东北千年往事》（上海钟书实业有限公司 王富浩）

《〈从看见到发现〉》（上海钟书实业有限公司 王富浩）

《〈中东生死门〉》（上海钟书实业有限公司 王富浩）

《离开学校后，我开始终身学习》（上海人民出版社·文景 施雅文）

《电波之中的本雅明》（上海人民出版社·文景 施雅文）

《谁能拒绝一场孤独又温柔的幻想》（上海人民出版社·文景 陈阳）

《数码劳动时代的工厂体质》（上海人民出版社·文景 陈阳）

《于上海书展　品世纪好书》（上海云间世纪文化科技有限公司 江伊婕）

《遇见不一样的书和阅读场域》（上海版语文化传播有限公司 徐千千）

《平行交错—— 对于 Revue Faire 的回应 · 上海站》（上海版语文化传播有限公司 Syndicat 关昈）

《纳凉集市 - 建投书局暑期营销海报》（建投书店投资有限公司 周朝辉）

《建投书局 x 字魂创意字库——"字"在生活字体展》（建投书店投资有限公司 黄微）

《〈繁花（精装本）〉》（上海文艺出版社 钱祯）

《微观生活史》（上海文化出版社 王伟）

《〈凝视三星堆——四川考古新发现〉新书发布海报》（上海书画出版社 陈绿竞）

《"上海书画出版社读者开放日"海报》（上海书画出版社 陈绿竞）

《从波提切利到梵高：8 位顶级高校明星导师带你看懂西方绘画名作》（上海书画出版社 钮佳琦）

《〈浣熊开书店〉》（华东师范大学出版社 冯逸珺）

《〈敦煌遇见卢浮宫〉新书分享暨签售海报》（上海交通大学出版社 陈燕静）

《〈梁永安的电影课〉海报》（东方出版中心 钟颖）

从这份获奖名单中发现，2023 年大获丰收的是上海版语文化传播有限公司，第一次参加就"抢走"了 9 个奖项，"掠走"了其他单位的"中奖"机会。想来，这可能与其艺术专业留学，深耕书业十多年的积累密切相关。

自从开启评选以来，活动获得了会长李爽、副会长缪宏才、副会长顾斌的全力支持，感谢中国近现代新闻出版博物馆赵书雷馆长撰序，并同意"心灵之饵——上海最美书海报（2018—2023）获奖精品展"今年 4 月在该馆开展……

2024 年，我们彼此心安意顺。

2024 年 1 月 30 日

（作者为上海市书刊发行行业协会副会长、秘书长）

后记

汪耀华

 自从 2017 年出任上海市书刊发行行业协会副会长、秘书长以来，在市新闻出版局局长徐炯、市委宣传部二级巡视员忻愈的鼓励和会长李爽的领导下，我与协会秘书处同事为塑造"上海最美书海报"品牌，实现"一年一书，一年一展"而不遗余力。六年累计征集到了 180 多位创作者创作的 3571 幅海报作品，通过评比、展览、交流、结集，使上海书海报成为书店（出版社）的一个形象展示、行业的一个品牌。在电影海报、商品海报基本属于过去式、美好回忆的当下，书海报成为海报广告的一个另类，一个令人羡慕嫉妒的品类。感谢所有的创作者，无论是依旧在书业还是跨界转型，因为海报而使我们相聚并产生更多的话题，也因展览和结集，使作者充分感到自信，甚至感觉有些出类拔萃，作品出版使得人生更加愉快。

 我不通设计，但在职业生涯的最后阶段，应着在其位，谋其职，开始尝试"想做，能做"的小事，虽然有些烦琐也有些吃力，但这么多年来一直在努力，也一直获得鼓励。我们为海报的创作者搭建了一个进取的平台，既是本职工作又能参与"比稿"进而获得奖金、展览和出版，也为单位获得了荣誉。六年间，累计有 1285 幅海报获奖，虽然我们颁发的奖金数额不大，但有总比没有好。虽然有的作者自我感觉很好，不大配合，但能获奖总也没人拒绝。

 会长李爽这些年来的支持，不断的鼓励，使得协会工作较为顺手。于是，协会工作的成绩应该归属于李会长，而可能的欠缺或不足都应该由我等承担。毕竟，我等想做某件事，通常只是一条微信或一个电话请示获得同意便开工了。如果行文请示、开会讨论、计划执行等等常规运作，我也会感觉厌倦的。李会长不仅支持，还为最美书海报结集撰序定调，在某次观展时现场指示要增加奖励……

 感谢上海教育出版社社长缪宏才，他也是协会的副会长，从一开始就予以支持而且有力度。我入行、"出道"比缪社长早，但前进的步伐却远不如缪社长，他还获得了中国出版人的最高奖项——韬奋出版奖，

获得这个奖项的都是人物，都是我学习的榜样。只可惜学习不够，难得进步。上教社党委书记顾晓菁是我在上海人民出版社任职时的领导，一直对我鼓励有加。装帧设计室主任陆弦始终在为书海报尽力，他的多位同事也一直在协力。发行部副主任杨虹是我熟悉的能人，他是中国民主同盟盟员，我是中国民主促进会会员，很多年前我们以党派成员的身份多次参加市新闻出版局组织的活动，当年我甚至感觉他入盟太早。

自 2018 年开始推出最美书海报以来，我没有邀请广告界设计界甚至艺术界的专家学者参与评审或撰文，可能是顾及这些人士忙或者不着边际，也可能只是"背书"要准备好文稿略作修改后签字之类。我一直不愿意代拟稿，是基于不能有效掌握时尚语言，避免表达有误。于是，这六年的书海报结集出版，李爽、张安朴、贺圣遂、胡国强、王焰、赵书雷等序作者都是亲力亲为的创作，我基本也不作修改。

感谢所有曾经的专业评委：陈楠、陆弦、傅惟本、张璎、杨钟玮、赵晓音、钱祯、蒋茜等的支持、鼓励，无论是现场评选还是网络评选。这些来自上海各个出版社的装帧设计师、资深美编，也因为他们偶尔也有作品参与，那就不会被邀请出任评委。感谢所有参与审核、内容把关、综合评估的同事在这六年间为上海书海报作出的贡献。

六年间，协会连续推出各种主题活动，尤其是三年疫情期间，通过书海报体现行业的智慧、员工的不懈和企业对生存的渴望。

现在，最美书海报的品牌价值已为江苏、浙江、安徽和香港同业所共享，上海、江苏、浙江、安徽也多次在书店、书展举行最美书海报的展陈。

今年 4 月，我们获得了中国近现代新闻出版博物馆的支持，"心灵之饵——上海最美书海报（2018—2023）获奖精品展"将在世界读书日期间推出。感谢赵书雷馆长的"识货"，通过举行精品展，继续向大众传播最美书海报的成效。

上海最美书海报经过六年的努力，队伍已经形成，水平不断上升，我们的初心已经实现。未来我们还将继续关注和支持创作者，共同致力于创作最美书海报，期待继续携手前行！

2024 年 2 月 8 日

（作者为上海市书刊发行行业协会副会长、秘书长）

图书在版编目（CIP）数据

心灵之饵：2018—2023上海最美书海报获奖精品集 /
汪耀华主编. — 上海：上海教育出版社，2024.4
ISBN 978-7-5720-2593-8

Ⅰ.①心… Ⅱ.①汪… Ⅲ.①宣传画 – 作品集 – 中国
– 现代 Ⅳ.①J228.1

中国国家版本馆CIP数据核字(2024)第067614号

责任编辑　陆　弦　孔令会
书籍设计　陆　弦　周　吉

心灵之饵：2018—2023上海最美书海报获奖精品集
汪耀华　主编

出版发行　上海教育出版社有限公司
官　　网　www.seph.com.cn
地　　址　上海市闵行区号景路159弄C座
邮　　编　201101
印　　刷　上海盛通时代印刷有限公司
开　　本　899×1194　1/32　印张 $13\frac{2}{5}$　插页 4
字　　数　240 千字
版　　次　2024年4月第1版
印　　次　2024年4月第1次印刷
书　　号　ISBN 978-7-5720-2593-8/J·0101
定　　价　198.00 元

如发现质量问题，读者可向本社调换　电话：021-64373213